KB083557

이탈리아는

미술관이다

이탈리아는 미술관이다

로마, 바티칸, 피렌체, 밀라노, 베네치아 미술관 순례

발 행 일 초판 1쇄 2015년 2월 16일
초판 5쇄 2021년 8월 1일

지 은 이 최상운
펴 낸 이 임후남

펴 낸 곳 생각을담는집
주 소 (17167) 경기도 용인시 처인구 원삼면 사암로 59-11
전 화 070-8274-8587
팩 스 031-321-8587
전자우편 seangak@naver.com

디 자 인 nice age
인 쇄 올인피앤비

I S B N ISBN 978-89-94981-30-7 03600

이 도서의 국립중앙도서관 출판예정도서목록(CIP)은 서지정보유통지원시스템 홈페이지(http://seoji.nl.go.kr)와
국가자료공동목록시스템(http://www.nl.go.kr/kolisnet)에서 이용하실 수 있습니다.(CIP제어번호: CIP2015002876)

이탈리아는 미술관이다

로마, 바티칸,
피렌체, 밀라노, 베네치아
미술관 순례

최상운 지음

생각을 담는 집

프롤로그 … 6

PART 1
ROMA
로마

산타 마리아 델라 비토리아 성당 … 12

나보나 광장 … 16

바르베르니 궁전 … 24

바르베리니 광장 … 34

산 루이지 데이 프란체시 성당 … 36

산타 마리아 델 포폴로 성당 … 40

보르게세 미술관 … 48

카피톨리노 언덕과 미술관 … 64

판테온 … 74

스페인 광장 … 78

트레비 분수 … 80

PART 2
VATICAN
바티칸

산탄젤로 성 … 86

성 베드로 광장 … 88

성 베드로 대성당 … 94

바티칸 박물관 … 100

시스티나 예배당 … 108

라파엘로의 방 … 116

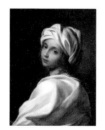

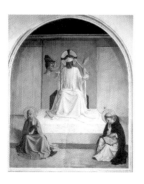

PART 3

FIRENZE

피렌체

아카데미아 미술관 ⋯ 132

산 마르코 미술관 ⋯ 138

산타 마리아 노벨라 성당 ⋯ 144

메디치 궁전 ⋯ 148

메디치 예배당 ⋯ 151

두오모 ⋯ 154

조토의 종탑과 산 조반니 세례당 ⋯ 158

시뇨리아 광장 ⋯ 164

베키오 궁전 ⋯ 170

우피치 미술관 ⋯ 176

PART 4

MILANO

밀라노

밀라노 대성당 ⋯ 218

비토리오 엠마누엘레 2세 갤러리 ⋯ 220

브레라 미술관 ⋯ 222

카스텔로 스포르체스코 미술관 ⋯ 234

산타 마리아 델레 그라치에 성당 ⋯ 238

PART 5

VENEZIA

베네치아

산 마르코 광장 ⋯ 256

산 마르코 성당 ⋯ 262

두칼레 궁전 ⋯ 266

탄식의 다리 ⋯ 272

스쿠올라 그란데 디 산 로코 ⋯ 274

아카데미아 미술관 ⋯ 278

리알토 다리 ⋯ 292

페기 구겐하임 미술관 ⋯ 300

베니스 비엔날레와 베니스 영화제 ⋯ 312

무라노 섬 ⋯ 322

이탈리아는 미술관이다

이탈리아는 나라 전체가 미술관이라고 할 수 있다. 그만큼 미술관이 많기도 하지만 미술관 밖에도 작품들이 많기 때문이다. 공공미술이라는 이름으로 만들어진 수많은 조각품과 분수, 강과 운하의 아름다운 다리들만 보아도 쉽게 수긍하게 될 것이다. 어디 그뿐인가. 오래된 건물과 골목, 그 위에 깔린 포석의 돌들은 살아있는 작품들이다. 그래서 어느 순간 도시 전체가 미술관으로 보이는 마법의 순간을 경험하게 된다.

그래서인지 유독 이 나라를 여행하고 싶어 하는 사람들이 많다. 한국인들이 가장 가보고 싶은 나라를 꼽는 설문조사에서도 이탈리아는 유럽뿐 아니라 세계적으로도 최고의 나라가 된다. 이탈리아는 그만큼 여행자들에게는 매력 만점의 나라인 거다. 이건 필자 본인에게도 마찬가지다. 물론 개인적으로는 눈부신 미술 작품들뿐 아니라 길거리 어디서나 먹어도 맛있는 음식들도 한몫하지만 말이다.

그동안 수많은 이탈리아 여행서가 나왔다. 거기에 또 하나의 책을 내서 보탠다는 것이 부질없는 짓일지도 모른다. 그러나 이 책은 본격적으로 이탈리아 미술을 테마로 했다는 점에서 어느 정도 차별성을 가진다. 무엇보다 도시의 여러 미술관에서 중요한 작품들을 감상하고 미술관 밖의 공공미술 작품들도 함께 살펴볼 것이다. 도시의 일상에서 마주치는 풍경들에서도 예술적인 분위기를 느낄 수 있기에 이런 장면들도 욕심을 내어 같이 실어 보았다.

이 책에 나오는 미술관들은 모두 5개의 도시에 있다. 로마, 바티칸, 피렌체, 밀라노, 그리고 베네치아다. 모두 큰 도시들이고 사람들이 많이 가는 곳이다. 도시 하나만 다루어도 될 만큼 작품들이 많지만 여기서는 꼭 볼 만한 것들을 선별해 보았다.

물론 작은 도시나 마을에 훌륭한 미술관이 없냐 하면 그렇지도 않다. 예를 들어 토스카나 지방의 시에나, 만투바, 우르비노 등에도 빼어난 미술관들이 있다. 나중에 기회가 되면 이런 곳들도 다루고 싶지만 일단 이 5개의 큰 도시들로 범위를 좁혔다. 왜냐하면 무엇보다 사람들이 이 도시들을 많이 가기는 하지만 막상 꼭 감상하면 좋을 미술 작품들을 못 보고 와서 아쉬워하는 경우가 많기 때문이다. 특히 이 책에서는 각 도시에서 두드러지는 작품들을 보여주는 예술가들을 중심으로 살펴보았다. 로마에서는 베르니니와 카라바조, 바티칸에서는 라파엘로와 미켈란젤로, 밀라노에서는 레오나르도 다 빈치, 베네치아에서는 티치아노, 틴토레토 같은 베네치아 화파의 화가들이다. 쟁쟁한 작품들이 너무나 많이 모여 있는 피렌체에서는 따로 강조하는 예술가가 없이 골고루 만나게 될 것이다. 아무쪼록 여러분들의 이탈리아 미술여행이 즐거우시길 바란다.

로마

도시가 곧 미술관,

베르니니와 카라바조를 통해

또 다른 영광을 뽐내다.

영원한 도시라는 영광된 이름을 가진 로마. 그러나 로마는 하나의 도시이자 제국, 문명의 이름이다. 여기서 서구 문명의 비옥한 토양이 생겨났다. 어찌 서구뿐이랴. 세계화가 급속도록 이루어지는 현대에는 동·서양의 구별이 점점 사라지고 있으니 우리에게도 로마는 분명히 영감을 주는 위대한 도시임에 틀림없다.

그렇지만 로마를 여행하는 것은 거대한 미로를 헤매는 것과 비슷하다. 2000여 년 전에 세워진 온갖 유적들과 비록 낡았지만 현대적인 건물과 시설들이 뒤엉킨 도시는 시간이 겹치고 엉킨 이상한 공간이 된다. 내가 지금 걷고 있는 길을 고대의 로마인들과 제국을 찾아온 이방인들이 걸었을 거라는 생각, 내가 마시는 공기는 그때와 얼마나 다를 것인가 하는 상상, 내가 경이롭게 보는 것들을 그들은 분명 경배의 대상으로 보았을 것이라는 짐작들이 이 도시를 편하게만 바라볼 수 없도록 만든다.

물론 로마를 친절한 도시로 기억하는 사람들은 드물다. 여느 대도시에서처럼 여기서도 여행자들이란 약간 얼빠진 사람들로 여겨진다. 안전과 청결에서도 그리 높은 점수를 주기는 힘들 것이다. 휴가철이 되면 철새 떼처럼 전 유럽에서 몰려드는 소매치기들, 유적지 보호란 이름으로 그냥 내팽개친 듯한 낡고 지지분한 거리와 건물들을 생각해 보라.

그럼에도 불구하고 사람들이 로마를 추억할 때면 다른 도시들에서는 절대 찾을 수 없는 매력이 분명 있다. 그것이 바로 로마가 가진 진정한 얼굴이다. 먼지와 때가 묻은 고전적인 미인의 얼굴. 그래서 당신은 다시 로마로 가거나, 혹은 가는 꿈을 꾸게 된다. 비록 거기서 다시 투덜거릴지라도.

이 도시를 무엇보다 예술작품 위주로 돌아보려고 한다. 그러나 로마에서는 이것도 별 의미가 없다. 예술품들이 단지 미술관 안에만 모셔져 있는 건 아니기 때문이다. 공공미술이라 할 수 있는 작품들이 이곳저곳에 널려 있기 때문이다. 거의 도시 전체가 미술관이라고 해도 과언이 아니다. 그래서 로마는 거리를 걷는 것만으로도 미술관을 돌아다니는 것과 같다.

특히 로마에서 중점적으로 볼 작가는 베르니니와 카라바조다. 둘 다 17세기 바로크 시대의 거장들로 베르니니는 조각, 카라바조는 회화로 로마를 화려하게 꾸미고 있다. 이 두 사람 때문에 로마는 또 다른 영광을 뽐내고 있다.

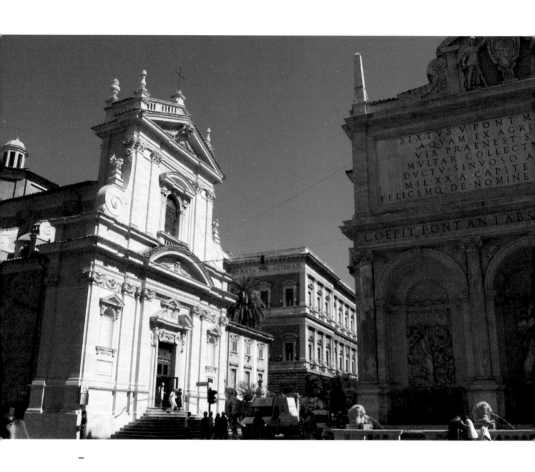

—

산타 마리아 델라 비토리아 성당.

산타 마리아 델라 비토리아 성당

먼저 베르니니의 작품을 보러 이 성당에 간다. 이 작고 그리 유명하지 않은 성당에 그의 많은 작품 중에서도 절대 놓쳐서는 안 될 걸작 〈성 테레사의 법열 1652년, 대리석, 실제 인체사이즈, 로마 산타 마리아 델라 비토리아 성당〉이 있다. 특이하게 에로틱한 성녀의 모습으로 유명한 것이다.

로마의 광장과 성당에서 흔히 보게 되는 바로크 양식의 생생한 조각품들은 대개 베르니니의 작품이다.

베르니니는 현재의 로마를 만드는 데 지대한 공을 끼친 조각가요, 건축가다. 그는 수많은 조각 외에도 바티칸 광장의 설계, 나보나 광장 분수, 바르베리니 광장 분수 등 걸출한 작품을 많이 남겼다. 그는 초기에 후기 매너리즘 양식을 따르다가 인위적인 것을 거부하고 감정적이고 심리적인 활기가 가득한 작품을 만들었다. 극적인 순간을 강렬한 효과로 그려내는 그의 작품은 마치 카라바조의 그림을 연상케 하며, 눈앞에 살아 움직이듯이 생생하다.

〈성 테레사의 법열〉은 종교적인 주제의 조각품으로는 파격적이다. 조각상은 화려하기 그지없는 대리석 기둥과 장식 안에 들어앉았다. 배경으로는 하늘에서 눈부신 황금색의 빛이 부챗살처럼 펼쳐져 내려온다. 그 앞에 화

살을 든 천사와 바닥에 쓰러진 성녀가 보인다.

주인공인 성녀 테레사는 스페인의 처녀다. 그녀는 어느 날 꿈에 나타난 천사가 찌른 황금화살을 가슴에 맞고 놀라운 희열을 맛보았다. 분명 다분히 종교적인 쾌락이었겠지만, 베르니니는 그녀를 마치 육체적인 열락의 순간에 빠진 것처럼 만들어 놓았다. 아기같이 순진무구하지만 한편으로는 못된 장난을 치는 듯한 표정의 천사가 들고 있는 뾰족한 화살의 상징도 의미심장하다. 이 작품은 성과 속, 육체와 영혼의 경계에 아슬아슬하게 걸쳐져 있다.

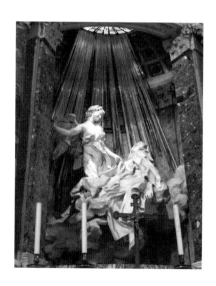

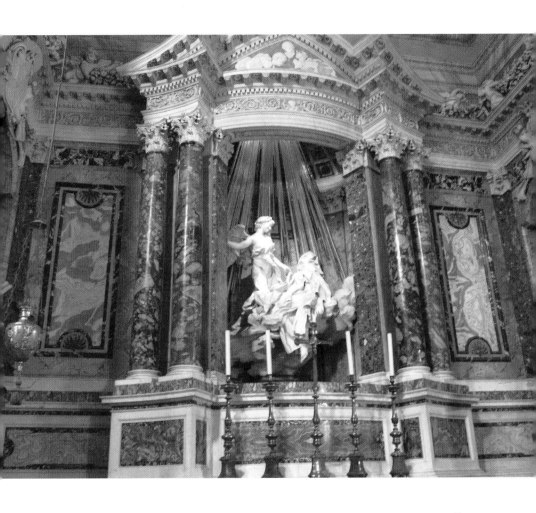

베르니니, 성 테레사의 법열
1652년, 대리석, 실제 인체사이즈,
로마 산타 마리아 델라 비토리아 성당

나보나 광장

이런 파격적인 작품을 만든 베르니니의 다른 작품을 만나러 가는 곳은 나보나 광장이다. 그의 대표적인 분수 작품이 여기에 있다. 르네상스 양식의 캄피돌리오 광장과 함께 로마의 많은 바로크 양식의 광장 중에서도 단연 매혹적인 장소다. 고대 로마시대에는 약 3만 명을 수용하는 도미티아누스 황제 경기장이 있었던 곳이다. 여기서 우리가 〈벤허〉 같은 영화에서 보았던 전차 경주나 〈글라디에이터〉 같은 영화 속 검투사들의 경기가 열렸다. 상상 속에서 근처의 건물들을 사라지게 하고 보면, 전차가 달려가며 일으키는 흙먼지와 관중들의 함성이 들리는 것 같다.

이제는 차도 다니지 않아서 여유 있고 낭만적인 장소가 된 광장은 세 개의 분수를 중심으로 만들어졌다. 가장 유명한 중앙의 분수는 베르니니의 작품인 〈4대 강의 분수 일명 피우미 분수〉다. 거대한 오벨리스크를 아래에서 받치고 있는 모습이다. 여기서 4대강은 당시에 알려진 세계적인 4개의 강 즉 이집트의 나일 강, 인도의 갠지스 강, 남미의 라플라타 강, 유럽의 도나우 강이다.

베르니니는 이 강을 다스리는 네 명의 신들의 모습을 네 방향에 조각했다. 그들은 각각의 대륙에 사는 인종의 모습을 한 채 근엄하게 앉아 있거나,

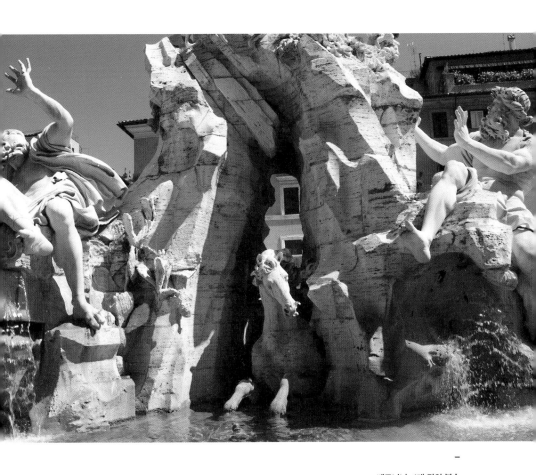

베르니니, 4대 강의 분수

—

나보나 광장 전경.

손으로 하늘을 가리거나, 몸을 뒤트는 역동적인 자세를 취하고 있다. 세계의 강의 신들이 한데 모여 지구의 운명을 결정할 뭔가 중대한 일을 하고 있는 분위기다. 아니면 날로 병들어 가는 지구를 걱정하고 있는지도 모른다. 이들과 함께 아랫부분에서 힘차게 튀어 나오는 말 조각이 시원한 물줄기와 어울려 인상적이다.

이 분수에 가려 눈에 잘 들어오지는 않지만 바로 맞은편에 있는 것이 산타 그네세 인 아고네 성당. 베르니니와 라이벌이던 건축가 보로미니의 작품이다. 베르니니가 이 성당이 보기 싫어서 일부러 조각이 등을 돌리게 만들었다고도 하지만 근거 없는 이야기다. 베르니니의 다른 작품은 광장 남쪽의 모로 분수로 이민족인 무어인을 테마로 만든 것이다. 세 번째 분수는 광장 북쪽에 다른 조각가인 데라 포르타가 만든 넵투노 분수다.

분수 주변에는 여러 노점들이 있는데 거의 그림을 판다. 이젤을 놓고 그림을 그리는 화가들이 그 주인인 경우가 대부분이다. 그런데 한편에서 그중 한 명이 갑자기 큰 소리를 지르며 뛰쳐나온다. 아마 누군가와 시비가 붙었던 모양이다. 역시 이탈리아는 화가들도 다혈질인 화끈한 나라다.

광장을 둘러싸고 있는 것은 여러 카페와 레스토랑 들. 하얀 양복에 콧수염을 멋지게 기른 웨이터들이 밖에 나와 손님과 눈을 맞춘다. 전 세계 웨이터들 중에서 가장 멋쟁이인 것 같다. 그 앞을 소녀들이 종종걸음으로 지나가고, 촌놈 취급당하지 않으려는 듯 거만한 표정을 지은 서양인 부부도 발길을 멈춘다.

광장 근처에는 가이드북에도 나오는 유명한 젤라또 가게가 있다. 부드러운 맛이 일품인 데다 콘이 넘쳐 흘러내릴 정도로 듬뿍 담아주는 이탈리아 아이스크림을 맛보기 위해 기꺼이 줄을 선 사람들이 많다. 이 외에도 로마에는 유명 젤라또 가게들이 몇 군데 있는데 물론 그 가게들을 힘들게 찾아 가는 것도 좋지만 굳이 그곳이 아닌 보통 가게에서도 맛에 실망을 하지 않을 것이다.

나보나 광장 거리의 악사들.

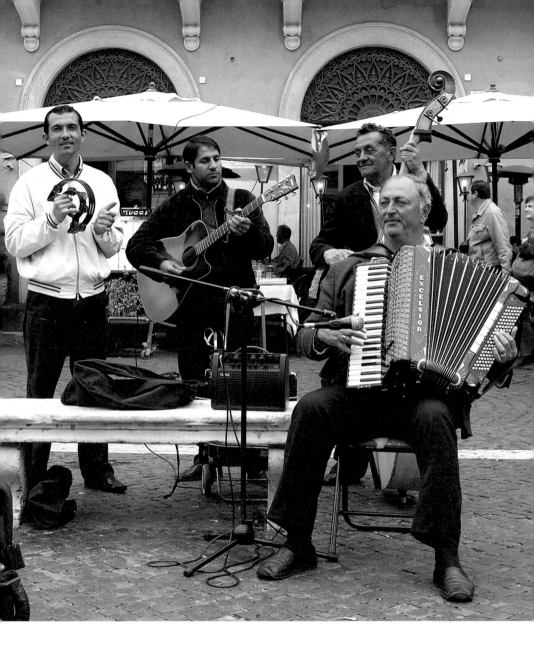

—
나보나 광장 거리 풍경.
멋진 웨이터들과 유명한 젤라또 가게들이 있다.

—

바르베리니 궁전 입구.

바르베르니 궁전

이제 카라바조를 만나러 바르베리니 궁전으로 간다. 바로크 양식의 이 궁전은 널리 알려지지 않은 곳이지만 무엇보다 카라바조의 대표작 중 하나인 〈유디트와 홀로페르네스〉를 볼 수 있는 곳이다. 유디트라는 같은 주제로 그린 여러 서양회화 중에서도 단연 눈에 뜨이는 작품이다. 그 외에 라파엘로와 한스 홀바인의 걸작, 그리고 유명한 스탕달 신드롬을 일으킨 작품이라고 전해지는 〈베아트리체 첸치의 초상화〉도 여기에 있다.

먼저 카라바조의 작품을 본다. 사실 로마에서 가장 눈에 뜨이는 화가는 아무래도 카라바조다. 그는 회화 역사에서 가장 혁신적이고 신비로운 화가 중 하나로 일컬어지는 인물. 르네상스를 잇는 16세기 마니에리즘의 당대 화풍이 부자연스럽고 진부하다고 비판하며 연극적 사실주의라는 새로운 화풍을 만들어 냈다. 이것은 매우 사실적인 화풍으로 연극의 장면같이 그려진 그림을 말한다. 이로써 그는 17세기 바로크 회화의 최고봉에 다다르게 된다. 프랑스 고전주의 화가 푸생이 "그는 회화를 파괴하려고 이 세상에 왔다."는 말을 할 정도로 파격적인 화가다.

그는 이전의 화가들과는 달리 모든 주제에서 가장 극적인 순간만 뽑아서

그렸다. 대개 밑그림도 그리지 않고 바로 그림을 그려나갔으며 성모나 예수, 성자들 같은 고귀한 인물의 모델로 거리의 천한 인물들을 쓰기도 했다. 그에게는 진실이 가장 중요했던 것이다. 기존 회화의 고루한 질서를 파괴하는 이런 과격한 접근으로 그의 작품은 매번 격렬한 스캔들을 불러일으켰다.

사생활에서도 그는 온갖 스캔들을 일으키는 인물이었다. 그는 방탕한 생활을 하고 길거리의 부랑자들과 어울리기 좋아했다. 스포츠 게임 중 상대방이 속임수를 썼다고 죽이기도 했고, 소아성애도착증 등 여러 가지 범죄를 저질러 감옥에 가기도 했다.

이런 문제적인 사람이 성스러운 주제의 종교화를 많이 그렸으니 대단한 아이러니다. 카라바조는 추방과 수배, 거기다 탈옥까지 하고 후에 교황을 만나러 로마로 가는 길에 해변에서 죽고 만다. 불과 마흔 살도 되지 않은 나이에 참으로 불꽃같은 삶을 마감하게 된다.

카라바조의 〈유디트와 홀로페르네스 1599년, 캔버스에 유채, 145×195cm, 로마 바르베르니 궁전〉는 적장의 목을 베는 유대 여자 유디트의 이야기를 그린 작품이다. 구약성서의 유명한 이야기를 모티프로 한 작품들 중에서 가장 널리 알려진 것 중의 하나로 2층 로마 국립 회화관에 있다.

피처럼 붉은 커튼이 드리워진 검은 배경 앞. 한 여자가 벌거벗은 남자의 머리채를 잡아당기며 칼로 목을 벤다. 칼날은 이미 반이 넘게 목을 벤 상태

다. 그 옆에는 노파가 머리를 받으려고 준비 중이다. 살육의 현장. 갑작스런 공격에 놀란 남자의 표정과 잔뜩 찌푸린 젊은 여자의 얼굴, 잔인한 표정의 노파의 얼굴이 이 잔혹한 장면에 극적인 효과를 더한다.

유대를 침략한 침략자 아시리아 장군을 죽이는 여자의 모델은 필리데 멜란드로니. 그녀는 카라바조가 좋아한 모델로 〈막달라 마리아의 개종〉과 〈알렉산드리아의 성녀 카타리나〉 등에서도 그려진 젊은 미녀다. 카라바조는 원래의 그림에서는 유디트의 가슴을 드러낸 상태로 그렸는데 나중에 옷으로 가려 그리기도 했다.

이 작품에 영향을 받고 그렸지만, 이와 대조적인 것이 후대 여류 화가인 아르테미시아 젠틸레스키의 동명의 작품. 그녀는 카라바조와 절친한 사이였던 오라치오 젠틸레스키의 딸이었다. 카라바조의 작품 속 유디트는 살인을 머뭇거리며 혐오스런 표정을 짓는 처녀의 모습으로 나타나는 데 반해, 아르테미시아 젠틸레스키의 작품에서는 처녀가 적장의 옆에 붙어서 과감하고 잔인하게 목을 자른다. 그녀가 왜 이렇게 우악스럽게 유디트를 그렸는지는 나중에 피렌체에 가서 살펴볼 것이다.

그 다음으로 보는 것은 라파엘로의 〈라 포르나리나 1519년, 캔버스에 유채, 85×60cm, 로마 바르베르니 궁전〉. 라파엘로의 다른 정숙한 초상화와는 달리 이 작품은 파격적인 관능미를 보여준다. 이 모델이 누구인지는 확실하지는 않지만, 대개 라파엘로의 연인 마르게리타 루티로 추측한다. 라 포

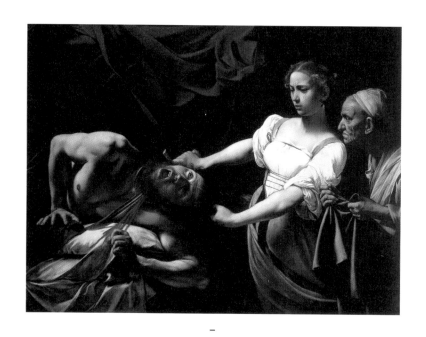

–

카라바조, 유디트와 홀로페르네스
1599년, 캔버스에 유채, 145×195cm, 로마 바르베르니 궁전

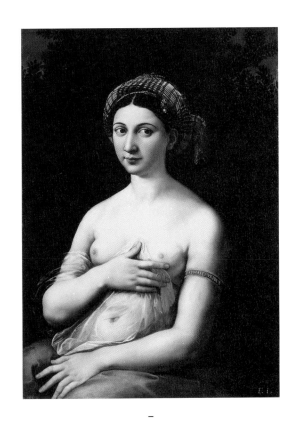

—

라파엘로, 라 포르나리나
1519년, 캔버스에 유채, 85×60cm, 로마 바르베르니 궁전

르나리나는 제빵사의 딸이란 뜻으로 그녀의 신분을 알려준다. 그녀는 왼쪽 팔에 작은 팔찌를 차고 있는데 여기에 라파엘로의 이름이 새겨져 있다. 자신의 이름을 모델 위에 쓸 정도로 라파엘로는 그녀를 진심으로 사랑했고 그녀와의 과도한 애정행위 후유증으로 젊은 나이에 죽었다고도 한다. 모델은 가슴을 드러냈지만 오른손으로 옷자락을 올려 감추는 듯한 포즈를 취하고 있다. 이것이 오히려 더 에로틱함을 강조하는 것은 두말할 나위 없다. 여자는 정면을 응시하며 유혹하는 듯한 눈빛을 보낸다. 한편에서는 가슴을 만지는 이 자세가 유방암으로 생긴 종양을 감추기 위해 취한 포즈라고 보기도 한다.

한편 비록 다른 미술관^{로마 빌라 파르네시아}에 있지만 로마에 있는 라파엘로의 다른 걸작으로 〈갈라테아의 승리 1514년, 프레스코화, 750×570cm, 로마 빌라 파르네시아〉가 있다. 갈라테아는 신화 속 아리따운 물의 요정. 그림 속 중앙에서 두 마리 돌고래가 끄는 조가비 배를 타고 있다. 그녀가 바라보는 하늘 위로 세 명의 큐피드가 사랑의 화살을 날리려고 한다. 미소년 목동 아키스와 사랑에 빠지는 운명을 암시한다. 그녀의 옆으로는 바다의 신 트리톤과 요정들이 나타난다.

왼쪽에서는 그녀가 괴물에게 잡혀 있다. 오른쪽 얼굴만 보이는 이 괴물은 원래 외눈박이 거인 퀴클롭스다. 포악한 성격의 그는 갈라테아를 보고 한눈에 반해 사랑하지만 그녀는 매몰차게 거절한다. 아키스에 대한 사랑만 더 깊어 갈 뿐이다. 두 연인이 사랑을 나누는 장면을 보고 화가 난 퀴클롭스는 결국 바위를 던져 연적인 아키스를 죽이고 만다. 여기서는 그 장면은

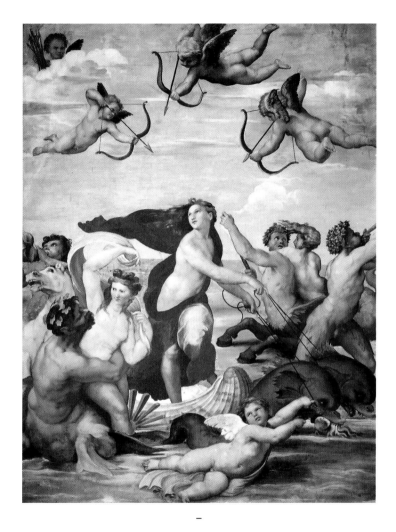

라파엘로, 갈라테아의 승리
1514년, 프레스코화, 750×570cm, 로마 빌라 파르네시아

빠지고 없지만 말이다.

마지막으로 〈베아트리체 첸치 1600년, 캔버스에 유채, 75×50cm, 로마 바르베리니 궁전〉는 흔히 귀도 레니의 작품으로 알려져 있지만 현재는 작자가 모호한 상태다. 귀도 레니의 화풍을 많이 따른 제자의 딸인 엘리자베타 시라니의 작품으로 여겨지기도 한다.

그림 속 모델은 어린 소녀다. 검은 배경에 하얀 터번과 옷을 입은 그녀는 목이 꺾여 뒤로 넘어갈 것처럼 가냘프게 그려졌다. 소녀가 사형선고를 받고 죽기 전에 그렸다고 하니 이런 포즈도 충분히 수긍이 간다. 그런데 이 예쁘고 천사 같이 착해 보이는 소녀는 왜 끔찍하게 사형을 당하게 되었을까?

그녀는 실제 인물로 로마의 부유한 귀족 가문의 딸이었다. 그런데 아버지가 매우 포악한 인간이라 가족들에게 폭행을 일삼고 자신을 성폭행하기도 했다. 참다못한 가족들이 아비를 고발하지만 그는 처벌받지 않았고, 오히려 이들을 감금해버린다. 그러자 이 가족이 하인들과 짜고 아버지를 죽이고 실족사한 것처럼 꾸몄다.

그러자 아비의 악행을 알면서도 묵인했던 교황청은 가문의 재산을 가로채려는 속셈도 갖고 이 사건을 조사한다. 결국 이 가족은 어린 막내동생만 남기고 사형선고를 받는데 로마 시민들은 이 판결에 거세게 항의했다. 하지만 베아트리체와 그 가족은 로마의 산탄젤로 다리 위에서 처형을 당하고

만다. 이후 이들이 매년 처형당한 전날 밤이 되면 베아트리체가 자신의 목을 들고 다리 위를 배회하는 장면을 많은 사람들이 목격했다.

아무튼 그녀의 이런 원한이 담겨 있어서인지 모르겠지만, 먼 훗날 프랑스 소설가 스탕달은 이 그림을 보고 나오다가 전신에 힘이 빠지고 정신이 몽롱해지는 체험을 했다는 것이다.

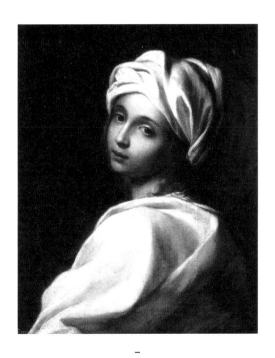

작자미상(귀도 레니 혹은 엘리자베타 시라니), 베아트리체 첸치
1600년, 캔버스에 유채, 75×50cm, 로마 바르베리니 궁전

바르베리니 광장

바르베르니 궁전에서 멀지 않은 로터리에 있는 것이 바르베리니 광장. 베르니니와 이름이 비슷하지만 바르베리니느 로마의 유력 가문으로 피렌체의 메디치 가문 정도 되는 집안의 이름이다. 그런데 이들은 원래 피렌체에서 메디치 가문에 저항하다가 로마로 옮겨왔다. 이 가문 출신인 교황 우르비노 8세는 로마를 예술품으로 장식하는 데 크게 기여했는데 특히 베르니니를 중용했다.

이 광장 중앙의 트리톤 분수와 벌의 분수도 베르니니가 교황을 위해 만든 것이다. 트리톤 분수는 재미있는 형상을 하고 있다. 아래쪽 돌고래들이 춤을 추며 커다란 조개껍질을 받치고, 그 위에 바다의 신 트리톤이 소라껍질을 들고 있는 모습, 거기서 물이 뿜어져 나온다. 돌고래들 사이에는 성 베드로의 열쇠, 교황의 삼중관과 바르베리니 가문의 문장이 새겨졌다. 벌의 분수는 광장 한쪽 길가에 있는 작은 분수인데 얼핏 보아서는 커다란 조개껍데기를 조각한 것처럼 보인다. 그 위에 대중과 그들의 동물들을 위한 샘이라고 새겨져 있다. 벌은 아랫부분에 작게 만들어졌다. 중앙에 한 마리와 양쪽에 두 마리, 모두 세 마리다. 벌들이 꿀을 찾듯 길 가던 사람들이 와서 물을 마시거나 떠가는데 그 모습이 평화롭다.

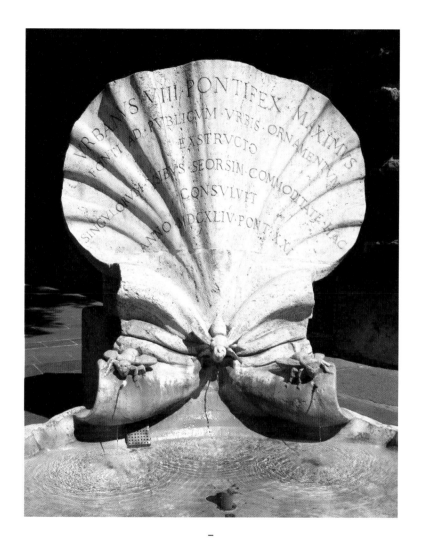

—

베르니니, 벌의 분수

산 루이지 데이 프란체시 성당

이 성당에도 카라바조의 다른 대표작들 여럿 있다. 그의 〈성 마테오의 순교 1600년, 캔버스에 유채, 323×343cm, 로마 산 루이지 데이 프란체시 성당〉는 에티오피아의 궁전에서 벌어진 마테오의 죽음 장면을 그리고 있다. 당시 이 나라에서는 기독교 예식이 불법이었으므로 왕이 암살을 지시한 것이다. 화면 중앙의 밝은 부분에 벌거벗은 남자가 칼을 들고 바닥에 누운 성 마테오를 찌르려고 한다. 성인은 지금 자기 위의 천사가 순교자의 종려나무 가지를 내미는 것을 손을 들어 거부하는 듯하다.

주위에는 공포에 질린 사람들이 둘러쌌다. 오른쪽에는 아이가 겁에 질려 도망치려고 한다. 살인자의 등 뒤로는 눈을 부릅뜬 수염 난 남자가 있으니 바로 카라바조 자신이다. 그는 〈병든 바쿠스〉, 〈음악가들〉 이래 세 번째로 자화상을 그려 넣은 것이다.

이 강렬한 작품에 대해 독일의 미술사학자 헤르만 포스는 "명암을 다루는 대가의 특별한 솜씨를 습득한 카라바조는 그 재능에 걸맞은 도구를 가지게 되면서 마니에리즘mannerism의 화가들은 결코 알 수 없는 본질적인 것을 강조할 수 있었다."라고 했다. 강한 명암의 대비 속에 드러나는 인상적인 사실주의 기법에 대한 찬사였다.

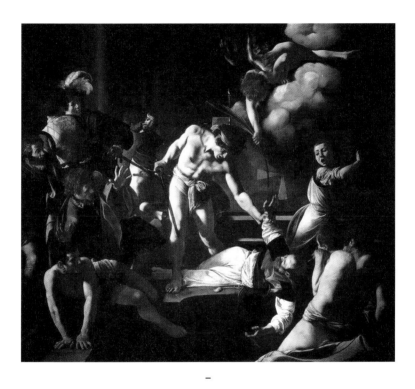

카라바조, 성 마테오의 순교
1600년, 캔버스에 유채, 323×343cm, 로마 산 루이지 데이 프란체시 성당

몇 개월 후 이 작품과 함께 같은 성당의 벽에 걸린 것이 〈성 마테오의 소명 1600년, 캔버스에 유채, 322×340cm, 로마 산 루이지 데이프란체시 성당〉이다. 이 성당에 성 마테오를 그린 작품이 여러 개 있는 이유는, 로마의 추기경 콘타렐리가 여기에 자신의 수호성인인 성 마테오에게 봉헌할 예배당을 만들어 화려하게 장식하고자 했기 때문이다.

오른쪽으로 사서을 마들며 강한 빛이 들어오고 화려한 옷과 깃털 모자를 쓴 청년 주위로 여러 명의 인물이 그려졌다. 중앙의 세 사람은 오른쪽에서 그리스도가 두 사람의 부축을 받으며 들어오는 것을 보고 놀란 표정을 짓는데, 왼쪽의 두 인물은 아직 이 사실을 알아차리지 못한 상황이다. 그림의 공간은 도박장이나 술집으로 보이지만 사실은 세리가 일하는 곳이다.

카라바조는 로마의 일상적인 공간에서 예수가 나타나는 신비를 표현해 내며 걸작을 만들어 냈다. 그림 속 인물들은 전혀 예기치 못한 상황에 예수가 나타나 한 남자를 가리키자 놀라고 있다. 예수의 손짓은 시스티나 성당에 그려진 신의 손짓처럼 보인다. 카라바조는 그리스도가 세리의 사무실에도 나타날 수 있고, 신의 기적이 평범한 공간인 일상의 삶 속에서도 일어날 수 있다고 한다.

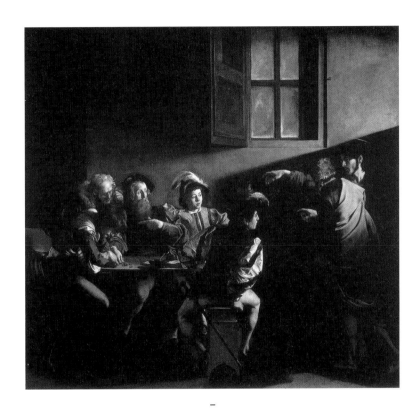

카라바조, 성 마테오의 소명
1600년, 캔버스에 유채, 322×340cm, 로마 산 루이지 데이프란체시 성당

산타 마리아 델 포폴로 성당

앞의 산 루이지 데이 프란체시 성당에 걸린 작품들이 강한 반대를 불러오기도 했지만, 결과적으로 카라바조의 명성은 높아졌다. 곧 이어 산티 마리아 델 포폴로 성당으로부터 체라시 예배당을 장식할 작품을 주문받게 되었다. 이 예배당은 바르베리니와 더불어 로마의 다른 유력 가문인 체라시 가문의 가족 묘지로 쓰이는 곳이었다.

성당으로 가다 보면 널찍한 광장이 나온다. 로마에서 가장 아름다운 광장 중의 하나인 산타 마리아 델 포폴로 광장이다. 중앙에는 커다란 오벨리스크가 서 있는데 아우구스투스 황제가 이집트에서 가져온 것이다. 그 뒤쪽에 보이는 건물이 산타 마리아 델 포폴로 성당이다.

작고 소박한 외관과 달리 로마에서 가장 많은 예술품을 소장한 성당으로 유명하다. 성당이 들어서기 전에는 네로 황제의 무덤이 있었다고 하므로 이래저래 의미가 깊은 장소. 황제의 무덤 흔적은 입구 맞은 편 제단 벽면과 천장의 금색 부조들로 남아 있다. 그 외에 라파엘로의 최대 후원자였던 아고스티노 키지가 만든 예배당인 키지 예배당의 베르니니의 작품 〈하박국과 천사상〉도 유명하다.

안으로 들어가면 커다란 조각상들이 먼저 보인다. 제단들은 생각보다 무

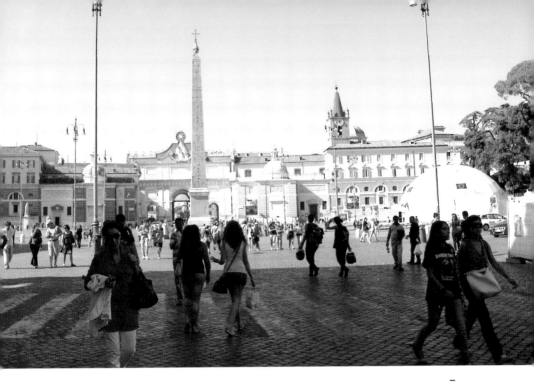

산타 마리아 델 포폴로 광장. 중앙의 커다란 오벨리스크는
아우구스투스 황제가 이집트에서 가져온 것이다.

척 화려하다. 역시 로마에서 가장 많은 예술품들을 소장한 성당답다. 안
으로 더 들어가면 카라바조의 그림들이 나온다. 이 그림들은 교회 안쪽 어
두운 벽에 걸려졌다. 그래서 보기가 힘들다. 그런데 그 옆 동전을 넣는 작
은 통에 소액을 넣으면 약 5분 정도 불이 들어와서 그림을 비춰준다. 작
품 감상뿐 아니라 그림을 보존하기 위한 비용으로 생각하고 기꺼이 넣고
그림을 본다.

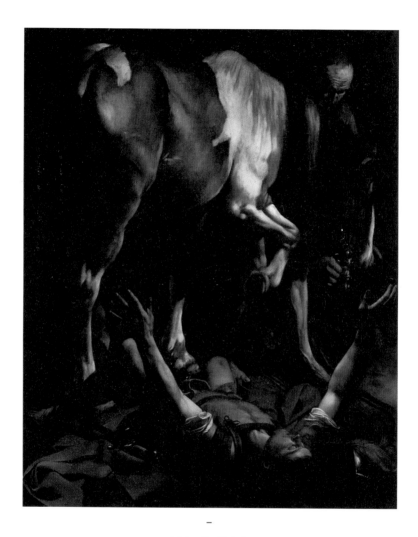

—

카라바조, 성 바울의 개종

1601년, 230×175cm, 로마 산타 마리아 델 포폴로 성당

먼저 보는 것은 예배당 오른쪽 벽에 걸린 〈성 바울의 개종 1601년, 230×175cm, 로마 산타 마리아 델 포폴로 성당〉. 카라바조는 여기서 성서의 이야기에 도발적인 해석을 했다. 그림 속에는 누운 성 바울 위에 말이 커다랗게 그려졌다. 지금까지 어떤 화가도 유명한 바울의 이야기를 이렇게 그린 적이 없었다. 이미 두 번이나 작품이 거부당해서 그나마 경건하게 그린 것인데도 이 그림은 주문자를 놀라게 하기에 충분했다. 산타 마리아 교회 주교는 흥분해서 이렇게 물었다.

"대체 왜 말을 가운데 두고 성 바울을 땅에 눕혔는가?"

"그거야 뭐……."

"이 말이 하나님인가?"

"아닙니다. 그렇지만 이 말은 하나님의 빛 가운데 있습니다."

그림은 마치 말이 주인공처럼 보이고, 정작 핵심 인물인 바울은 바닥에 누워 말에게 밟힐 것처럼 위태롭다. 결국 작품은 높은 벽에 걸린 채 어둠 속에서 천대를 받다 300년이 넘는 시간이 지나서야 그 가치를 인정받게 되었다.

카라바조는 이 작품을 완성한 후 기한을 넘겼다는 이유로 벌금을 냈다. 그는 비판과 모욕에 휩싸여 다시 방탕한 생활에 빠지게 되었다.

이 그림을 마주보고 있는 것이 〈성 베드로의 십자가 처형 1601년, 캔버스에 유채, 230×175cm, 로마 산타 마리아 델 포폴로 성당〉. 화면 중앙에 거꾸로 눕

혀진 십자가 위에 베드로가 매달렸고 사형집행인들이 이것을 일으켜 세우려고 안간힘을 쓰고 있다. 사실적이면서 연극의 한 장면같이 극적인 이 작품은 베드로의 조용한 눈길이 그 격렬함을 완화시켜준다.

다른 십자가 처형의 그림에서 자주 나타나는 사형집행인들의 잔혹함 대신 여기서는 이들이 단지 이 성서적 사건을 완성시키기 위해 노력하는 것으로 보인다. 그들도 베드로처럼 이 연극에서 하나의 배역을 연기할 뿐이다. 이 그림의 베드로는 산 루이지 데이 프란체시에 있는 그림들에서도 보이는 모델과 같은 인물이다.

이탈리아의 미술사학자 로베르토 롱기는 아래와 같이 위의 두 그림이 카라바조의 절정에 이른 기량을 증명하는 것이라고 평가한다.

"그는 이제 명암의 대가가 되었고, 비극적이고 힘 있는 비관주의를 약화시키지 않을 만큼만 어둠을 조금 열어둔다. 모든 일은 의식하지 못하는 사이에 이루어지고 사람들은 자신의 임무를 완수한다. 비탄은 전적으로 사건 속에 있다. 그림 속 성인은 이미 십자가에 못 박힌 채로 아직 의식이 있는 고요한 눈길을, 근대의 세속적인 영웅의 눈길을 보내고 있다."

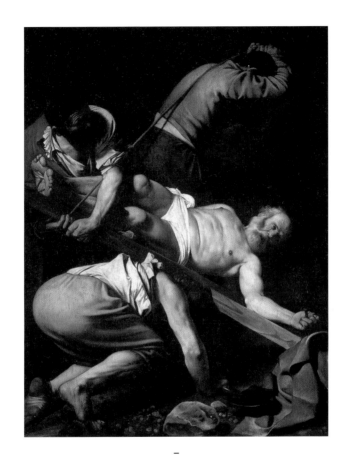

–

카라바조, 성 베드로의 십자가 처형
1601년, 캔버스에 유채, 230×175cm, 로마 산타 마리아 델 포폴로 성당

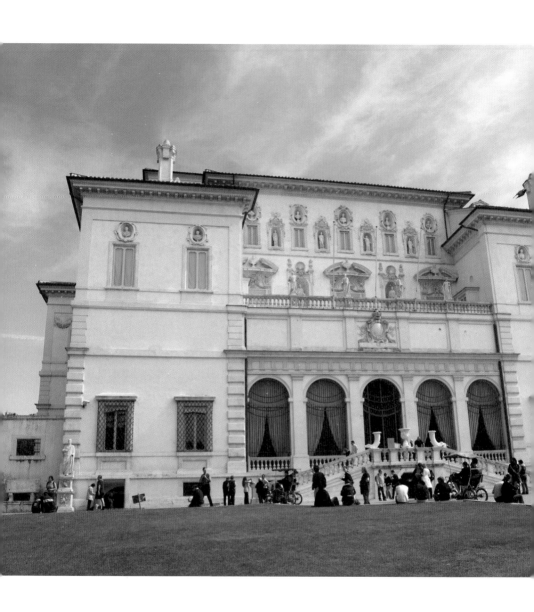

보르게세 미술관

보르게세 미술관은 작지만 알찬 미술관의 대표적인 장소로 베르니니와 카라바조의 작품뿐 아니라 화가 라파엘로와 티치아노, 조각가 안토니오 카노바의 걸작 등이 즐비한 곳. 미술관은 로마 시민들이 사랑하는 보르게세 공원 한쪽에 있다. 넓고 평화로운 공원은 혼잡한 로마를 떠나 휴식을 취하기에도 매력만점이다. 백색의 눈부신 외관을 자랑하는 미술관은 17세기 초 이 가문의 시피오네 보르게세 추기경이 자신의 저택으로 지었다.

교황 바오로 5세의 사촌으로 권력도 막강했던 시피오네 보르게세 추기경은 예술에 대한 조예가 깊었고 애정이 남달랐다. 심지어 그것이 지나쳐 작품 수집에 열을 올려서 작품을 훔쳐 오기도 하고, 화가를 감금시켜서 그림을 그리게 하기도 했다. 아무튼 그와 후손들의 노력으로 풍부한 수집품을 자랑하게 된 이 건물은 현재 정부에서 구입해서 미술관으로 운영하고 있다.

현재 미술관은 예약제로 운영이 되어서 미리 예약을 해야 하고 그것도 2시간의 관람시간만 주어진다. 내부가 그리 크지 않지만 작품들의 수준이 높은 것이 많아서 충분히 감상하기에는 조

금 짧을 수도 있다. 입구를 통과해서 1번방에 들어가면 중앙에 있는 것이 안토니오 카노바의 조각 〈승리의 비너스 1808년, 대리석, 160×192cm, 로마 보르게세 미술관〉. 침대에 비스듬히 누워 있는 조각은 마치 살아 있는 사람의 피부처럼 매끈한 표면을 뽐낸다.

화려한 침대에 비스듬히 기대어 있는 모델은 프랑스 황제 나폴레옹의 여동생 폴린 보나파르트이다. 그녀는 이 미술관의 주인인 보르게세 가문의 카밀로 보르게세와 결혼했고, 미모가 뛰어난 것으로도 유명했다. 남편 카밀로가 미술관의 많은 고대 유물들을 프랑스에 넘기는 조건으로 이 조각을 받은 사연도 있다.

이 작품을 일명 〈승리의 비너스^{베누스 빅트릭스}〉라 부르는 이유는 손에 작은 사과를 쥐고 있기 때문이다. 파리스의 심판에 등장하는 그 유명한 사과다. 트로이의 왕자 파리스가 헤라, 아테나 여신을 제치고 미의 여신 비너스에게 준 사과다. 결국 나중에 그리스와 트로이 간에 벌어지는 트로이 전쟁의 단서가 되지만 말이다.

카노바는 신고전주의 양식의 우아하고 고요하며 단순한 형태의 조각을 많이 만들었다. 작품 속 매트리스 아래 나무장식 안에는 원래 이 조각을 회전하게 만드는 기계장치가 있었다. 관객이 가만히 서 있으면 조각이 빙글빙글 돌아갔다니 사람들이 꽤 재미있어 했겠다.

3번방으로 가면 우리에게 익숙한 작품으로 〈아폴론과 다프네 1623년, 대리석, 높이 234cm, 로마 보르게세 미술관〉가 보인다. 17세기의 걸출한 바로크

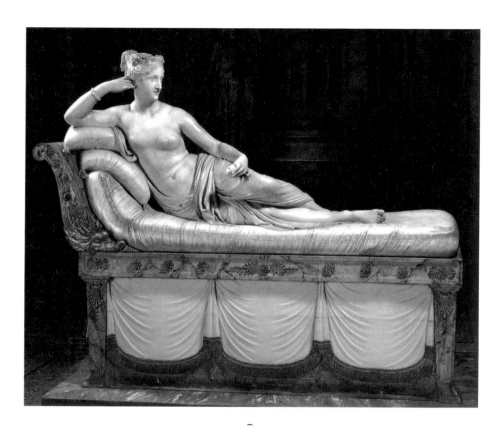

카노바, 승리의 비너스
1808년, 대리석, 160×192cm, 로마 보르게세 미술관

—

아폴론과 다프네 세부.

조각가 베르니니의 작품이다. 그는 일찍부터 조각에 천재적인 소질을 보였는데, 이 놀라운 작품도 불과 24살에 시작해서 만든 것이다.

작품의 모티프가 된 것은 그리스 · 로마 신화에 나오는 태양의 신 아폴론과 요정 다프네의 이야기다. 고대 로마 시대 작가 오비디우스의 책《변신 이야기》에 따르면, 아폴론을 피해 도망치던 다프네가 그의 손에 잡히는 순간 월계수로 변하는데 이 작품은 바로 그 극적인 순간을 조각한 것이다. 베르니니는 바로 옆방인 4번방에도 여자가 신을 피해 도망가다 잡히는 순간을 조각했는데 그것보다는 더 정적이고 우아한 모습이다.

다프네의 입은 비명을 지르고, 머리카락과 손에서는 나뭇잎이 자라난다.

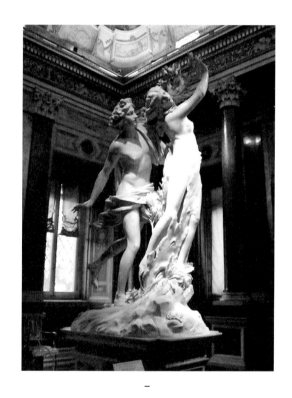

베르니니, 아폴론과 다프네
1623년, 대리석, 높이 234cm, 로마 보르게세 미술관

그 아래에서도 나무껍질이 몸을 감싸기 시작하고 역시 잎들이 돋아난다. 그녀의 비명은 아폴론에게 잡히는 순간의 공포 때문일까, 아니면 자신의 몸이 나무로 변해가는 것에 대한 두려움 때문일까?

베르니니의 다른 작품 〈플루토와 프로세르피나 1622년, 대리석, 높이 225cm, 로마 보르게세 미술관〉를 다음 방인 4번방에서 만날 수 있다. 앞의 작품과 마찬가지로 보르게세 가문의 추기경 스키피오네의 주문에 의해 만들어졌다. 격렬한 움직임이 두드러지는 이 작품 역시 신화 속 이야기를 모티프로 했다.

지하의 신 플루토는 대지의 여신의 딸 프로세르피나에게 반해서 그녀를 땅 속으로 끌고 간다. 잃어버린 딸을 찾아 여신이 대지를 헤매는 동안 땅은 황폐해진다. 이를 보다 못한 제우스가 중재에 나서 프로세르피나는 1년 중 6개월만 땅 위로 올라오고, 나머지 6개월은 땅 속에 살게 된다. 봄에 꽃이 피면 우리는 그녀가 마침내 땅 위로 올라온 것을 알게 된다.

잘생긴 아폴론 신과 달리 지하의 신은 험상궂고 음탕한 모습이다. 그래서 그런지 저항하는 프로세르피나의 몸짓은 다프네보다 더욱 필사적이다. 그녀의 뒤틀린 몸짓은 앞선 시대의 매너리즘의 표현을 떠올리게 하지만 생의 강렬한 욕망과 에너지가 뿜어져 나온다.

프로세르피나는 팔을 뻗어 플루토의 얼굴을 강하게 밀어낸다. 베르니니는 그녀의 얼굴에 옅은 눈물 자국도 만드는 신기를 부린다. 신은 얼굴이 밀려 우스운 표정이 되었지만, 한낱 인간 여자의 힘을 비웃듯 미소를 짓는다. 그

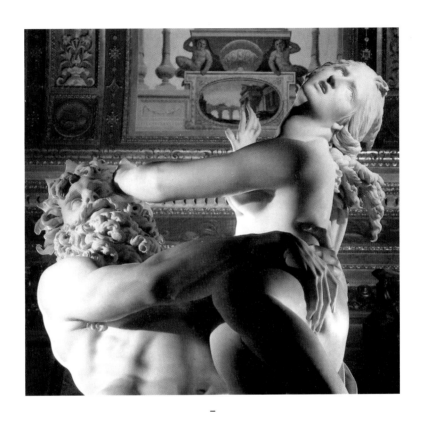

–

베르니니, 플루토와 프로세르피나
1622년, 대리석, 높이 225cm, 로마 보르게세 미술관

리고는 힘껏 그녀를 안는다. 베르니니는 그녀의 허리와 엉덩이에 움푹 들어간 생생한 자국을 만들었다. 그들의 발치에는 머리가 세 개 달린 지옥의 개 케베로스가 짖어대며 이 상황의 절박함을 더욱 강조한다.

8번방에는 카라바조의 작품이 무려 6개나 있다. 스키피오네 추기경의 카라바조에 대한 애정을 잘 보여주는 장소다. 먼저 〈골리앗의 머리를 든 다윗 1610년, 캔버스에 유채, 125×101cm, 로마 보르게세 미술관〉은 다윗이 돌팔매로 골리앗을 쓰러뜨린 후 머리를 벤 장면을 그린 것이다. 아주 어두운 배경 앞으로 다윗의 하얀 몸이 튀어 나오는데, 카라바조는 그가 손에 든 골리앗의 머리에 자신의 얼굴을 그려 넣었다. 그는 왜 자신의 얼굴을 목이 잘린 흉측한 모습으로 그렸을까?

이 작품을 만들 때 카라바조는 로마에서 살인을 저지르고 멀리 남쪽의 나폴리로 도망가 있는 상태였다. 그는 교황에게 사면을 요청하기 위해 이 그림을 그려서 멀리 바티칸으로 보냈다. 상징적으로나마 잘려나간 목으로 자신을 그려서 속죄의 심정을 알리고 싶었던 모양이다. 그런데 교황은 사면을 했으나 아쉽게도 카라바조는 그 전갈을 받지 못했다. 결국 그는 로마로 교황을 찾아 가다가 도중에 해적을 만나 빈털터리가 되어 로마까지 걸어가다가 도중에 병에 걸려 죽고 만다.

카라바조의 다른 작품 〈병든 바쿠스 1594년, 캔버스에 유채, 67×53cm, 로마 보르게세 미술관〉는 카라바조의 신랄함이 드러나는 자화상이다. 그는 이 작

품을 그리기 얼마 전 흑사병에 걸려 여섯 달 정도 병원에 있었다. 거의 죽을 뻔하다가 병원장의 도움으로 간신히 목숨을 구했는데 이 경험이 이 그림을 탄생시킨 것으로 보인다.

그림 속 인물은 한눈에 보기에도 병색이 완연하다. 통통 부은 얼굴과 파리한 안색, 거무스레하고 탁한 눈은 그가 심각한 상태라는 것을 알 수 있다. 실제로 카라바조는 흑사병으로 고통받았을 뿐 아니라 평생 두통과 복통에 시달리기도 했다. 그림 속 바쿠스는 또한 가난하다. 헐벗은 몸을 간신히 천조각으로 가리고 머리에는 나뭇잎 관을 쓴 그가 가진 것이라고는 포도 두 송이와 복숭아 두 알 뿐이다.

9번방에서 눈여겨볼 것이 라파엘로의 〈유니콘과 성모 1506년, 캔버스에 유채, 65×51cm, 로마 보르게세 미술관〉다. 신부로 보이는 한 젊은 여인이 순결을 상징하는 유니콘을 안고 있는 신비한 모습이다. 유니콘은 원래 처녀의 품에만 안기는 전설의 동물. 그래서 이 작품을 신혼부부에게 선물로 주었을 것이라는 추측도 하게 되는데, 당시 이탈리아는 다른 나라에 비해 타락한 곳이어서 순결을 강조한 것이라 본다.

작품의 구성은 레오나르도 다 빈치의 〈모나리자〉와 비슷하다. 모델 양쪽에 기둥이 잘려진 채 그려졌다. 모나리자 역시 원래는 양 끝에 기둥이 있었던 것으로 생각하기 때문이다. 그 외에 피에로 델라 프란체스카, 페루지노의 영향도 엿볼 수 있다. 특히 페루지노의 〈성모와 아기〉에서 성모가 아

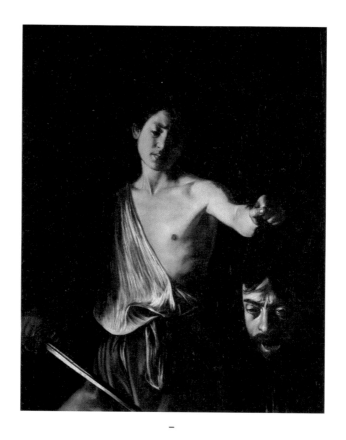

카라바조, 골리앗의 머리를 든 다윗
1610년, 캔버스에 유채, 125×101cm, 로마 보르게세 미술관

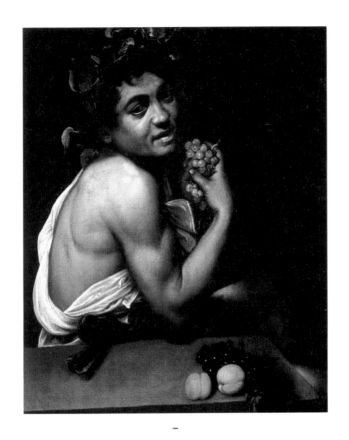

—

카라바조, 병든 바쿠스
1594년, 캔버스에 유채, 67×53cm, 로마 보르게세 미술관

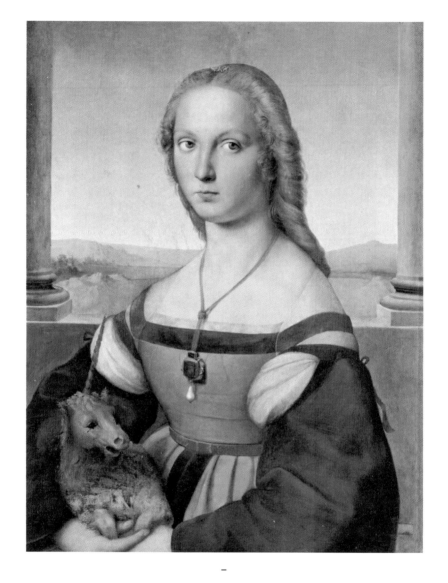

–

라파엘로, 유니콘과 성모
1506년, 캔버스에 유채, 65×51cm, 로마 보르게세 미술관

기를 안은 모습이 이 그림의 유니콘을 안은 모습과 많이 닮았다.

그런데 이 작품은 20세기 초까지만 하더라도 성녀 카트리나를 그린 것으로 받아들여졌다. 그러나 미술사학자 로베르토 롱기가 라파엘로의 작품으로 판정했고, 복원 작업 끝에 유니콘이 드러난 것이다.

20번방에는 이 미술관을 대표한다고 할 수 있는 회화작품이 있다. 티치아노의 그림 〈성과 속의 사랑 1514년, 캔버스에 유채, 118×279cm, 로마 보르게세 미술관〉. 이 작품은 성스러운 사랑과 세속적인 사랑을 그리고 있다. 석관 위에 걸터앉은 두 여인 중 한 명은 화려한 옷을 입고, 다른 한 명은 거의 옷을 벗은 상태다. 언뜻 보기에는 옷을 벗은 여인이 세속적인 사랑을, 옷을 입은 여인이 성스러운 사랑을 나타내는 것 같지만 오히려 그 반대다. 여기서 옷은 성스러운 사랑에는 불필요한 겉치레와 사치일 뿐이기 때문이다. 이 그림은 당시 25세였던 티치아노가 베네치아의 니콜로 아우렐리오 부부의 결혼식을 기념하기 위해 그린 것이다. 여기서 신랑은 석관 위의 갑옷으로 그려졌다. 신부는 왼쪽의 흰 옷을 입은 여자다. 그녀는 보석으로 치장했는데 이것은 지상의 덧없는 행복을 상징한다. 반면 오른쪽 누드의 여자는 손에 연기가 피어오르는 향로를 들고 있으니 천국의 영원한 행복을 상징한다. 배경에 묘사된 들판의 풍경도 이전의 조반니 벨리니나 조르조네의 시적인 풍경과는 많이 달라서 인물들의 고전적인 위엄을 더한다. 원래 티치아노가 속한 신플라톤주의자 화가들은 우리가 지상의 피조물이

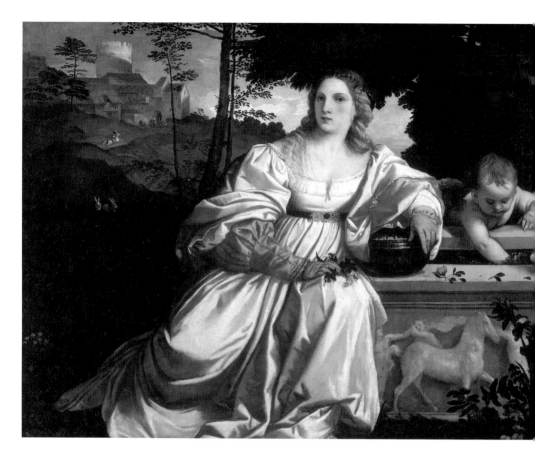

보여주는 아름다움에 대해 사색하면 할수록, 우주의 질서를 만드는 신의
성스러운 완벽함을 알아차리게 된다고 여겼다. 간단히 말하자면 아름다운
예술작품으로 신의 완전함을 보여준다는 것이다. 그들이 그렇게 완벽하게
아름답고 우아한 미를 창조하려고 노력한 이유다. 그런데 이 작품이 그려
진 한참 후인 18세기에는 도덕적인 해석으로 작품의 제목도 바꾸어 버렸
다. 티치아노가 이 그림에서 천상의 행복뿐 아니라 지상의 행복까지 찬양

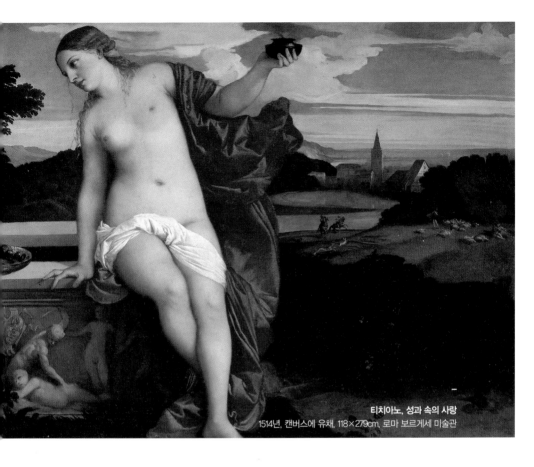

티치아노, 성과 속의 사랑
1514년, 캔버스에 유채, 118×279cm, 로마 보르게세 미술관

하려던 의도와는 사뭇 다르게 되었다.

한편 1899년에 세계적인 은행가 집안인 로스차일드가에서 이 작품을 구
입하려고 했다. 그때 부른 가격이 이 미술관인 빌라 보르게세 저택은 물
론이고, 그 안의 예술품 모두의 가격을 합한 것을 뛰어넘는 어마어마한 것
이었다. 그러나 보르게세 집안은 이를 거부했고 이 작품은 한 번도 이 곳
을 떠나지 않았다. 덕분에 여기서 편하게 감상하게 되었으니 이들의 결단
에 감사하게 된다.

카피톨리노 언덕과 미술관

베르니니와 카라바조의 작품을 중심으로 한 로마 여행을 마치고 이제 다른 예술작품들이 있는 곳으로 발길을 돌린다. 먼저 카피톨리노 언덕. 시내 중심에 있어서 로마를 여행하다 보면 어차피 자주 지나치게 되는 곳이다. 광대한 제국이 아닌 부족국가 로마가 생겨난 의미 있는 장소이기도 하다. 고대 로마는 크게 7개의 언덕과 그 사이의 평지로 이루어졌다. 그중에서 카피톨리노 언덕은 가장 성스러운 곳으로 여겨졌다. 여기에 로마 최고의 신전도 있었고, 국가적인 행사도 벌어졌다. 언덕은 코르도나타라 불리는 계단을 걸어서 올라가는데 위로 갈수록 넓게 만들어서 밑에서 보면 직사각형으로 보인다.

계단 정상의 양 옆으로는 제우스의 쌍둥이 아들 카스토르와 폴뤼데우케스를 새긴 거대한 조각상이 우뚝 서 있다. 둘은 제우스의 유명한 애정행각 중의 하나인 레다 이야기, 즉 제우스가 백조로 변신해서 레다와 동침한 후에 낳은 자식들이다. 한 가지 더 재미있는 것은 이들의 누이동생이 트로이 전

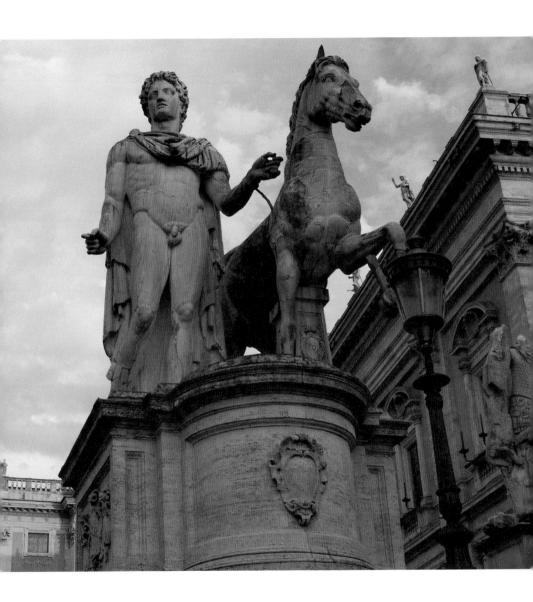

쟁의 불씨를 제공하는 미인 헬레네라는 점이다. 그런 혈통 덕분으로 두 청년은 완벽한 미모를 자랑한다.

그 뒤의 캄피돌리오 광장은 로마의 여느 광장에서 보기 힘든 매력이 있다. 르네상스 양식의 우아하고 기하학적인 이곳을 미켈란젤로가 설계했으니 당연한 걸까. 바닥에는 아름다운 둥근 선들을 그려 넣었다. 이것들은 모두 이어지며 중앙의 동상 아래 별 문양으로 모인다.

광장 중앙의 기마상은 마르쿠스 아우렐리우스 황제 동상이다. 기독교 시대의 우상파괴 광풍으로 수많은 황제의 조각상이 사라졌는데, 이 동상의 주인공이 기독교를 공인한 콘스탄티누스 황제인 것으로 오해해서 겨우 살아남았다는 이야기가 전해져 내려온다. 그러나 마르쿠스 아우렐리우스는 5현제 중의 한 사람이지만 혹독한 기독교 박해를 했던 인물이니, 역사의 아이러니가 아닐 수 없다.

이 광장을 마주보고 있는 것이 목적지인 카피톨리노 미술관. 역시 미켈란젤로가 설계한 콘세르바토리 궁전과 누오보 궁전의 두 갤러리로 이루어졌다. 광장 오른쪽의 콘세르바토리 궁전에는 르네상스와 바로크 시대의 회화와 16~17세기의 조각과 장식품이 전시된다.

먼저 콘세르바토리 궁전 입구로 들어가면 멋진 정원이 나오고 여기에 커다란 조각상이 놓여 있다. 바로 4세기에 만들어진 콘스탄티누스 황제의 거대한 석조 두상과 손과 발 조각들이다. 거대한 눈동자의 황제는 마치 모

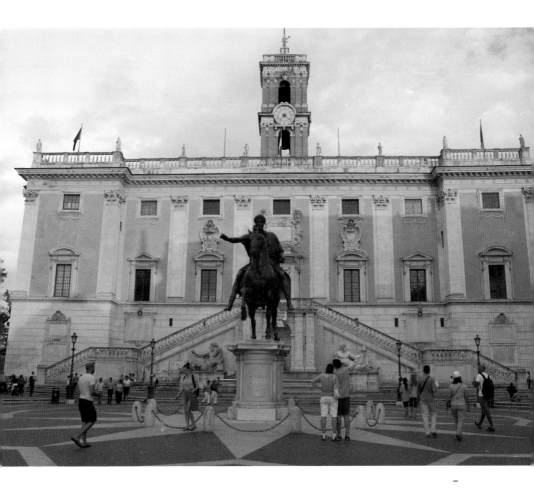

캄피돌리오 광장의 기마상.
마르쿠스 아우렐리우스 황제 동상이다.

든 것을 꿰뚫어보는 신처럼 보인다.

건물 내부의 넓은 공간인 호라티우스와 큐리아티우스 홀에는 여러 조각상들이 놓여 있다. 중앙의 청동기마상은 광장에서 본 마르쿠스 아우렐리우스 황제다. 거대한 청동 두상이 그 앞에 있는데 정원에 있던 콘스탄티누스 황제다. 이 작품은 그 크기뿐 아니라 그 표정의 강렬함으로 고대 청동조각상의 걸작으로 꼽힌다. 그 옆의 손도 그의 것으로 둥근 모양의 지구를 잡으려고 하는 모습이 천상의 지배를 지상에 구현함을 의미한다.

커다란 몽둥이를 든 황금빛 헤라클레스의 동상도 늠름하게 서 있다. 오른손에는 그의 상징인 커다란 몽둥이가, 왼손에는 무언가를 들고 있는 포즈. 이 동상의 원본이 되는 작품에서는 그가 헤스페리데스의 과수원에서 딴 황금사과가 들려 있었던 것으로 추측된다.

미술관 안 승리의 방 room of triumph 으로 가면 〈가시를 뽑는 아이 기원전 1세기, 청동, 73cm, 로마 카피톨리노 미술관〉 조각이 있다. 앉아서 발바닥에 박힌 가시를 뽑아내고 있는 아이의 자연스런 포즈가 인상적인 것이다. 잔뜩 집중한 표정으로 발바닥을 만지는 아이는 긴장과 평온을 자아낸다. 로마시대의 여러 작품들 중에서도 눈에 뜨이게 생생한 이 작품은 르네상스 시대 이탈리아에서 인기리에 모방되었다.

당대 피렌체의 예술가 도나텔로와 브루넬리스키에게도 이런 고대 조각품들은 작품의 영감을 주는 소중한 존재였다. 도나텔로의 조각 작품들에서는 그 영향을 상당히 직접적으로 보게 된다. 특히 브루넬리스키는 피렌체

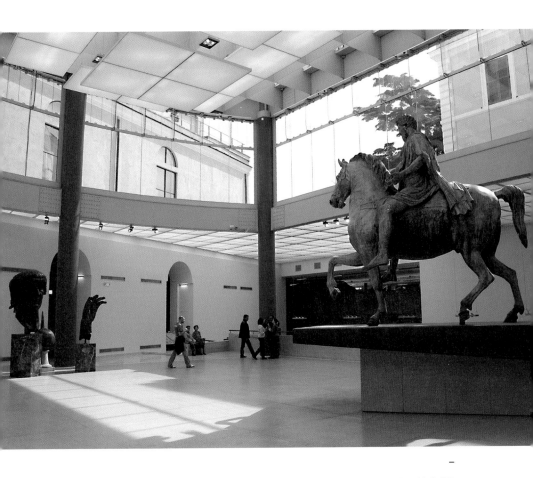

카피톨리노 미술관 내부.

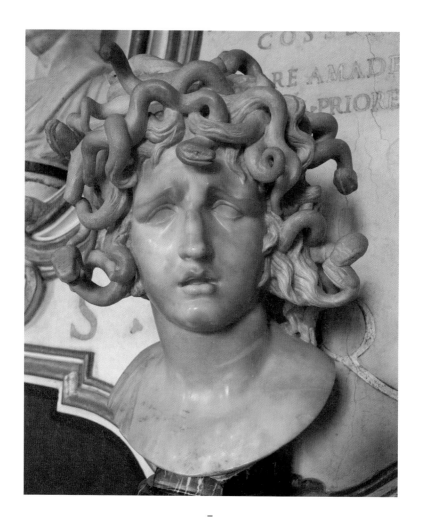

카피톨리노 미술관에 있는 베르니니의 메두사의 머리.

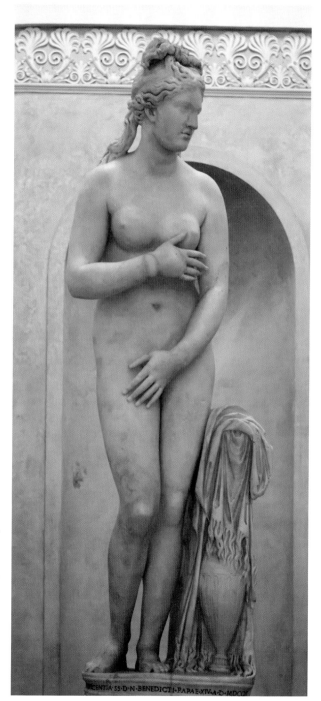

작자 미상, 카피톨리노의 비너스
기원전 1세기, 대리석,
193cm, 로마 카피톨리노 미술관

두오모의 예배당 문 장식을 위한 공모전 작품에서 이 소년의 모습을 집어넣기도 했다.

그 다음으로 보는 것은 거위의 방room of Geese에 있는 베르니니의 조각 〈메두사의 머리〉. 황색 대리석에 새겨진 메두사는 자신의 운명을 슬퍼하며 잔뜩 찡그린 표정이다. 인간이면서 괴물인 그녀의 모습은 머리 부분은 거칠게, 얼굴 부분은 부드럽게 표현되었다. 한때 최고의 미모로 바다의 신 포세이돈의 유혹을 받았던 여자였지만 이미 매력은 사라졌다. 아테네 여신의 신전에서 정을 통한 죄로 여신에게 미움을 받아 괴물로 변한 여인은 이제 고통받는 인간의 모습으로 나타난다.

한편 누오보 궁전에서 가장 유명한 작품은 비너스의 방cabinet of Venus에 있는 〈카피톨리노의 비너스 기원전 1세기, 대리석, 193cm, 로마 카피톨리노 미술관〉다. 눈부신 광택을 자랑하는 조각상의 여신은 한손으로는 음부를, 다른 손으로는 가슴을 가리고 있다. 이 양식은 정숙한 비너스의 포즈를 말하는 베누스 푸디카. 기원전 6~7세기경에 그리스에서 유행했다. 그녀는 지금 성스러운 의식의 목욕을 마치고 물 밖으로 나온 상태다. 그녀 옆의 물병과 옷가지가 이를 상징한다.

그리고 비둘기의 방room of doves에 있는 〈비둘기 모자이크〉. 현대의 정원이나 실내 인테리어로 쓰기에도 손색이 없을 정도다. 구슬 모양의 테두리 장식 안에 네 마리의 비둘기가 청동 접시 위에 올라가 있다. 한 마리는 지금 물을 마시는 중이다. 비둘기들은 기독교 예술에서 자주 쓰이는 모티프. 구

원의 봄에 나타나는 영혼을 상징하는 것이다. 그 외에도 〈큐피드와 프쉬케〉, 〈죽어가는 전사〉 등의 작품들이 유명하다.

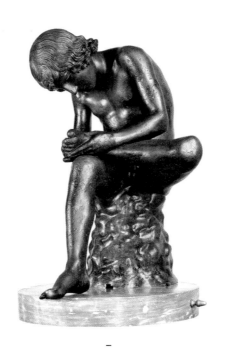

작자 미상, 가시를 뽑는 아이
기원전 1세기, 청동, 73cm, 로마 카피톨리노 미술관

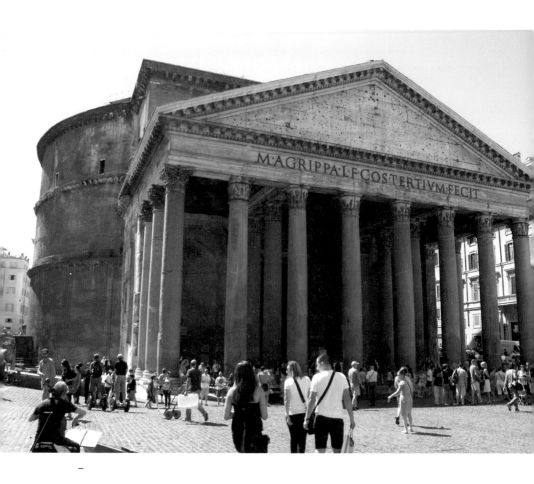

판테온 전경.

판테온

고대 로마의 신전 건물로 로마에서 원형을 거의 간직하고 있는 유일한 건축물이다. 건축사적인 가치가 이루 말할 수 없이 큰 건물로 미켈란젤로가 천사의 설계라고 칭송한 것이기도 하다. 꼭대기에 직경 43.2m의 거대한 돔이 어떤 기둥도 없이 공중에 떠 있는 것은 지금 보아도 찬탄을 불러일으킨다.

콘크리트 구조에 벽돌을 덧댄 원형 건물 위의 거대한 돔은 그 아래의 벽이 유일하게 떠받치고 있다. 건물 위와 아래를 잇는 완벽한 구의 형태는 현대 건축기술로도 재현하기 힘든 놀라운 기술이다. 그 아름다운 대칭은 파리 루브르 미술관의 유리 피라미드 정도에서 찾을 수 있다.

입구는 코린트 양식의 기둥 16개가 지붕을 받친다. 지붕 정면은 원래 청동 장식이 있었지만, 베르니니가 성 베드로 성당의 발다키노를 만들려고 뜯어내가서 현재는 그 흔적만 남았다. 지금 생각해도 어처구니없는 짓인데, 당시에도 사람들이 "야만인도 하지 않는 짓을 했다."며 비난했다고 한다. 발다키노의 그 거대한 크기를 생각하면 얼마나 많이 뜯어갔는지도 짐작이 간다. 그러나 어처구니없을 정도로 큰 그 조형물을 위해 고대의 건축물에 손을 댄 건 참 용서하기 힘들다. 이교도의 건물이라고 훼손해도 괜찮다고

생각했다면 그야말로 야만적인 짓이다.

아무튼 판테온 내부는 돔과 벽이 만들어내는 거대한 공간이다. 까마득히 높은 천장에 지름 9m의 큰 구멍이 뚫려 있으니 이것이 채광과 환기창의 역할을 한다. 여기서 라파엘로의 무덤을 볼 수 있는데 성모 마리아의 조각 아래에 있다. 다른 위대한 예술가, 작가 들의 무덤이 보통 성당에 있는데 반해 라파엘로만 여기에 있는 건 그만큼 로마인들의 그에 대한 사랑이 컸다는 걸 증명하는 것으로 보인다.

판테온은 그리스어로 만신전, 즉 모든 신들에게 바쳐진 신전이다. 기원전 27년에 집정관 아그리파가 지었고 그 후 대화재로 파괴된 것을 서기 125년에 재건했다. 기독교 공인 후에는 609년에 성당으로 바뀌어서 '순교자들의 성모 마리아 성당'이 되었으니 현재는 가톨릭 성당인 셈이다. 이제는 이교도 신들의 흔적을 찾아보기 힘들다. 건물 형태는 어딘지 모르게 이교도적인데 내부는 기독교의 제단이 놓이고 성당의 분위기가 물씬 풍겨서 부조화스럽기도 하다. 만일 그 다양한 신들의 모습이 그대로 남아 있었다면 어떤 모습일지 참으로 아쉬워지기도 한다. 문명의 이름으로 행해진 파괴의 그늘은 늘 안타깝다.

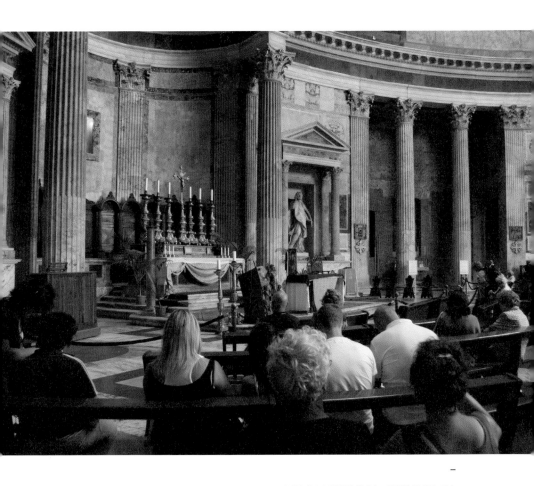

미켈란젤로가 천사의 설계라고 극찬한 판테온 내부.

스페인 광장

최근 영화 〈로마 위드 러브〉의 마지막 장면에서도 인상 깊게 등장하고, 옛날 영화 〈로마의 휴일〉에서도 오드리 헵번이 아이스크림을 먹는 곳으로 관광객들에게 인기가 높은 스페인 광장. 17세기에 스페인 대사관이 있어서 스페인 광장이란 이름이 붙었는데 이곳의 계단 역시 스페인 계단으로 부른다. 계단은 언제나 앉아 있는 사람으로 가득하고, 특히 석양이 질 무렵 계단 모습이 장관이다.

계단 아래쪽에는 커다란 배 모양의 분수가 있다. 이 분수를 조각한 사람은 다름 아닌 앞에서 많이 본 조각가 베르니니의 아버지 피에트로 베르니니. 부서진 배 모양을 한 이 분수는 오래 전 홍수가 났을 때 이곳에 떠내려 온 배를 보고 만들었다고 전해진다. 사람들이 여기서 물을 떠먹기도 하는데 예전에는 위쪽의 물을 식수로 쓰고, 아래쪽 물은 동물에게 먹였다고 한다. 물론 이제는 위아래 가리지 않고 다 사람들이 받아먹는다.

꽤 많은 계단을 올라가면 갈수록 사람들의 숫자가 적어진다. 아마 다리가 아파서 위까지 잘 안 올라가는 모양이다. 그래도 끝까지 올라가면 여기에도 그림과 기념품을 파는 노점이 여럿 있고, 그 아래로 로마 시내가 한눈에 펼쳐져 그나마 위안이 된다.

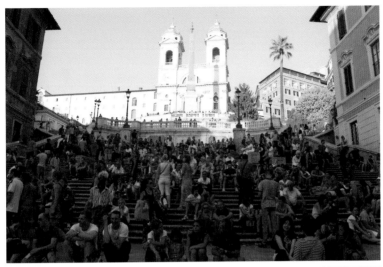

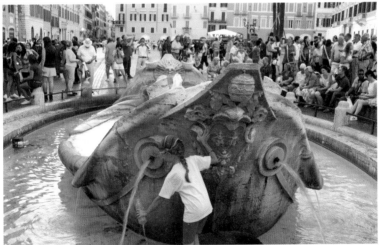

관광객들에게 인기 높은 스페인 계단(위)과
스페인 광장 분수(아래).

트레비 분수

로마에 다시 오고 싶은 관광객들이 동전을 던지는 곳으로도 유명하지만, 사람이 너무 많아서 절대 독사진을 찍을 수 없다는 이야기도 나오는 곳. 정말 주위의 사람들 때문에 혼자 찍고 싶은 기념사진은 언제나 단체사진이 되어 버린다. 그것도 전혀 알지도 못하는 사람들과 함께. 거기다 분수는 생각보다도 너무 커서 카메라 앵글에 한 번에 잡기도 힘들 정도다.

니콜라 실바가 만든 이 분수는 놀랍게도 모든 조각이 하나의 거대한 원석으로 만들어졌다. 남성적인 스케일과 호쾌함이 매력 만점인 신화의 주인공들을 곳곳에 배치했다. 중앙에는 바다의 넵튠^{포세이돈}이 두 마리의 해마가 끄는 조개마차를 타고 있다. 그 양쪽에는 반인반어의 트리톤이 보인다.

트레비 분수에서는 동전 던지는 법이라는 것이 있다. 오른손에 동전을 쥐고 왼쪽 어깨 너머로 던지며 소원을 빌어야 하는데, 동전의 개수에 따라 소원의 내용도 달라진다. 하나는 로마에 다시 오기, 두 개는 평생의 연인을 만나기, 세 개는 간절히 원하는 소원 이루기 등이다. 교리상으로 이혼을 할 수 없는 가톨릭교도인 이탈리아인들은 이때 이혼을 소원하기도 한단다. 일단 언젠가 다시 로마에 오기를 바라면서 분수에 동전 하나를 던지고 길을 나선다. 이제 로마를 떠날 시간이다.

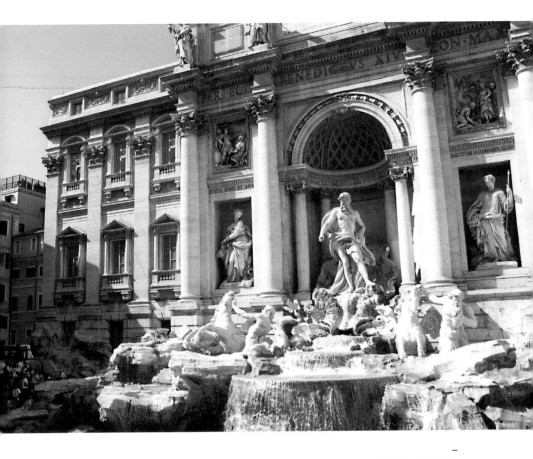

—
니콜라 실바, 트레비 분수

VATICAN

바티칸

미켈란젤로, 라파엘로를 통해
지상의 영적인 공간,
세속의 경계를 넘다.

로마에서 테베레 강을 건너서 바티칸으로 간다. 전 세계 가톨릭 신자들에게는 교황 성하가 사는 성스러운 곳이지만 비신자들에게도 지상의 영적인 곳으로 존중받는 곳. 역사적으로도 바티칸은 중세 교황청의 유수와 가톨릭의 수호자 황제 카를 5세의 약탈, 그 후 라테란 조약으로 현재의 국가를 인정받기까지 많은 곡절이 있었다. 물론 우리가 중요하게 볼 예술적인 사건도 풍부하다. 르네상스의 천재와 바로크의 대가들이 교황의 부름을 받고 와서 때로는 갈등을 겪었지만 불멸의 걸작들을 남긴 곳이 바티칸이다.

바티칸에서 우리는 미켈란젤로와 라파엘로의 작품들을 중심으로 볼 것이다. 여기에 로마에 이어서 베르니니도 같이 만나게 된다. 전형적인 예술가 타입으로 고집 세고 괴팍한 성격을 가졌던 미켈란젤로는 때로는 교황에게 대들며 작업을 거부하기도 했지만, 결국은 뚝심과 열정으로 작품들을 남겼다. 〈천지창조〉와 〈최후의 심판〉 등이 그가 바티칸에 남긴 대표적인 작품들이다. 반면 라파엘로는 모든 이에게 사랑을 받았던 것처럼 교황에게도 순종하면서 작품들을 남겼다. 대표적인 것이 〈아테네 학당〉을 비롯해서 교황의 아파트먼트를 장식한 그림들이다.

로마 시내에서 다리 하나 넘는 것뿐인데도 주변 경관은 물론이고 거리의 사람들, 공기마저 다르게 느껴지는 바티칸. 잘 알다시피 이 도시국가는 면적

으로는 세계에서 가장 작은 나라다. 서울 경복궁만한 크기에 인구라고 해봐야 800명이 조금 넘는 초미니 국가다. 그에 비해 정신적으로는 가장 큰 나라다. 국경도 보이지 않는 이 도시에 옛날부터 전 세계 가톨릭 신자들은 꼭 한번 와보고 싶어 했고 지금도 마찬가지다.

중세 시대 회화에도 자주 등장하는 성녀 우르술라는 대규모 순례단을 이끌고 교황을 보러왔다가 돌아가는 길에 이교도에게 잡혀 죽기도 했다. 당시로서는 몹시 험한 길의 성지 순례를 통해 죄를 용서받으려고 했던, 이름도 알려지지 않은 수많은 사람들은 또 어떤가. 물론 가톨릭 신자가 아니라도 자신도 모르게 세속의 경계를 넘어 이곳에 오는 사람들도 많다. 르네상스와 바로크 예술의 최고 수준의 예술품을 보기 위해서든, 혹은 특이한 성스러운 분위기를 느끼기 위해서든. 언제나 수많은 사람들이 이어지는 악명 높은 줄이 그들을 기다리는 것도 아랑곳하지 않고서 말이다.

산탄젤로 성

바티칸으로 가는 길은 여러 가지가 있지만 나보나 광장에서 걸어서 가는 방법을 택기로 한다. 광장에서 테베레 강쪽으로 가다보면 커다란 성이 나오는데 바로 산탄젤로 성이다. 국경 표시도 없어서 아직 로마 시라고 생각하기 쉽지만 엄연히 바티칸의 영토에 속하는 곳으로 들어온 것이다. 천사의 성이란 뜻을 가진 이 성은 난공불락의 요새처럼 튼튼해 보인다. 아마 성 주위의 수많은 천사들이 호위해서 그런 것 같기도 하다. 성은 역사적으로도 전쟁이나 환란이 닥쳤을 때 교황이 안전하게 피신한 곳이기도 하다. 나중에 감옥으로도 쓰였지만 지금은 국립박물관으로 바뀌었다. 성 앞으로 탁한 강물이 흐르고 그 위에 다리가 나타난다. 여러 천사들의 조각상이 난간 위에 올라서 있다. 베르니니와 그 제자들의 솜씨다. 천사들은 바티칸에 들어가기도 전부터 이 성스러운 도시를 지키는 셈이다. 그런데 특이하게도 그들이 손에 들고 있는 것들은 예수를 고문했던 기구들이다. 이 다리에는 앞의 로마에서 본 스탕달 신드롬의 주인공 베아트리체 첸치의 전설도 전해져 온다. 아버지의 악행을 참다못해 가족과 함께 살인을 저지른 그녀가 사형당한 장소가 바로 이 다리 위다. 그리고 매년 처형일이 돌아오면 그 전날 밤에 그녀가 자신의 잘린 목을 들고 다리를 돌아다닌다는

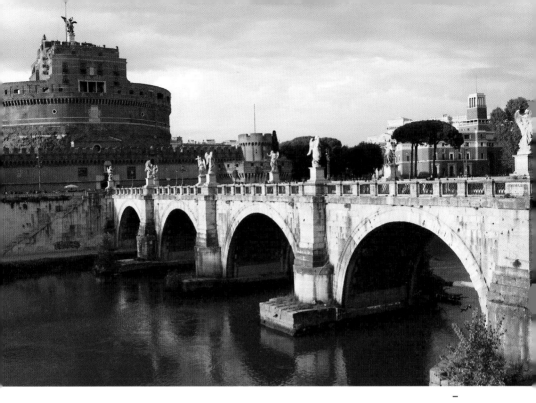

산탄젤로 다리 위에는 여러 천사들의 조각상이 세워져 있다.

섬뜩한 이야기가 전해지는 곳이다.

성을 지나 길을 더 걷다 보면 다양한 피부색의 수녀들이나 신부, 중세의 탁발승의 모습을 한 사람도 만나게 된다. 그러면 성 베드로 광장에 거의 다 온 것이다. 드디어 긴 도로의 끝에 멀리 바티칸 성당이 아련하게 모습을 드러낸다. 로마에서 지하철을 타고 바티칸 성벽을 따라 가는 길보다 더 박진감이 있다.

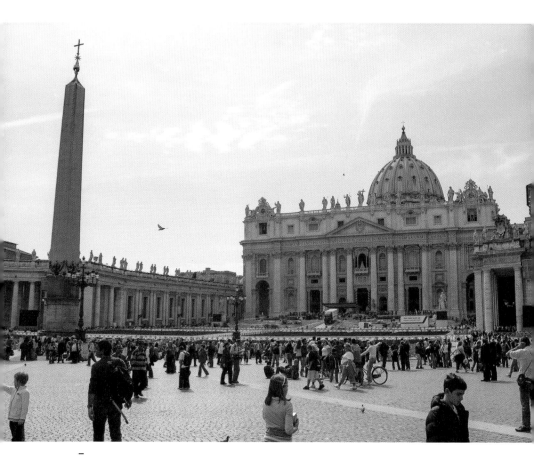

—
성 베드로 광장 전경.

성 베드로 광장

바티칸 시국은 크게 바티칸 박물관, 성 베드로 성당, 성 베드로 광장으로 나눌 수 있다. 성 베드로 광장은 크리스마스나 부활절이면 TV에도 자주 등장해서 낯익은 곳. 일요일 낮 미사가 끝나면 교황이 맞은 편 창문으로 나와서 인사를 하고, 중요 축일 미사 후에는 광장으로 직접 걸어 나오기도 한다. 이곳은 알렉상드르 7세 교황 시절 건축가 베르니니의 설계로 만들었다.

광장은 궁전 바로 앞의 사각형의 공간과 수많은 기둥이 둘러싼 원형의 광장 두 부분으로 나누어진다. 이것은 높은 곳에서 내려다보면 예수가 베드로에게 주었다는 천국의 열쇠를 닮았다. 사각형의 작은 광장은 앞에서 벌어지는 여러 종교행사를 모든 사람들이 볼 수 있게 경사가 졌다. 미켈란젤로가 설계한 캄피돌리오 광장의 형태를 본 뜬 것이기도 하다.

원형의 공간은 이 안에 들어오는 사람들을 품에 안는 형상이다. 베르니니는 베드로 성당이 모든 성당의 모범으로, 거대한 팔을 벌려 모든 신자들을 신앙의 품에 안아 거두기를 바랐다. 광장 밖에서는 기둥에 가려 안 보이다가 안으로 들어오면 갑자기 탁 트이는 넓은 공간이 나타나는 놀라움을 주기 위해 만들었다. 바로크적인 극적 효과를 노린 것이다.

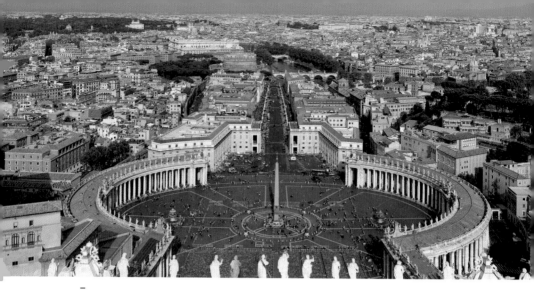

–
위에서 내려다본 성 베드로 광장.
이 모습은 베드로 성당과 함께 예수가 베드로에게 주었다는 천국의 열쇠를 형상화한 것이다.

광장은 가장 넓은 곳이 240m이고 이를 둘러싼 둥근 기둥은 총 284개로 네 줄로 서 있다. 신기하게도 광장 바닥에 표시된 어느 지점에서는 네 줄의 기둥들이 모두 한 개로 겹쳐 보이는데 건축가로도 탁월한 실력을 발휘한 베르니니의 절묘한 안배다.

기둥이 서 있는 둥근 회랑의 난간에는 총 140명의 성인들의 동상이 서 있다. 이 동상들 역시 베르니니의 제자들 작품이다. 공중에 떠 있는 많은 성인들은 하늘로 올라가지 않고 굳이 땅에 머무른다. 그들의 발목을 잡은 것은 무엇일까 생각하게 된다.

거대한 오벨리스크가 광장 중앙에 있다. 악행과 음행으로도 유명한 로마 황제 칼리굴라가 이집트에서 가져온 것이다. 양 옆으로는 분수가 있다. 성

탄절이 다가오면 오벨리스크 주위에 거대한 크리스마스 트리와 예수가 태어난 마구간이 설치된다.

광장의 여러 문에는 오렌지색과 청색 줄무늬의 옷을 입은 사람들이 입구를 지킨다. 이들은 충성심이 높기로 유명한 스위스 군인들. 때로는 지나친 경계로 관광객에게 무례한 경우도 있지만 오래전부터 바티칸의 수비를 담당해 왔으니 참아야 하는 건지 모른다. 과장되고 희극적으로도 보이는 르네상스 풍의 이 예사롭지 않은 유니폼의 디자인을 레오나르도 다 빈치가 했다고 하니 이것도 봐줄 만하다.

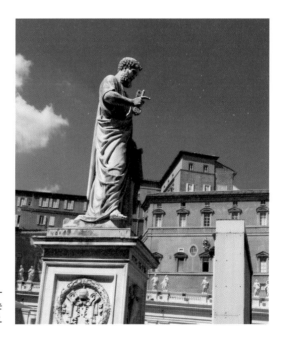

—
성 베드로 광장에 서 있는
베드로 동상.

바티칸 주변 풍경(좌)과 성 베드로 광장 가는 길(우).

성 베드로 대성당

광장 바로 옆에 성 베드로 대성당이 있다. 역시나 여기도 엄청나게 긴 줄이 기다린다. 세계에서 가장 크고 유명한 성당이니 그리 불만을 가질 수도 없다. 성당은 오랜 세월을 거치며 완성되었다. 324년 콘스탄티누스 대제 시절에 지어진 건물을 1506년 교황 율리우스 2세가 허물고 건축가 브라만테에게 다시 짓게 했기 때문이다. 율리우스 2세는 현재의 바티칸을 예술품들로 가득하게 꾸민 대표적인 교황이다.

대성당의 돔은 미켈란젤로가 설계한 것으로 둥근 지붕에 흐르듯이 돌출된 원주, 삼각형 창틀의 작은 창들이 특징이다. 이 양식이 후에 건축되는 많은 대형 건축물의 모범이 되었다. 런던의 세인트 폴 성당, 파리의 앵발리드, 미국 워싱턴 국회의사당의 지붕 등이 이것을 모방한 것이다.

성당의 정면은 카를로 마테르노의 설계로 만들어졌다. 이 건물이 특히 유명한 것은 2층의 가운데 창문, 교황의 강복대이다. 여기에서 새로 선출된 교황이 전 세계 신자들에게 축복을 한다. 부활절과 성탄절에도 전 세계에 중계되는 교황의 메시지 장면이 바로 이 창문에서 일어난다.

성당 내부는 16세기 초 브라만테에 의해 건축이 시작되고 그 후 미켈란젤로가 뒤를 이었으나, 17세기 초부터는 성당 정면을 설계한 마테르노가 이

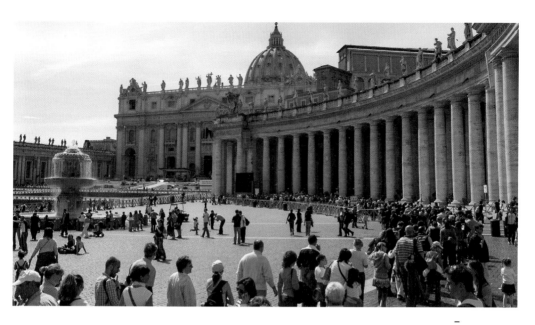

성 베드로 대성당 앞 광장. 언제나 성당에 들어가려는 사람들이 길게 늘어서 있다.

어 받아서 완성했다. 길이가 187m에 이르는 정말 큰 건물로 자칫 길을 잃기 쉬운 곳이다.

성당에 들어가서 첫 번째로 나오는 소성당에 있는 것이 미켈란젤로의 〈피에타 1499년, 대리석, 174×195cm, 바티칸 성 베드로 성당〉. 그가 불과 24살의 나이에 완성한 걸작이다. 서양 예술사에서 자주 보듯이 성모가 무릎 위에 죽은 예수를 안고 있는 모습으로 수많은 피에타 조각 중에서도 최고로 꼽히는 것이다. 역시 대리석을 사실적으로 조각하는 것은 나이가 어릴수록 뛰어나다. 이것은 그의 라이벌인 레오나르도의 경우도 마찬가지다. 물론 레오나르도는 조각보다 회화를 더 우월한 예술이라 보았지만 말이다.

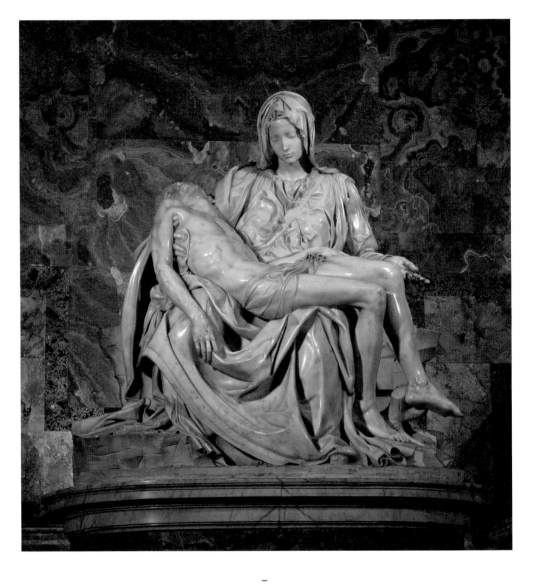

미켈란젤로, 피에타
1499년, 대리석, 174×195cm, 바티칸 성 베드로 성당

멀리 떨어진 유리벽 안에 들어가 있어 조금 아쉽지만, 그 완벽함을 감상하기에 부족하지 않다. 지극히 깨끗한 광택으로 빛나는 마리아와 예수는 살아 있는 것처럼 보이고, 그들이 걸친 옷은 금방이라도 밑으로 흘러내릴 것 같다. 차가운 돌이 아니라 따뜻한 피가 도는 육체요, 가벼운 한숨에도 날리는 옷자락이다.

마리아의 표정은 자신의 아들의 주검을 앞에 두고도 너무나 담담하다. 예수의 십자가 처형을 그린 많은 그림에서 보이는 것처럼 밖으로 터져 나오고 급기야 실신하는 슬픔이 아니라, 안으로 삼키는 고귀한 고통이다. 고대 그리스의 라오콘 조각에서 보는 것 같은 위대한 침묵이 보인다.

소성당을 나와 안으로 들어가면 놀랍도록 넓은 공간이 나온다. 중앙의 제대 위에 유명한 발다키노청동 천개가 장엄한 모습을 드러낸다. 나선형의 거대한 네 개의 기둥이 회오리처럼 올라가는 모습으로 베르니니가 바르베리니 가문의 교황 우르비노 8세의 명으로 만들었다. 그런데 여기에 쓰인 엄청난 양의 청동은 로마 판테온의 입구와 천장에서 뜯어온 것이어서, 당시 사람들은 작품을 주문한 바르베르니 가문이 야만인들도 하지 않는 짓을 했다고 비난하기도 했다.

이런 우여곡절 끝에 만들어진 발다키노는 지극히 화려하면서 웅장하고, 굳건하기조차 하다. 높이가 20m일 만큼 거대하지만 세부 묘사도 뛰어나다. 기둥 윗부분은 올리브 나뭇가지로 장식되었고, 위의 덮개는 나선형으로 아름다운 조각들로 장식했다. 그 위에 금빛 구체가 번쩍이고, 부지런한 벌을 새긴 조각도 넣었다. 그리고 내부에는 성령을 상징하는 황금빛 비

둘기 한 마리가 있다.

발다키노 외에도 본당 내부에는 웅장한 조각들이 가득하다. 먼저 강복을 내리는 성 베드로의 조각상이 있다. 한쪽 구석에 있어도 찾는 사람이 많다. 검은 색 조각의 발을 만지면 소원이 이루어진다고 하는 속설 때문이다. 그런데 너무 많은 사람들이 만져서 그만 발가락이 없어졌다. 그래도 아직 이 발이라도 만지려는 사람들이 많다.

베르니니의 작품으로는 창을 든 성 롱기누스의 조각이 있다. 그는 십자가에 매달린 예수의 옆구리를 긴 창으로 찌른 로마 병사지만 후에 개종해서 성인이 된 인물이다. 기독교를 공인한 콘스탄티누스 황제의 어머니 성 헬레나와 베드로의 동생인 성 안드레아도 보인다. 가장 유명한 인물로는 천을 펼쳐든 모습의 베로니카 성녀. 항상 이런 모습으로 그려지는 그녀는 십자가를 메고 가던 예수의 얼굴을 헝겊으로 닦아준 인물이다.

성당 내부는 너무 웅장하고 화려해서 거부감까지 느낄 정도다. 이곳을 짓기 위한 재원을 마련하려고 면죄부까지 발행한 사실도 자연스럽게 떠오른다. 당시 이에 반발한 사람들에 의해 종교개혁이 일어났으므로 어쩌면 그들과 비슷한 심정인지도 모른다.

이 안을 꾸미기 위해 900여 톤의 황금이 쏟아 부어졌고, 최고급 대리석이 실려와 당대 최고의 예술가들 손으로 다듬어졌다. 너무 으리으리해서 새삼 인간의 존재가 초라하게 느껴지는 것도 사실이다. 그중에서 특히 베드로의 동상, 베드로의 옥좌, 교항 알렉상드르 7세의 기념비가 눈길을 끈다. 지하에는 사도 베드로의 무덤이 있다.

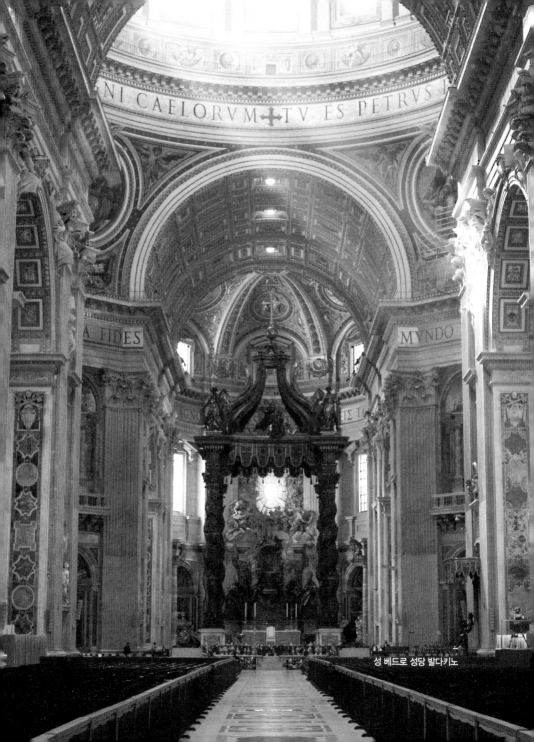

성 베드로 성당 발다키노

—
거대한 솔방울 모양의 조각이 인상적인 피나 정원.

바티칸 박물관

이제 성당을 나와 바티칸 박물관으로 들어간다. 처음으로 나오는 곳이 이집트관. 커다란 미라와 조각, 마스크를 비롯해 온갖 유물들이 가득하다. 저승의 세계를 다스릴 것 같은 검은 신들과 늑대의 머리를 하고 있는 신, 그들을 지배하는 것 같은 거대한 여신의 얼굴이 보인다. 커다란 유리 진열장 안에는 미라들이 놓였다. 이교도의 신과 왕들이 여기서 평안한 휴식을 취하는지 모르겠다.

여기서 가까운 곳에 피나 정원Cortile della Pigna으로 가는 통로가 나온다. 로마 시대에 만들어진 거대한 솔방울 모양의 조각이 있어서 이런 이름이 붙여졌다. 높이가 4m나 되는 이 작품은 로마의 판테온 근처에 있던 분수대 장식이었던 것을 중세 때 성 베드로 대성당 현관으로 옮겨졌고, 17세기부터 현재의 이 장소로 옮겨졌다. 솔방울은 공기를 정화하는 작용이 있어 이 앞에서 신자들이 죄를 씻는 의식을 행했다. 조각 양 옆에 두 개의 청동 조각은 2세기의 조각 복제품이다.

정원 중앙에는 커다란 구가 놓였다. 지구를 나타내는 것으로 바티칸의 유일한 현대 조형물 1960년 로마올림픽을 기념해 만든 아르날도 포모도르의 〈천체 안의 천체〉다. 이 작품은 영적인 작은 천체인 바티칸 안에 들어

앉은 지구를 보여준다. 거울 같은 표면은 그 앞에 선 사람들을 비춰 마치 구 안으로 집어넣는 것 같다.

박물관 안으로 다시 들어가면 많은 회랑이 나온다. 그중에서 아라치 회랑Galleria degli Arazzi이 인상적이다. 여기에는 대형 태피스트리 작품들이 양쪽에 걸려 있다. 왼쪽은 예수의 생애를 묘사한 것이고, 반대쪽은 교황 우르비노 8세의 일화를 그린 것이다. 섬세하고 화려한 색으로 한 땀 한 땀 바느질된 작품들인데 역시 예수의 일생을 그린 것이 더 걸작이다.

바티칸의 많은 화려한 복도 중에서도 대표적으로 꼽히는 것이 지도의 회랑Galleria delle Carte Geografiche. 먼저 눈에 뜨이는 금빛 천장이 찬란하기 그지없다. 그 아래로 길게 늘어선 복도에 약 40여 개의 커다란 지도가 정교하고 화려한 프레스코화로 그려져 있다.

이 지도들은 1480년에서 1585년 사이 이탈리아의 주요 도시와 중요한 성당이 있는 도시들을 그린 것이다. 특히 회랑에 들어서자마자 바로 오른쪽에는 당시의 로마 연안지방의 지도가, 왼쪽에는 고대 로마의 이상향을 그린 것이 나란히 서 있다. 반대편 벽에는 베네치아를 그린 찬란한 지도가 나타난다. 정교함과 화려함이 어우러진 걸작들로, 지도 사이 기둥들의 화려한 장식도 일품이다.

한편 박물관 조각 중에는 〈라오콘 기원전, 50~150년경, 대리석, 높이 240cm, 바티칸 미술관〉과 〈아폴론 120~140년, 대리석 복제품, 224cm, 바티칸 박물관〉이 특히 유명하다. 전망대라는 뜻의 벨베데레의 정원Cortille del Belvedere에 이

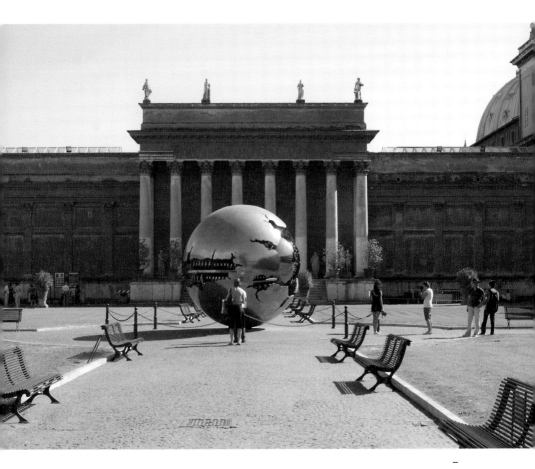

바티칸 정원에 있는 현대 조형물 〈천체 안의 천체〉.

작품들이 있다. 라오콘은 트로이 전쟁 때 신의 경고를 무시하고, 동포인 트로이인들에게 그리스의 목마를 성 안에 들이지 말라고 외치다가 신의 노여움을 받아 죽은 인물이다.

그는 아테네 여신이 보낸 거대한 바다뱀에 몸이 감겨 두 아들과 함께 죽고 만다. 뱀에게 감겨 뒤틀린 라오콘의 몸은 근육과 힘줄이 튀어나오는 극심한 고통을 보여준다. 그러나 입을 벌려 비명을 지르지 않으니 그야말로 고귀한 침묵이다.

아폴론 상은 이상적인 미를 만들어 낸 그리스 조각의 전형이라 할 수 있다. 기원전 4세기의 청동상을 모조한 작품으로 신들 중에 가장 잘 생겼다는 아폴론의 완벽한 비례와 조화의 미를 보여준다. 이 작품의 포즈를 그대로 본 따서 나중에 안토니오 카노바가 페르세우스 조각을 만든 것이 같은 장소에 있다.

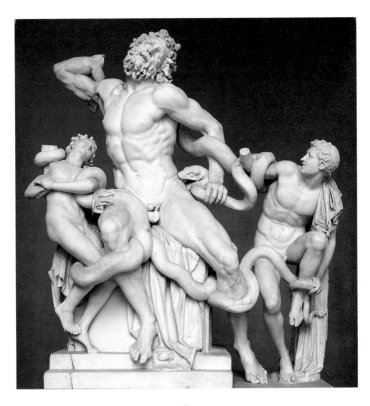

—
라오콘
기원전, 50~150년경, 대리석, 높이 240cm, 바티칸 박물관

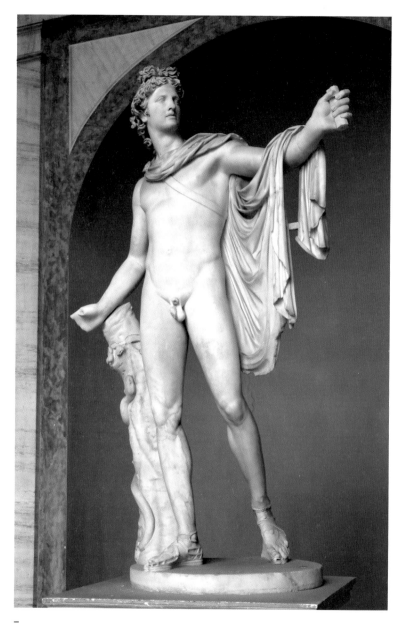

—
작자 미상, 아폴론
120~140년, 대리석 복제품, 224cm, 바티칸 박물관

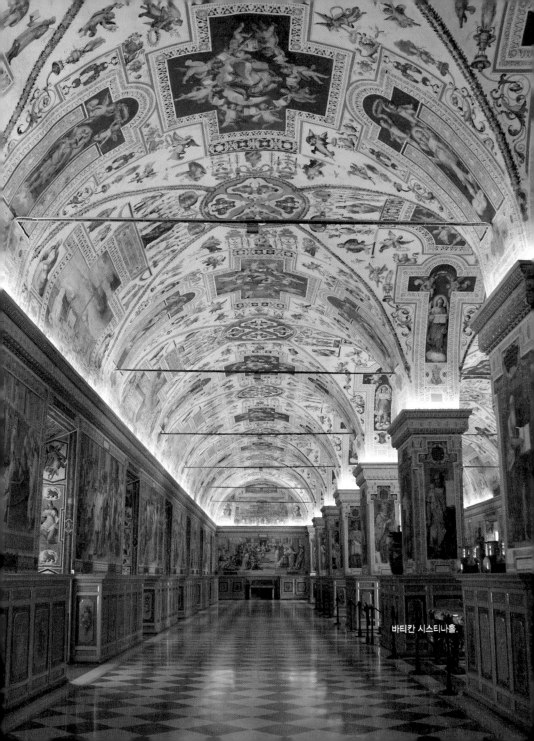

바티칸 시스티나홀.

시스티나 예배당

미켈란젤로가 남긴 걸작들을 보기 위해서 가는 곳이 시스티나 예배당이다. 이곳은 박물관에서 가장 성스러운 공간으로 교황의 선거와 추기경단에 의한 미사 등이 이루어지는 중요한 곳이다. 고대 로마인들이 파괴한 예루살렘의 솔로몬 성전과 같은 크기의 것이라 한다. 예배당 건축은 교황 식스투스 4세가 추진했고, 성당의 이름인 시스티나도 그의 이름 식스투스에서 따왔다.

반원형의 천장이 덮인 직사각형 공간은 원래 있던 구성당을 개축한 것으로 1477년부터 시작하여 1483년에 완공되었다. 안쪽에 대리석 설교단이 있고 그 뒤에 미켈란젤로가 거대한 벽화 〈최후의 심판 1541년, 프레스코화, 13.7cm×12.2cm, 바티칸 시스티나 예배당〉을 그려 넣었다.

먼저 천장의 작품 천지창조를 보자. 미켈란젤로는 약 4년에 걸쳐 800평방미터 넓이의 공간에 작품을 제작했다. 천장이 아닌 양 옆의 벽에는 다른 화가들이 그림을 그렸다. 보티첼리와 페루지노를 비롯한 피렌체 대가들이 주로 참여했다.

벽은 수평의 긴 띠로 나누어지는데 중간단에는 오른쪽에 그리스도의 이야기, 왼쪽에 모세의 이야기를 길게 펼쳐 그렸다. 아랫단에는 교황의 문장

이 새겨진 커튼을 그려 넣었다. 그 위 창문이 있는 상단에는 초대 교황부터 30명의 교황 초상화가 줄지어 섰다.

이제 이곳의 하이라이트라 할 수 있는 천장을 보자. 이전에는 현재와 달리 단순하게 하늘에 별이 듬성듬성 그려진 모습이었다. 여기에 미켈란젤로가 천지창조의 장면을 비롯해 성서의 여러 장면들을 그려 장식했다^{1508~1512년}. 원래 자신을 조각가로 생각한 미켈란젤로에게 이 프레스코화 작업을 맡긴 인물은 교황 율리우스 2세. 그는 교회 역사에 자신의 이름을 남기려는 야심으로 가득한 권위적인 인물로 이외에도 라파엘로에게는 자신의 개인 공간에 그림을 그리게 하고, 브라만테에게는 새로운 성 베드로 성당의 건축을 명했다. 그런데 교황에게 미켈란젤로를 추천한 인물인 브라만테는 원래 이 거대한 작업이 실패해서 자신의 입지가 높아지기를 바라는 마음이었다고 한다. 그의 시기가 결과적으로는 불후의 걸작을 남기게 되었으니 역사의 아이러니다.

막상 이 작업을 맡자 예술가로서의 자의식이 강했던 미켈란젤로는 교황과 끊임없이 갈등을 빚었다. 그러나 결국은 밋밋한 천장이 마치 실재 건축구조처럼 보이도록 복잡하게 분할된 유기체로 바꾸어 완성했다. 그 결과 인체의 아름다움과 신의 창조를 찬양하는 거대한 프레스코화를 만들어냈다. 그는 수많은 드로잉과 습작으로 각 인물들을 세밀하게 묘사하면서도, 전체적인 구성의 조화도 소홀히 하지 않았는데 작품의 가장 큰 장점이라 할 수 있다.

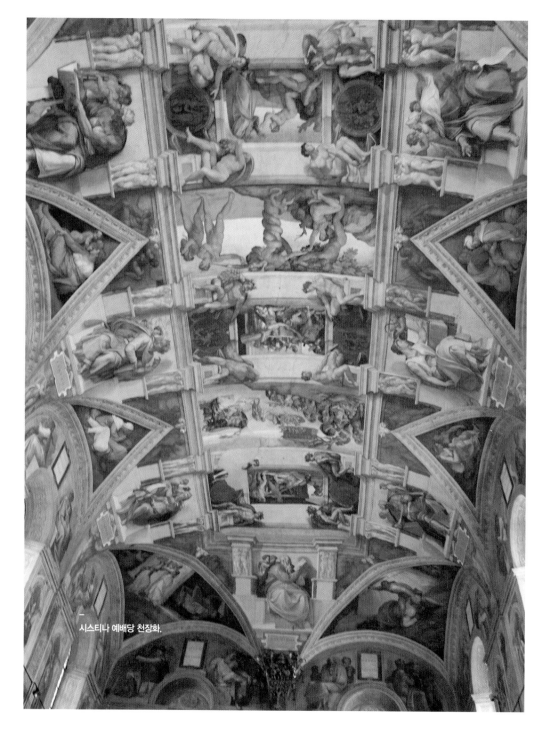

시스티나 예배당 천장화.

창문 위쪽에는 예수의 선조들이 등장하고 그 위로는 무녀와 선지자들이 보인다. 천장 네 개의 모퉁이 오목한 원 안에는 구약 장면들을 그렸다. 천장 중앙에는 나체의 인물들이 모서리를 장식하고 아홉 개의 직사각형 안에 창세기의 장면들을 재현했다.

첫 세 장면에서 신은 차츰 만들어져가는 우주를 날고 있다. 네 번째 장면이 유명한 '아담의 창조'. 신은 손가락을 뻗쳐 자신을 닮은 모습의 아담에게 생명을 불어 넣으려고 한다. 이것이 거대한 작품의 중심이 되는 부분이다. 언덕에 기댄 채 힘없이 뻗은 아담의 손가락은 신의 확고한 의지가 담긴 손가락으로 향한다. 눈빛과 의지, 힘의 교환이 이루어지는 장엄한 순간이다. 그 옆으로는 이브의 탄생, 낙원 추방, 노아의 방주 등의 이야기가 펼쳐지면서 대단원의 막을 내린다.

미켈란젤로가 시스티나 예배당의 천장화를 완성하고 나서 24년 후에 제작한 작품이 이 예배당 제단 뒤의 거대한 벽화 〈최후의 심판〉이다. 교황 바울 3세의 명으로 제작되었다. 천장화가 저 높은 곳에 있어 목이 아프도록 올려보아야 하는 반면, 그나마 이 작품은 그 앞에 서서 볼 수 있는 점이 다행이다. 물론 작품의 압도적인 효과는 천장화와 비슷하다.

작품은 파란 하늘 위에서 마지막 날의 심판을 내리는 그리스도를 중심으로 수많은 인간 군상들이 배치되었다. 작품 전체에 생동감을 주는 활기찬 몸짓의 그리스도. 그를 둘러싼 선지자와 선한 이들, 죄인, 천사, 악마 들

이 무려 400여 명이다.

그런데 그리스도가 있는 그림 윗부분의 천국에서도 사람들은 겁에 질린 것처럼 보인다. 이전의 최후의 심판 그림에서 보았던 평화롭고 복 받은 자들의 모습은 찾아보기 힘들다. 특히 그리스도 왼쪽 편의 성 베드로와 성 바르톨로메오, 성 바울 주변의 인물들은 느긋하게 천국에서 지복을 누리는 것이 아니라 곧 지옥으로 떨어질 것처럼 불안한 모습이다.

물론 아래쪽 심판의 나팔 소리가 울려 퍼지는 지옥은 더욱 참혹하다. 위로 올라가려고 발버둥을 치는 사람과 이들을 당겨주는 사람, 반대로 주먹으로 내리치며 끌어내리는 천사들도 있다. 심판의 나팔 바로 오른쪽에서는 악마에게 다리가 감겨서 끌어내려지는 인간이 얼굴을 감싸고 고뇌하고 있다. 더 아래쪽에서는 지옥의 뱃사공 카론이 노를 휘둘러 대고 인간들은 고통과 회한에 몸부림친다. 재미있는 것은 교황이 제단에 서면 마치 카론의 노가 그의 머리를 후려치려는 듯이 보인다는 사실이다.

이 작품의 분위기가 이토록 암울한 데는 크게 두 가지 이유가 있다. 이 그림이 그려지기 불과 몇 년 전인 1527년에 가톨릭의 황제라 불리던 카를 5세의 군대가 로마를 약탈해 흉흉한 분위기였다. 스페인의 왕이면서 신성 로마 제국의 황제로 가톨릭의 수호자인 황제가 그 본산인 로마를 침략해서

미켈란젤로, 최후의 심판
1541년, 프레스코화, 바티칸 미술관 시스티나 예배당

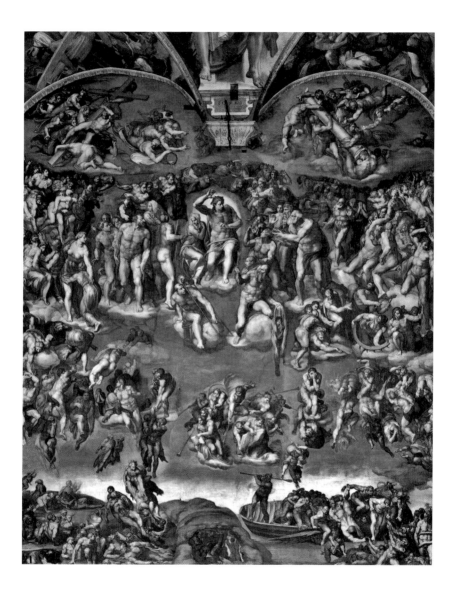

황폐화시킨 이 사건 이후 르네상스 시대는 서서히 종말을 맞이하게 된다. 인간의 이성을 신봉하는 이상적인 생각이 허구였음을 깨닫게 된 것이다. 거기다 미켈란젤로는 이 그림을 그릴 때 이미 70이 넘은 노화가였다. 그는 점점 더 종교적인 것에 심취하고, 이전보다 더 우울한 성격으로 변해갔다. 그는 고통으로 가득한 인간의 운명, 죄와 벌, 최후의 심판, 영혼의 구원 등에 대해 깊은 성찰을 하게 되었다. 작품 앞에 섰을 때 강하게 느껴지는 경외와 공포의 분위기는 여기서 비롯된다고 할 것이다.

이 그림 안에는 재미있는 부분도 몇 군데 있다. 우선 미켈란젤로 자신의 얼굴이 보인다. 그는 그리스도 바로 오른쪽 아래 사도 바르톨로메오가 들고 있는 벗겨진 사람 가죽의 얼굴로 나타난다. 바르톨로메오는 예수의 제자로 살가죽이 벗겨져 순교하는 인물이다. 그런데 미켈란젤로는 저런 모습으로 자신이 최후의 심판을 받을 것이라 생각한 걸까?

그림 오른쪽 아래 끝부분에 나오는 괴물 미노스의 얼굴에는 미켈란젤로가 미워한 인물의 모습을 그려 넣었다. 그는 교황의 측근인 의전관 체세나 추기경. 그는 이 그림을 외설적이고 형편없는 그림이라고 비난하며 사사건건 시비를 걸어서 미켈란젤로를 괴롭힌 사람이다. 그는 지금 지옥의 밑바닥에 떨어진 것도 모자라서 거대한 뱀이 온몸을 칭칭 감고 있다. 거기다 뱀은 얄궂게도 그의 성기를 막 깨물려고 한다. 그가 여기에 분노해서 교황에게 탄원하자 교황이 한 대답도 재미있다. 지옥의 일은 그리스도의 것이지, 내 영역 밖이라고 했다나.

시스티나 예배당 천장화의 경우에도 그랬듯이 이 작품에서도 미켈란젤로는 남녀의 누드를 거칠 것 없이 노골적으로 묘사했고 당연히 이것이 보수적인 교회 인사들에게 비판을 받았다. 작품이 완성되고 10여 년이 지난 후 교회는 이 음란한 부분을 베일이나 천으로 가리도록 했다. 이 치욕을 견디지 못한 때문인지는 모르겠지만, 미켈란젤로는 그로부터 약 한 달 후에 죽음을 맞이한다.

이 인류 최고의 걸작 중 하나인 작품을 보기 위해 또 어마어마한 사람들이 몰려든다. 특히 2010년대에 접어들면서 중국인 단체 관광객들이 매우 많이 찾고 있다. 그래서 예전에는 사진촬영도 가능했는데 현재는 금지되었다. 가끔 멋모르고 휴대폰이나 카메라 플래쉬를 터트리는 사람들이 있기 때문일 것이다. 그때는 바로 경비원이 "노 포토!"라고 아주 크게 꾸짖는 목소리가 들려온다.

할 수 없이 그 멋모르는 단체 관광객들과 같은 공간에 있는 사람 입장에서는 초등학생이나 미개한 인간 취급당하는 것 같아 기분이 썩 좋지 않다. 굳이 저렇게 소리를 질러서 이 성스러운 작품 감상의 분위기를 깰 필요가 있을까. 카메라 플래쉬를 사용하지 않는다면 가급적이면 허락해주고, 굳이 주의를 줘야 한다면 "노 플래쉬"로 바꿔주면 좋겠다.

교황의 아파트먼트 내부.

라파엘로의 방

거룩하고 장엄한 예배당을 나와 교황의 주거 공간이었던 아파트먼트, 라파엘로의 방으로 간다. 이곳은 연대순으로 보면 서명의 방, 엘리오도르의 방, 보르고 화재의 방, 콘스탄티누스의 방으로 나누어진다. 현재 이 방들에는 화려한 벽화들이 가득해서 감탄을 자아낸다.

유럽의 여느 궁전에서도 보기 힘든 웅장함을 보여주는 이 작품들은 라파엘로가 로마에 왔을 때 교황 율리우스 2세가 자신의 아파트먼트를 장식하도록 맡긴 것이다. 교황은 이미 2년 전에 브라만테에게 베드로 대성당을 개축하도록 하고, 그 해 봄에 미켈란젤로에게 시스티나 예배당 천장화를 그리도록 했다.

율리우스 2세는 전임 교황 알렉상드르 6세가 겪은 치욕적인 사건카를 5세의 바티칸 약탈 사건의 기억에서 벗어나기 위해 그가 살던 곳이 아닌 다른 방들에서 살기를 원했다. 그리고 궁전과 성당을 새롭게 꾸미는 것에 치중했다. 그 결과 이탈리아 전역에서 가장 뛰어난 예술가들을 불러들였다.

교황은 먼저 서명의 방Stanza della Segnatura에 벽화를 그리도록 했다. 이 방은 역대 교황들이 공식문서에 서명을 하던 장소였다. 나중에는 교황의 사설 도서관이 되는 공간에 지혜의 전당에 바쳐진 그림을 그리도록 했다. 각 벽

교황의 아파트먼트는 화려한 벽화들이 가득하다.

면에 신학, 철학, 시, 법학 등 각 분야를 나타내는 알레고리화를 원한 것이다.

신학의 알레고리화는 〈성사토론 1510년, 프레스코화, 50×770cm, 바티칸 미술관〉이다. 그림은 두 부분으로 나누어진다. 윗부분은 구름 위에 떠 있는 천상의 세계다. 옥좌에 앉은 그리스도를 중심으로 위에는 하나님, 옆에는 성모와 성 요한이 보인다. 주변의 많은 사도와 선지자들은 땅에서 이루어진 것을 보며 이야기를 나누고 있다. 아래쪽은 지상의 세계다. 중앙의 성체를 중심으로 교황을 비롯한 많은 인물들이 진리를 토론한다. 위쪽의 천상과는 다르게 지상에서는 중앙의 성체가 원근법의 소실점 역할을 하면서 주변의 것을 명료하게 만든다.

한편 시, 즉 아름다움을 표현한 것은 〈파르나소^{파르나스 산의 정경} 1511년, 프레스코화, 가로 사이즈 미상×670cm, 바티칸 미술관〉다. 중앙에서 음악의 신 아폴론처럼 머리에 월계관을 쓴 채 현금을 연주하는 사람 주위로 여러 인물이 평화롭게 모여 있다. 왼쪽 아래에는 고대 그리스의 여류시인 사포가 자신의 이름이 새겨진 종이를 들고 있다. 그 외 다른 그림은 법학, 즉 정의를 표현한 것이다.

철학, 즉 이성을 그린 것으로 유명한 〈아테네 학당 1510년, 프레스코화, 579×823.5cm, 바티칸 미술관〉. 이탈리아 르네상스를 대표적으로 상징하는 작품이다. 그림 속 인물들이 있는 웅장한 공간은 브라만테의 성 베드로 성당 설계에 영향을 받았는데 균형 잡힌 구도를 보여준다. 그 공간 안

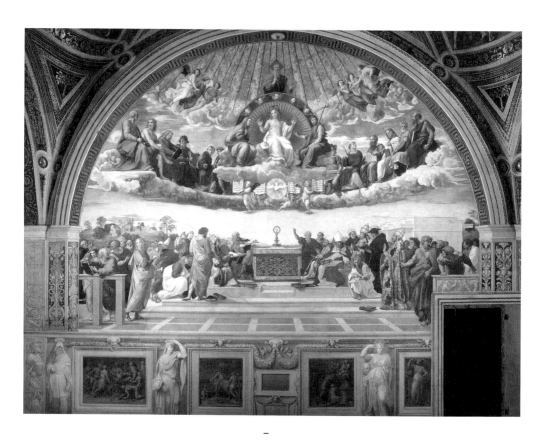

라파엘로, 성사토론
1510년, 프레스코화, 50×770cm, 라파엘로의 방

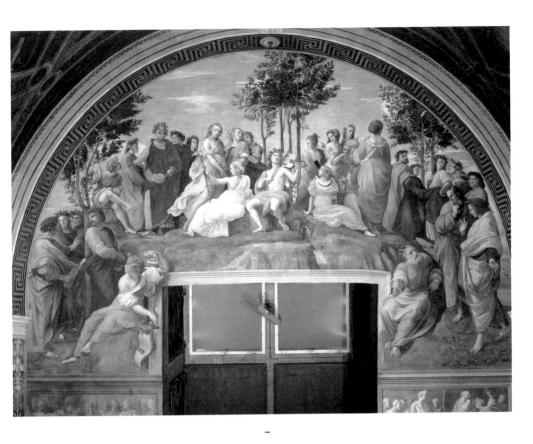

라파엘로, 파르나소

1511년, 프레스코화, 가로 사이즈 미상×670cm, 라파엘로의 방

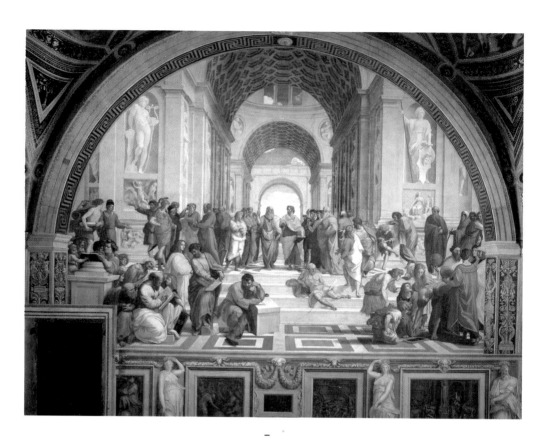

라파엘로, 아테네 학당
1510년, 프레스코화, 579×823.5cm, 라파엘로의 방

에 고대의 철학자와 현자인 인물들을 명확하고 엄격한 구성으로 그렸다. 딱딱하게 보이는 이 작품 속에 재미있게도 라파엘로는 동시대의 인물들의 얼굴로 옛 위인들의 모습을 대신하는 재치를 부렸다. 중앙에 보이는 두 인물이 이 학당의 스승인 플라톤과 아리스토텔레스. 플라톤은 라파엘로가 존경한 레오나르도의 얼굴을 하고 있으며, 손가락으로 자신의 이데아가 속한 하늘을 가리킨다. 반면에 아리스토텔레스는 현세의 공간인 땅을 가리킨다. 플라톤의 이상주의와 아리스토텔레스의 합리주의를 잘 드러내는 솜씨다.

그들 오른쪽 바로 앞에 계단에 기대어 앉은 인물이 이들의 스승인 소크라테스. 그 왼쪽 앞에 턱에 손을 괴고 우울한 표정으로 앉은 인물이 철학자 헤라이클레토스로 그려진 미켈란젤로다. 그림 오른쪽에서 컴퍼스를 든 채 몸을 숙이는 유클리드는 베드로 성당을 개축한 건축가 브라만테의 얼굴을 하고 있다. 그리고 그의 오른쪽에서 푸른 지구본을 든 인물들이 바르톨로메오와 조로아스터다.

라파엘로 자신도 그림 오른쪽 끝에서 두 번째 인물로, 얼굴이 반쯤 가려진 채 관객을 바라보는 모습으로 등장한다. 그는 고대 지혜의 전당에 다른 인물들과 함께 나오는 것에 큰 자부심을 가진 표정이다.

라파엘로가 이렇게 예술가와 학자들을 같은 공간에 그려 넣은 것은 당시 예술가들의 사상적인 배경을 반영하고 있다. 그들은 예술가인 동시에 뛰어난 인문학자였던 것이다. 결국 라파엘로는 환한 빛이 감싸는 기념비적

인 구조물 안에 다양한 표정과 제스처의 인물들을 배치함으로써 이성의 빛나는 승리를 칭송하고 있다.

라파엘로가 두 번째로 착수한 방은 엘리오도르의 방^{Stanza di Eliodoro}이다. 이 방은 외국군대의 침입을 물리친 교황 율리우스 2세의 업적을 찬양하는 주제로 꾸며졌다. 〈감옥에서 풀려나는 성 베드로 1514년, 프레스코화, 너비 560cm, 바티칸 미술관〉는 제목 그대로 성 베드로가 천사에 의해 감옥에서 풀려나는 장면을 담고 있다.

작품은 프레스코화로는 특이하게 밤을 배경으로 어둡게 그려졌다. 어둠 속에서의 신비한 빛의 마법과 먹구름이 달을 가리는 기괴한 밤의 효과, 탈출이라는 큰 사건에도 불구하고 정서적인 고요함이 특징인 이 작품은 '지상의 감옥'에서의 해방을 연상케 한다.

그림 중앙에 쇠창살 너머로 밝은 빛에 둘러싸인 천사가 지쳐서 잠이 든 베드로를 깨운다. 바로 옆 양쪽에서 철갑옷을 두른 병사들은 곤히 잠들어서 이를 알아채지 못한다. 그들의 갑옷에 빛이 환하게 반사된다. 그림 왼쪽에서 베드로는 천사에 이끌려 감옥을 나온다. 그리고 그림 오른쪽에서 한 병사가 이를 발견하고 자고 있는 동료들을 깨운다. 여기에 라파엘로는 베드로의 얼굴에 교황 율리우스 2세의 얼굴을 그려 넣었는데 새삼 그의 위상을 짐작하게 된다.

이 작품에서 놀라운 점 중의 하나가 중앙의 쇠창살이다. 창살은 마치 벽

라파엘로, 감옥에서 풀려나는 성 베드로
1514년, 프레스코화, 너비 560cm, 라파엘로의 방

사이에 실재 존재하고 그 뒤에서 빛이 새어나오는 것처럼 생생하다. 이탈리아 회화에서 본격적으로 빛을 다루고 있는 것이라 할 수 있다. 여기에 전체적으로 검은 색과 붉은 색이 주조를 이루는 차분함도 빼놓을 수 없다.

교황의 아파트먼트 바티칸 미술관에서 마지막 방인 보르고 화재의 방Stanza dell' Incendio di Borgo에 있는 〈보르고의 화재 1517년, 프레스코화, 너비 670cm, 바티칸 미술관〉. 서기 847년에 로마에서 실제로 일어난 화재를 그린 것이다. 그림 왼편 아치형 문 뒤로 불길이 넘실거리고 사람들이 빠져나오고 있다. 특히 막 담에서 뛰어내리려는 벌거벗은 남자의 모습이 인상적인데 마치 미켈란젤로 그림에 자주 등장하는 근육질의 인물을 보는 것 같다.

오른쪽에서는 사람들이 물건을 끄집어내고, 멀리 창가 강복대에는 교황이 보인다. 그는 교황 레오 4세로 성 베드로 성당 근처에 일어난 이 화재를 신앙의 힘으로 진압하는 기적을 보인다. 교황의 놀라운 영적인 힘이 이 험난한 시대인 현대에도 발휘될 수 있을지 사뭇 기대가 된다.

라파엘로, 보르고의 화재
1517년, 프레스코화, 너비 670cm, 라파엘로의 방

PART 3

피렌체

레오나르도, 미켈란젤로,
라파엘로마저 빛이 바래는
빛나는 예술의 도시.

피렌체는 꽃의 도시다. 두오모의 돔 아래 붉은 장미꽃처럼 피어난 건물들의 모습만 보아도 이 말에 수긍하겠지만 이 도시는 탄생부터 꽃에서 비롯되었다. 꽃이라는 뜻의 라틴어 플로렌티아에서 그 이름을 따왔기 때문이다. 일찍이 기름진 아르노 강변에 자리를 잡은 주민들이 자신들의 터전이 꽃처럼 활짝 피어나기를 바라는 마음에서 이 아름다운 이름을 지었다.

그들의 바람대로 꽃의 도시는 비옥한 땅에 풍요와 여유가 있는 지방 토스카나의 주도가 되었으며 전성기의 이탈리아 르네상스를 선도했다. 신이 부과한 과도한 짐을 내려놓고 세상을 온전히 인간의 눈과 이성의 잣대로 볼 것을 주창한 이 도시에서 3대 거장인 레오나르도, 미켈란젤로, 라파엘로 같은 천재 예술가들이 활동했다. 한 세기에 한 명이 나올까 말까 한 인물들이 같은 도시에 모였으니 피렌체는 천재들의 도시이기도 하다.

어디 예술가뿐인가. 단테와 보카치오, 페트라르카 같은 서구 문학사 최고의 작가들도 여기에 있었으니 지성의 요람도 된다. 그들의 위대한 점은 당시 문학작품이나 공용문서에서 공식어로 쓰이던 라틴어 대신 피렌체 방언으로 작품을 썼다는 데도 있다. 민족문학의 가치를 일깨운 것이다. 생전에 이탈리아 전역에 퍼진 작품들 때문에 피렌체 말이 이탈리아어가 되었고, 단테는 '이탈리아어의 아버지'가 되었다.

피렌체의 예술, 문화의 번영을 가져온 데는 무엇보다 이를 지원한 몇 개의 가문의 역할이 컸다. 메디치가가 그중에 가장 큰 힘을 발휘한 것은 잘 알려진 사실이다. 피렌체의 국부로 불리는 코시모 장로는 상업, 특히 금융에서 유럽 최고의 도시로 만들었으니 근대 자본주의의 맹아가 여기서 싹텄다고 해도 과언이 아니다.

그러나 그는 단지 경제적 부를 쌓는 것에만 치중하지 않았다. 탁월한 혜안을 가지고 예술가, 건축가, 문인, 철학자 등을 적극 지원해서 눈부신 문화를 만들어 냈다. 이를 바탕으로 나중에는 그의 손자 로렌초가 뒤를 이어 일 마니피코^{위대한자}로 불리며 피렌체의 전성기를 만들어낸다.

피렌체에서 특별히 어떤 예술가의 작품을 중점적으로 찾아가는 것은 무의미하다. 너무나 많은 별들이 이 도시에 빛나기 때문이다. 레오나르도, 미켈란젤로, 라파엘로도 이 도시에선 약간 빛이 바래는 느낌이 들 정도다. 마사치오, 피에로 델라 프란체스카, 브루넬리스키, 기베르티, 프라 안젤리코, 파올로 우첼로, 필리포 리피, 아르테미시아 젠틸레스키, 브론치노, 티치아노 등 대표적인 인물만 꼽아보아도 이 정도다. 그들을 하나하나 만나러 길을 떠난다.

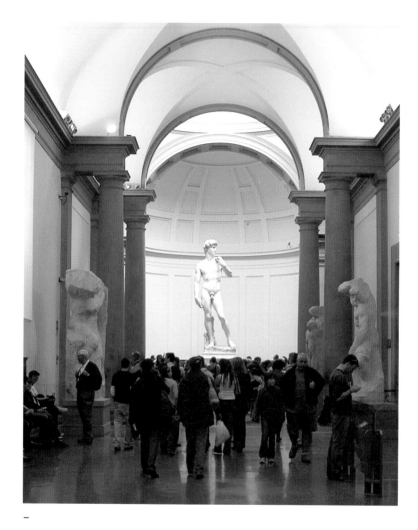

미켈란젤로의 다비드가 있는 미술관.
복도 양끝에 있는 것은 미켈란젤로의 노예 시리즈다.

아카데미아 미술관

피렌체에서 먼저 찾아보는 작품은 미켈란젤로의 〈다비드 1504년, 대리석 높이 517cm, 피렌체 아카데미아 미술관〉다. 피렌체를 상징하는 예술품 중에서 대표적인 것이다. 이곳에서는 건축으로는 두오모가, 회화로는 보티첼리의 그림이, 조각으로는 다비드가 도시를 대표한다고 볼 수 있다. 다비드를 그려 넣은 피렌체 거리의 기념품 중에는 주방에서 쓰는 앞치마까지 있을 정도다. 물론 평범한 가정주부가 성기를 드러낸 채 서 있는 다비드 앞치마를 입은 모습은 조금 민망하기는 하겠지만 말이다.

다비드가 있는 아카데미아 미술관은 도시 북쪽에 있다. 작품이 있는 원형 홀로 가는 미술관 복도 양 끝에는 미켈란젤로의 노예 시리즈 작품들이 먼저 나온다. 왼쪽 맨 앞에는 〈젊은 노예〉, 오른쪽 맨 앞에는 〈깨어나는 노예〉, 오른쪽 세 번째가 〈수염 난 노예〉다. 그리고 왼쪽 맨 끝에 〈아틀란티스〉가 있다.

이것들은 원래 교황 율리우스 2세의 영묘의 장식으로 쓰려고 했던 것이지만, 호화롭다는 비판을 받아 제작이 중지되어 미완성으로 남은 것들이다. 이 시리즈의 완성된 작품은 파리 루브르 미술관에 가면 볼 수 있다. 미켈란젤로의 노예는 자신만의 비참한 상황을 보여주지 않는다. 그는 인

간이라면 누구나 마주할 수밖에 없는 고통과 슬픔을 절절하게 표현한다. 그들을 지나면 크고 하얀 대리석 조각이 빛을 내며 다가온다. 〈다비드〉는 그 거대한 크기만큼이나 강한 인간의 정신을 나타낸다. 예기치 않게 거인 골리앗과 맞서게 된 다윗은 한 손을 어깨에 올린 채 조용히 적을 응시한다. 완벽한 인체 속에 깃들인 불굴의 용기와 고귀한 정신의 승리다. 다비드 조각 아래에 서면 인간이 얼마나 아름답고 위대해질 수 있는지 생각하게 된다.

작품의 특이한 점은 얼굴과 팔이 비대칭적으로 크다는 것. 이것은 원래 이 작품이 땅 위가 아니라 건물 바깥에 올라갈 것을 예상하고 만들었기 때문이다. 그래서 아래에서 올려다보아야 비례가 맞게 보인다.

미켈란젤로가 이 작품을 조각할 때는 재료가 되는 대리석이 이미 건물에 들어와 있는 상태였다. 그 돌은 두께가 얇고 세로로 긴 형태로 결코 제작에 쉬운 조건은 아니었다. 거기다 이미 다른 조각가가 손을 대었다가 실패하고 오랫동안 내버려둔 상태라 그 어려움은 더했다. 그러나 그는 이런 악조건에도 불구하고 훌륭하게 르네상스 최고의 조각품 중 하나를 만들어냈다. 이것 역시 불굴의 투지가 만들어낸 인간 승리다.

피렌체 시의 주문으로 제작되어 한때는 중심지 시뇨리아 광장에 서 있었던 이 작품은 거대한 외적의 침입에 맞서 당당히 싸우는 피렌체인들의 의지를 상징하게 된다. 그러다 비바람에 손상되고, 팔이 부러져 나가는 사고도 생겨나서 지금처럼 미술관 안으로 옮기게 된 것이다.

피렌체에는 미켈란젤로의 다비드 외에 2개의 다비드 조각품이 더 있다. 이보다 앞선 도나텔로와 그 제자 베로키오의 것이다. 도나텔로의 다비드는 골리앗을 돌팔매질로 쓰러뜨리고 나서 목을 자르고 밟고 선 모습이다. 미켈란젤로의 다비드가 막 돌을 던지기 전의 팽팽한 긴장의 순간을 나타냈다면 그는 승리를 거둔 후의 모습을 만들어낸 것이다. 미소년의 모습인 다비드는 흡사 여성의 몸매를 보는 듯 우아하다.

베로키오의 다비드는 여기서 더 나아갔다. 도나텔로의 것보다 더욱 마른 모습으로 도저히 거인을 쓰러뜨릴 남자로 보이지 않을 정도다. 옷까지 입은 얌전한 모습이어서 미켈란젤로의 다비드와 같은 인물로 보이지 않을 만큼 대조적이다.

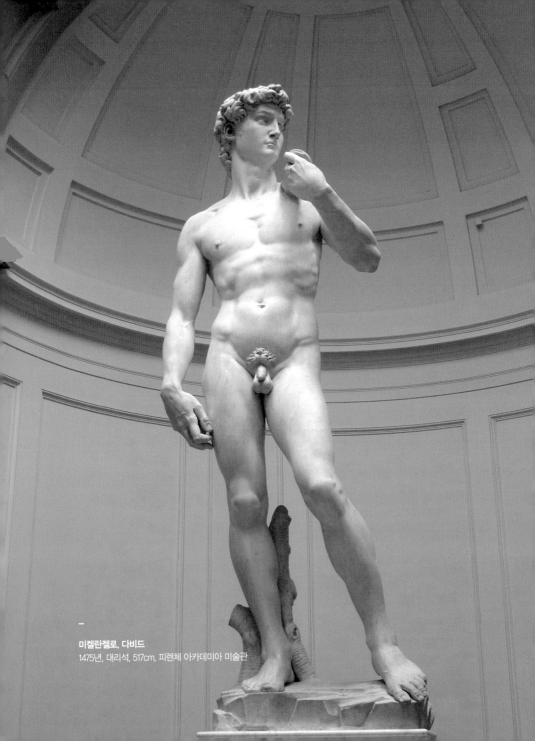

미켈란젤로, 다비드
1475년, 대리석, 517cm, 피렌체 아카데미아 미술관

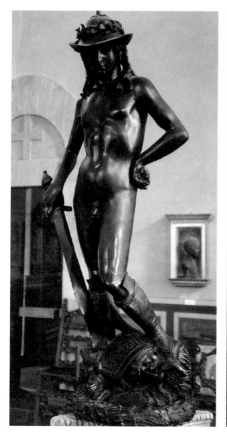

도나텔로, 다비드
1433년, 대리석, 158cm, 피렌체 바르젤로 미술관

베로키오, 다비드
1475년, 청동, 125cm, 피렌체 바르젤로 미술관

산 마르코 미술관

아카데미아 미술관 근처에 프라 안젤리코의 프레스코화로 유명한 산 마르코 미술관이 있다. 도미니크회 소속의 수도원으로 15세기 말 엄격한 신정정치를 펼쳤던 수도사 사보나롤라가 수도원장이었던 역사도 있는 장소다. 극단적인 금욕을 주장하며 인간의 정신에 해를 끼친다는 죄목을 씌워 온갖 사치품과 서적, 미술품 들을 한데 모아 불을 지르기도 했던 이 과격한 수도사는 나중에 시뇨리아 광장에서 그가 불살랐던 것들과 같은 운명을 맞게 된다. 그가 쓰던 방과 유품도 현재 전시되어 있다. 한편 이 수도원 정원에서 고대 조각품들을 공부하던 소년 미켈란젤로를 로렌초 일 마니피코가 보고 발굴한 곳이기도 하다.

수도원답게 고적함이 감도는 내부는 프라 안젤리코의 그림들이 성스러움을 더한다. 가장 유명한 작품인 〈수태고지 1445년, 프레스코화, 230×321cm, 피렌체 산 마르코 미술관〉는 서양의 많은 수태고지 작품들 중에서 정갈함과 고요함이 가장 뛰어난 것 중의 하나다. 안젤리코는 이 작품 외에도 같은 2층에 있는 수도사들의 방에 각각 한 점씩의 프레스코화를 그렸다.

긴 복도에 침대 하나가 겨우 들어갈 작은 방들이 수십 개가 붙어 있는 것은 마치 감옥을 보는 것 같다. 사실 수도사들은 스스로 여기서 감옥을 만

산 마르코 미술관 내부. 긴 복도에 침대 하나가 겨우 들어갈
작은 방들이 수십 개 붙어 있다.

든 것이라 할 수 있다. 죄악으로 가득한 세상을 멀리하고 자신만의 고행과
기도의 세계로 스스로를 밀어 넣은 것이다.

〈조롱당하는 예수 1442년, 프레스코화, 181×151cm, 피렌체 산 마르코 미술관〉
는 예수가 처형당하기 전 로마 군인과 유태인들에게 모욕당하는 장면을 중
세 시대의 상징적인 기법을 사용해서 그린 것이다. 방 안에 앉은 예수가 눈
이 가려지고 가시 면류관을 쓴 채 앉아 있다. 재미있는 것은 그의 주위에
서 침을 뱉는 로마 군인은 얼굴만, 뺨을 때리는 인물은 손만 그리고 다른
신체부분은 생략해 버렸다는 점. 그래서 얼굴과 손만 공중에 떠 있는 이상

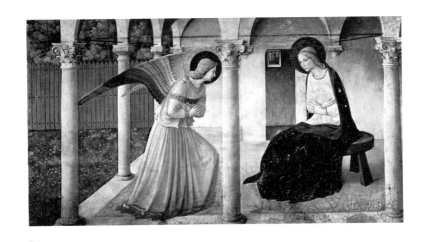

프라 안젤리코, 수태고지
1445년, 프레스코화, 230×321cm, 피렌체 산 마르코 미술관

한 모습이다. 르네상스 시대 화가에 속하지만 중세의 기법을 버리지 않았던 안젤리코다운 작품이다. 종교적 신념이 투철한 그로서는 세속적으로 타락한 듯 보이는 르네상스의 분위기보다는 경건한 중세가 마음속 깊이 자리 잡고 있었을 것이다.

예수의 발치에는 성모와 이 수도원이 속한 도미니크 수도회의 창립자 성 도미니크가 앉아 있다. 예수가 모욕을 당하는데도 그들은 특이하게도 이를 외면한 채 등을 돌리고 깊은 명상에 잠겨 있다. 비슷한 테마를 다루는 다른 그림들에서처럼 눈물을 흘리며 슬퍼하거나 격렬하게 분노하지 않는다. 결코 감정의 분출이 나타나지 않는 절대 고요의 세계가 이 그림이 있

는 작은 방에 펼쳐진다. 안젤리코의 다른 작품들처럼.

다른 방에 있는 작품 〈놀리 메 탕게레^{나를 만지지 마라 Noli me tangere} 1442년, 프레스코화, 166×151cm, 피렌체 산 마르코 미술관〉는 그리스도가 막달라 마리아의 손길을 거부하는 모습을 그리고 있다. 앞의 그림과는 달리 배경이 되는 정원은 나무와 잎, 풀이 정교하게 묘사되어 있다. 예수는 정원사처럼 도끼를 어깨에 짊어지고 있어 흥미롭다. 더 재미있는 것은 그의 다리의 위치가 묘하게 꼬여 있다는 것. 마치 이 세상의 인간이 아닌 듯 허공에 떠서 발을 놀리는 것 같다.

이 그림에서처럼 예수가 무덤에서 부활한 것을 가장 먼저 목격한 것이 막달라 마리아다. 그녀는 십자가 처형 때도 예수의 곁에 있었고, 부활도 최초로 목격할 정도로 기독교 역사에서 매우 중요한 인물이다. 후에 원래 신분이 창녀였다고 그녀의 위치를 격하시킨 것이 가톨릭의 위선적인 처사로 여겨지는 이유다. 아무튼 모두 떠나고 예수의 무덤을 지키던 그녀는 시체가 없어진 것도 처음으로 발견하고 이를 사도들에게 알린다. 그 후 다시 무덤에 왔다가 마침내 부활한 예수를 보게 된다. 그녀가 감격해서 옷자락이라도 잡으려고 하자 예수는 나를 만지지 말고 사람들에게 가서 자신이 부활했다는 것을 알리라고 한다. 인간에서 신적인 존재로 거듭난 예수의 엄격함이 드러나는 장면이다.

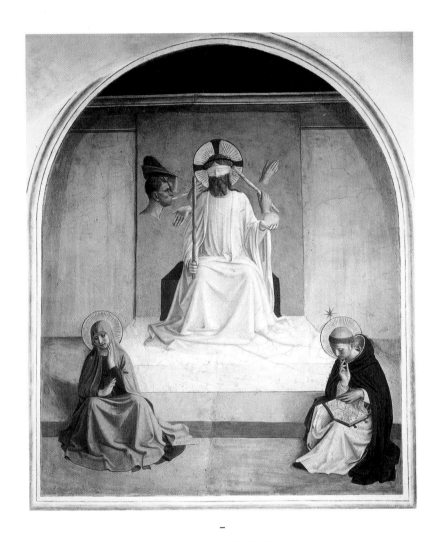

—

프라 안젤리코, 조롱당하는 예수
1442년, 프레스코화, 181×151cm, 피렌체 산 마르코 미술관

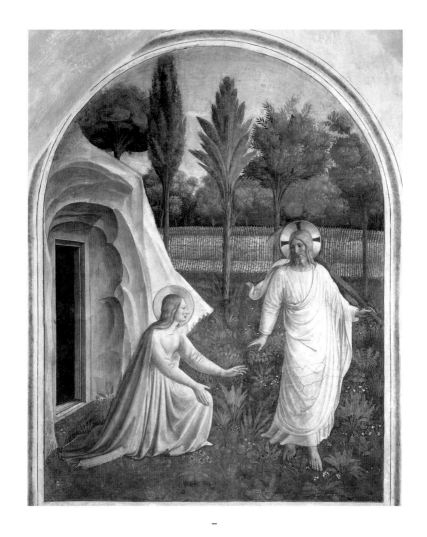

프라 안젤리코, 놀리 메 탕게레
1442년, 프레스코화, 166×151cm, 피렌체 산 마르코 미술관

산타 마리아 노벨라 성당 전경.

산타 마리아 노벨라 성당

산 마르코 미술관의 반대 방향, 피렌체 시내에서 서쪽으로 조금 떨어져 곳에 산타 마리아 노벨라 성당이 있다. 일반 여행자들이 잘 가지 않는 먼 곳에 일부러 가는 이유는 르네상스 회화의 금과옥조라 할 수 있는 원근법의 역사를 보기 위해서다. 여기에 있는 마사초의 〈성 삼위일체 1427년, 프레스코화, 667×317cm, 피렌체 산타 마리아 노벨라 성당〉는 르네상스 시대의 발명품인 원근법을 완벽하게 구현한 초기의 작품이다.

르네상스 시대의 대표적인 원근법 작품들로는 파올로 우첼로나 피에로 델라 프란체스카 등의 작품들을 들 수 있지만, 이 작품은 그보다 앞선 걸작이라는 역사적인 의미를 지니고 있다. 건물 한쪽 벽에 그려진 이 벽화는 생각보다 작고 조명이 어두운 편이라 자칫 모르고 지나갈 수 있어서 눈여겨보아야 한다.

작품 속 공간은 현대인의 눈으로 보아도 정교하고 명확한 원근감을 보여준다. 분명 평면 위에 그린 것이지만 그림 윗부분의 둥근 벽감은 실제로 벽을 판 것처럼 뒤로 물러나 보인다. 이와 대조적으로 그 앞의 십자가에 매달린 예수는 앞으로 튀어나와 있다.

그리고 그 아래에서 완벽한 대칭을 이루며 서 있는 성모와 성 요한, 또 그

아래 기둥 앞에 꿇어앉은 봉헌자들까지 보면 마사초가 이 작은 공간에 원근감의 효과를 주기 위해 인물들을 얼마나 정교하게 배치했는지 새삼 감탄하게 된다.

마사초는 그림 아래쪽에 해골이 누운 석관을 그려 넣었다. 그 위로는 작은 글자로 '나의 어제는 그대의 오늘이요. 나의 오늘은 그대의 내일'이라는 글을 써 넣었다. 인간의 삶이 덧없다는 것, 곧 삶과 죽음이 하나임을 말하는 의미심장한 구절이다.

종교화에서 예수 아래에 해골이 그려지면 거의 다 아담을 의미한다. 예수가 처형당한 골고다 언덕에 아담의 무덤이 있다고 알려졌기 때문이다. 거기다 마사초는 해골의 갈비뼈를 하나 빼고 그려서 더욱 확실히 강조하고 있다. 이브를 만들기 위해 신이 빼내어 간 것이다.

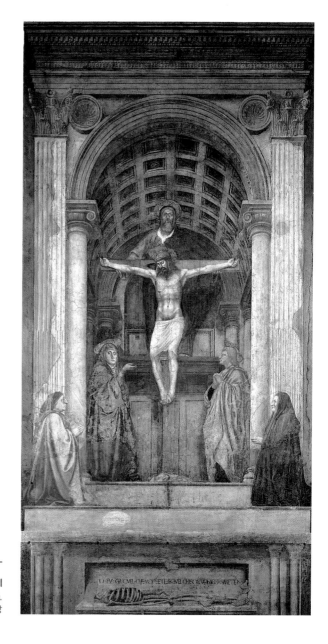

마사초, 성 삼위일체
1427년, 프레스코화, 667×317cm,
피렌체 산타 마리아 노벨라 성당

메디치 궁전

이제 시내로 들어와서 중심부에서 조금 떨어진 산 로렌초 구역으로 간다. 메디치 가의 궁전은 코시모 장로와 그의 아들 피에로, 손자 로렌초가 살았던 곳인 동시에 많은 예술가들도 거주했던 곳이다. 나중에는 코시모 1세가 권력을 잡으면서 가문이 옮겨 간 곳이 시뇨리아 광장에 있는 베키오 궁전이다.

궁전은 이 가문의 업적을 기리는 천장화가 있는 바로크 갤러리와 동방박사의 행렬 그림이 있는 예배당이 인상적이다. 그중에서 베노초 고촐리의 〈동방박사의 행렬 1461년, 프레스코화 벽화, 피렌체 라카디 궁〉은 우아한 르네상스풍의 음악이 들려오는 그림이다. 아마도 그림 속 행렬에서는 실제로 그런 음악을 연주했을지도 모른다. 돌을 깎아 만든 것 같은 인공적인 산을 휘돌아가며 수많은 인물들이 빽빽하게 공간을 메운 채 내려오는 풍경은 박진감이 넘친다. 앞쪽의 말을 탄 인물들에서는 극도의 화려함도 보게 된다.

그림 속 인물들은 거의 다 피렌체 사람들로 당시의 화려한 행진을 보는 것 같다. 행렬 중간에는 화가 고촐리가 자신의 이름이 새겨진 모자를 쓴 재미난 모습으로 등장하기도 한다. 가장 눈길을 끄는 인물이 오른쪽 말을 탄

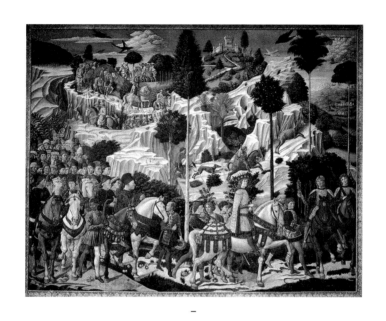

–

고촐리, 동방박사의 행렬
1461년, 프레스코화 벽화, 피렌체 라카디 궁

화려한 옷차림의 소년. 일 마니피코^{위대한 자}로 불렸던 메디치 가문의 로렌초다. 그 옆의 그림 왼쪽에서 작은 당나귀를 탄 노인이 그의 할아버지인 코시모 데 메디치다. 그림에서는 이미 어린 손자 로렌초의 시대가 도래한 듯 그가 중심에 있다.

제목에 나오는 동방박사들은 대열 사이에서 터키나 아랍식 터번을 쓴 사람들 몇 명을 겨우 발견할 수 있을 뿐이다. 오른쪽 끝 금발의 기사가 손에 든 황금 향로도 그림의 주제와 맞아떨어진다. 결국 이 그림은 당대 피렌체의 지배자였던 메디치 가문의 집단 초상화로 볼 수 있다.

메디치 가문은 실제는 왕정에 가까운 통치를 했지만 겉으로는 시민들에 의한 공화정으로 보이기를 원했다. 정치의 기술, 지혜로운 정치를 알았던 사람들이다. 그래서 그들은 일시적으로 권좌에서 쫓겨나기도 했지만 거의 15세기 내내 강력한 지배자의 위치에 있었다. 교황 레오 10세와 클레멘스 7세를 배출하고 카트린 데 메디치를 프랑스 왕 앙리 2세의 왕비로 보내는 등 유럽 전역에 큰 영향력을 미쳤다. 그리고 메디치 가문이 통치력을 발휘할 때 르네상스도 최고조에 이르렀다.

그림 속 아기 예수를 영접하기 위해 하나가 되어 길을 떠나는 수많은 사람들의 행렬. 그들은 험한 산길도 마다하지 않으며 자랑스럽게 영광을 향해 나아간다. 위대한 도시 국가 피렌체의 이상이 여기에 있다. 물론 그들을 이끄는 것은 몇몇 선택받은 위대한 인물들이지만.

메디치 예배당

메디치 가문의 전용 성당인 산 로렌초 성당에는 미켈란젤로의 조각품들이 인상적이다. 안에 있는 메디치 예배당에 로렌초 일 마니피코의 아들인 교황 레오 10세가 아버지인 로렌초 일 마니피코와 삼촌, 동생과 조카를 위한 영묘를 만들게 했다.

신성물실Sacretisa Nuova에 그 작품들이 있다. 내부는 좁은 공간에 대리석으로 만들어진 석관이 벽을 따라 붙어 있는 구조다. 입구에 들어서면 교황의 아버지 로렌초 일 마니피코와 암살당한 삼촌 줄리아노의 무덤이 나온다. 이들과 이름이 같지만 다른 인물인 교황의 동생 줄리아노와 조카 우르비노 공작 로렌초의 무덤이 특히 화려해 눈길을 끈다. 당당한 모습의 줄리아노의 석관 위에는 밤으로 묘사된 여자와 낮으로 표현된 남자가 새겨졌다. 입에 손가락을 대고 고뇌하는 모습의 로렌초 조각 아래에는 황혼을 나타내는 노인, 새벽을 나타내는 젊은 여자로 장식했다. 하루의 네 가지 국면은 곧 인생의 모습이기도 한 것이다.

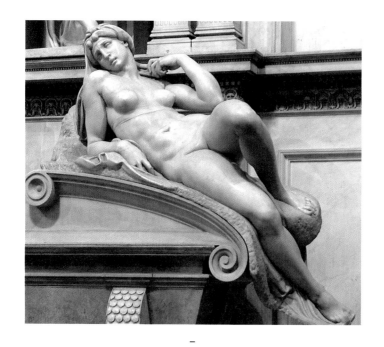

－

메디치 예배당 로렌초 무덤의 새벽 조각.

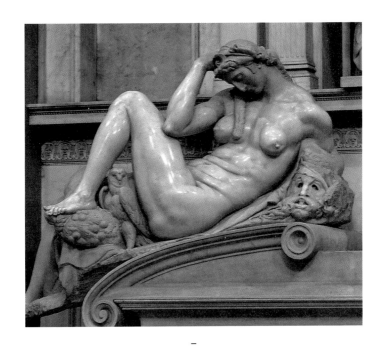

메디치 예배당 줄리아노 무덤의 밤 조각.

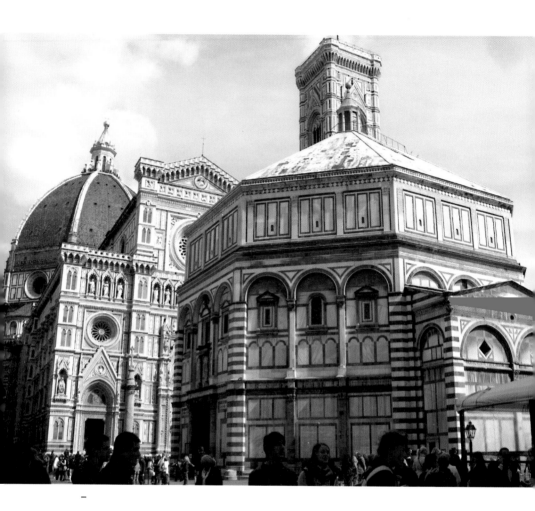

두오모 전경.

두오모

시내 중심부로 더 다가가 본다. 명실상부한 피렌체의 상징인 두오모가 바로 나타난다. 두오모는 영화 〈냉정과 열정 사이〉의 마지막 장면에 나오는 모습으로도 친숙하다. 흰색, 분홍색, 녹색 대리석이 섞인 아름다운 문양의 건물 본체와 장미봉오리처럼 올라앉은 돔^{쿠폴라}, 꽃의 줄기와 봉오리를 형상화시킨 것 같은 외관은 원래의 이름인 '꽃의 성모 마리아 성당'과도 잘 어울린다.

두오모 정면은 섬세한 기둥 장식과 많은 성상들이 장식한다. 대리석의 차분한 색채 조합은 귀족 처녀의 결혼식 복장처럼 우아하면서도 화려하다. 꼭대기 돔은 당대 최고의 건축가 브루넬리스키의 작품이다. 높이 106m에 지름이 45.5m에 이르는 거대한 구조물을 1436년에 세우면서 두오모도 완공되었다.

비계 없이 쌓아올리는 당대의 첨단 공법을 사용한 것으로는 당대 최고의 높이를 자랑했다. 브루넬리스키는 생선뼈식 공법, 즉 돌 안쪽에 다른 돌을 끼워 넣는 방식으로 원 중심에 가까울수록 폭이 좁아지게 해서 돔이 스스로 지탱할 수 있게 했다. 그 아름다움에는 미켈란젤로나 레오나르도도 감탄해 마지않았다.

내부로 들어가서 위로 올려다보면 바사리와 주카리 두 명이 그린 프레스코화 〈최후의 심판〉이 나타난다. 전부 5단으로 그렸으며 밑에서 보면 천국의 모습이 나오지만, 돔으로 가기 위해 계단을 오르다 보면 지옥의 모습이 펼쳐지는 특이함도 있다. 돔까지 가는 무려 463개 계단에 빗댄 것인지 모르지만, 힘겹게 계단을 오르다 보면 점점 지옥에 다가가는 기분도 든다. 그러나 돔에 올라서면 그런 불만은 싹 사라진다. 밑에서 보았던 조토의 종탑과 산 조반니 세례당도 한눈에 들어오고, 피렌체 시내도 시원하게 보게 된다. 르네상스의 꼭대기를 정복한 기분이랄까. 오르느라 고생한 것도 생각나서 밑으로 내려가기 싫어질 정도다.

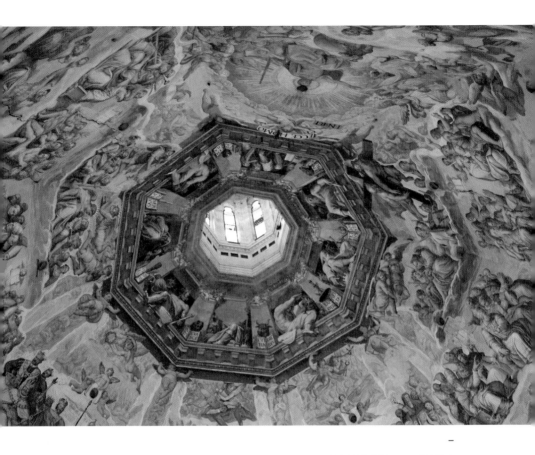

아래에서 올려다본 두오모 성당 천정.
463개 계단을 따라 돔에 올라가면 피렌체 시내가 한눈에 펼쳐진다.

두오모 돔에서 내려다본 피렌체 전경.

조토의 종탑과
산 조반니 세례당

두오모 성당 아래로 내려오면 화가이자 건축가인 조토가 설계해서 14세기 말에 만든 종탑이 바로 옆이다. 높이 84m의 건물로 옆의 두오모와 같이 흰색, 분홍색, 녹색의 삼색 대리석으로 장식했다. 바깥의 차분한 장식들은 전체적으로 인간의 구원을 주제로 한 것들이다. 가장 아랫부분에는 인간의 창조와 농업, 법률, 예술 등에 관한 내용이 새겨졌다. 그 윗부분에는 고대 신들의 모습, 또 그 위에는 세례 요한, 시빌리 무녀, 고대 예언자들이 그려졌다.

두오모 정면으로 보이는 작은 건물이 산 조반니 세례당이다. 피렌체에서 가장 오래된 건물로 피렌체의 수호성인 세례 요한에게 바쳐졌다. 시인 단테도 여기서 세례를 받았고 2차 세계대전 직후까지 여기서 세례식이 열렸다. 두오모가 세워지기 전에는 그 역할을 대신했다고 한다.

이 건물은 무엇보다 문들이 압권이다. 피렌체 방직상인조합이 이 문을 장식할 조각가를 공모했는데 당시 쟁쟁한 경쟁자들을 물리치고 뽑힌 사람이 무명의 로렌초 기베르티였다. 그는 별로 크지도 않은 두 개의 문을 장식하느라 무려 48년을 쏟아 부었다. 그가 이 일에 매달려 다른 작품은 남기지도 못했을 정도니 꼭 봐 줄 필요도 있다. 물론 이 공모에 떨어진 브루넬리스키는 두오모의 돔을 만들었는데, 그 공로도 인정해줘야겠지만.

세례당에는 세 개의 문이 있다. 그중에서 특히 기베르티가 만든 동쪽 문은 미켈란젤로가 "이 문은 천국의 입구에 서 있는 것이 옳다."라고 해서 일명 '천국의 문'으로 불릴 정도로 뛰어나다. 청동문의 10개의 판 안에 구약의 10가지 이야기를 장장 27년에 걸쳐 만들었다. 세심하고 정교한 인물과 자연의 묘사, 청동 부조 속에 구현한 원근법 세상은 너무나 생생해서 살아 움직이는 것 같다. 청동이 아니라 고운 진흙으로 만든 것 같다.

그중에 하나인 〈야곱과 에서 이야기 1425~1452년, 청동, 40×40cm〉를 보자. 기베르티는 배경의 아름다운 건축물 앞에 여러 이야기가 동시에 진행되는 것으로 만들었다. 그는 특히 여기서 인물 사이에 벌어지는 심리적인 상황을 잘 포착했다. 오른쪽에는 아버지로부터 축복을 받는 에서 옆에 그의 어머니가 서 있다. 그녀가 느끼는 불편함이 잘 나타난다. 왼쪽의 세 여인이 이야기를 주고받는 장면은 실제 대화가 들리는 듯 생생하다.

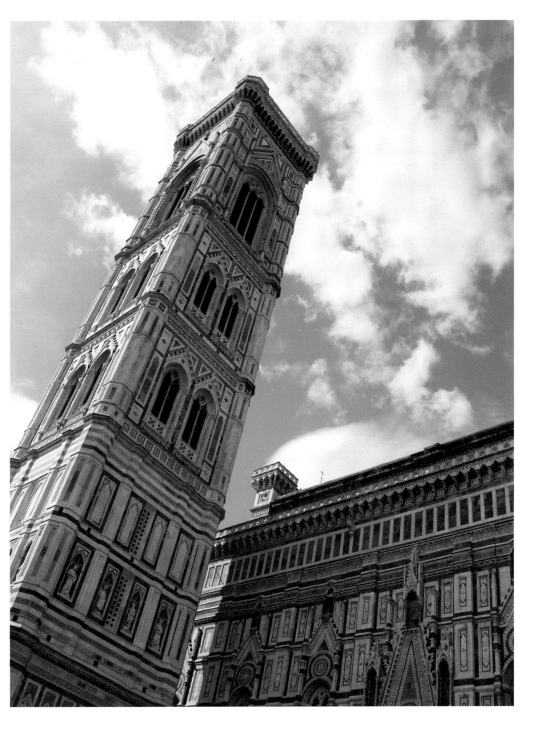

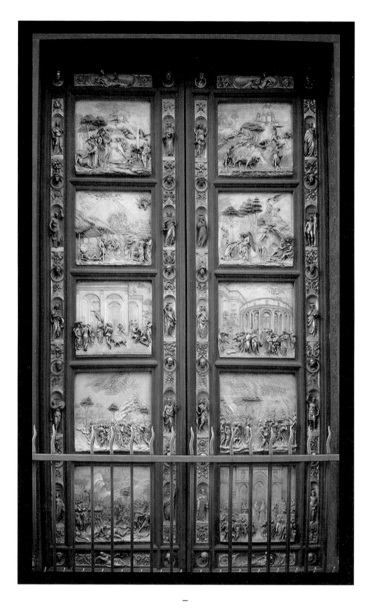

기베르티, 세례당 동쪽문
1425~1452년, 청동에 도금, 599×462cm, 피렌체 산 조반니 세례당

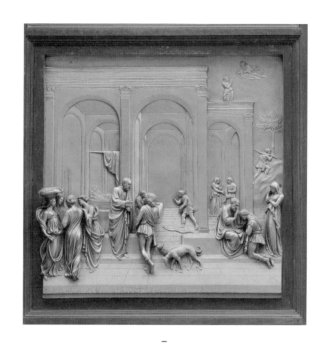

기베르티, 야곱과 에서 이야기
1425~1452년, 청동, 40×40cm, 피렌체 산 조반니 세례당

시뇨리아 광장 란치 로지아 전경.

시뇨리아 광장

피렌체 정치·사회의 중심부인 시뇨리아 광장이 두오모에서 멀지 않다. 가는 길에 커다란 시장이 나온다. 피렌체의 유명한 노천시장인 중앙시장Mercato centrale이다. 시장답게 온갖 물건이 많지만 그중에서 특히 눈에 뜨이는 것이 가죽 제품들. 이탈리아 장인의 솜씨로 만든 가죽 제품들은 싸고 품질이 좋기로 이름이 나 있다.

시장을 빠져나오면 시뇨리아 광장이 코앞이다. 베키오 궁전과 우피치 미술관이 이 광장을 끼고 있으니 가히 피렌체의 중심이다. 이 도시의 가장 아름다운 광장으로 주요 기념식과 행사가 행해졌으며 현재도 마찬가지다. 그러나 예전에는 여기서 폭동이 벌어져서 원래 광장에 있던 미켈란젤로의 다비드 상 팔이 부서져 나기기도 하고, 한때 피렌체를 지배한 수도사 사보나롤라의 화형식이 벌어지기도 한 역사적인 장소다.

광장 한쪽의 회랑인 란치 로지아는 원래는 독일 용병들이 주둔하던 곳이고, 나중에 시의 공식 행사 때 귀빈들

이 대기하기도 했던 장소다. 지금은 르네상스 시대의 걸작 조각품들의 모사품들이 전시되어 훌륭한 야외 미술관 역할을 한다.

대표적인 것이 〈페르세우스상〉과 〈사빈 여인의 약탈〉. 먼저 벤베누토 첼리니의 〈페르세우스 1554년, 청동, 높이 320cm, 피렌체 란치 로지아〉를 본다. 작품은 신화 속 영웅인 페르세우스가 메두사의 머리를 베어 들고 있는 모습이다. 메두사는 보기만 해도 사람을 돌로 변하게 하는 여자 괴물. 페르세우스가 자신의 머리보다 더 높이 쳐든 괴물의 목에서는 피가 흘러나오는 것이 마치 창자가 쏟아지는 것처럼 표현되었다. 쓰러진 괴물의 시체에서 흐르는 피도 비슷하게 묘사되었다.

페르세우스는 괴물의 몸통을 발로 밟고 섰다. 그런데 이 용감한 고대 영웅의 몸은 강인하고 완벽한 균형을 자랑하지만 언뜻 여자처럼 보일 정도로 가녀리다. 고개를 살짝 숙인 그의 얼굴 역시 단호하면서 고요하다. 무서운 괴물을 물리치고 포효하거나 자랑스러워하기보다는 오히려 치열한 싸움 끝에 숨을 고르거나 심지어 쑥스러워하는 것 같다.

격정적인 표현이 강조된 회랑의 다른 작품들과 달리 첼리니는 차갑고 절제된 표현으로 격정을 순화시킨다. 미켈란젤로의 다비드상처럼 이 작품 역시 피렌체 사람들의 불굴의 정신을 상징한다. 예술을 사랑하는 부드러운 내면에, 외적에게 용감히 맞서 물리치는 메디치가와 피렌체 시민들의 용기를 보여주는 외유내강의 작품이라고 할까.

다음으로 잠볼로냐의 〈사빈 여인의 약탈 1582년, 대리석, 높이 410cm, 피렌

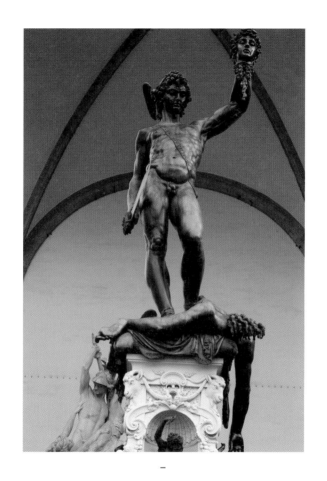

–

첼리니, 페르세우스
1554년, 청동, 높이 320cm, 피렌체 란치 로지아

체 란치 로지아〉을 감상한다. 세 명의 인물이 서로 꼬여서 올라가는 이 작품은 역동적인 에너지로 꿈틀거린다. 밑에서 쳐다보면 남자의 품에서 벗어나려 발버둥치는 여자는 하늘로 올라갈 것처럼 힘차다.

이 작품은 옛날 BC 753년 로마가 세워진 상황을 묘사한다. 당시 로마에는 여자가 부족했는데 로마를 세운 쌍둥이 중 한 사람인 로물루스는 사빈 사람들을 초청해 잔치를 벌였다. 그리고는 여자들은 강간하고 남자들은 모두 쫓아버렸다. 필사적으로 로마 남자들의 품안에서 벗어나고자 하는 여자들. 그 모습을 잠볼로냐가 표현한 것이다.

잠볼로냐, 사빈 여인의 약탈
1582년, 대리석, 높이 410cm, 피렌체 란치 로지아

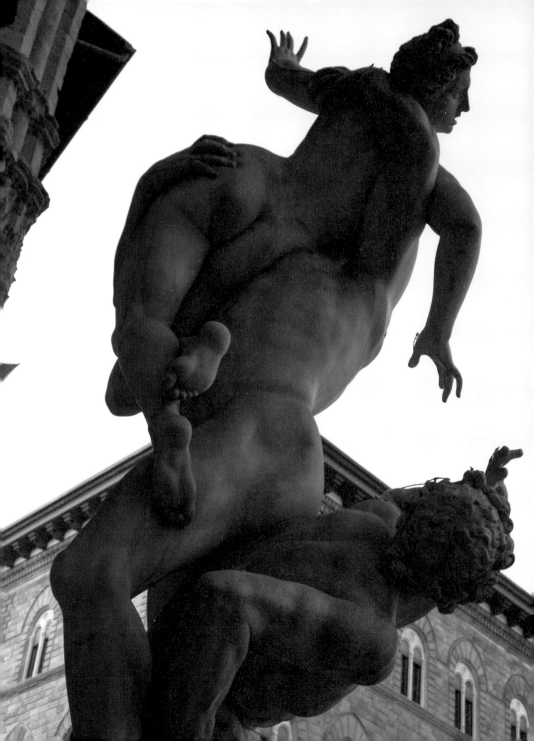

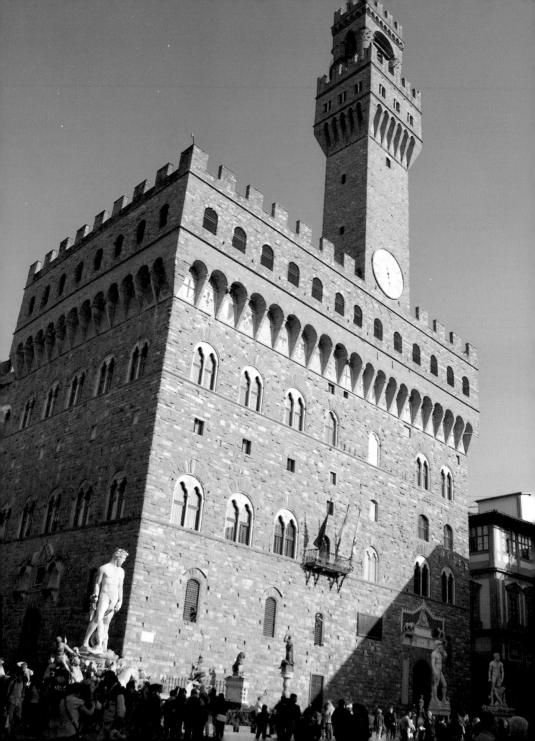

베키오 궁전

광장의 다비드상 복제품이 서 있는 곳 바로 뒤가 베키오 궁전이다. 건물 윗부분이 톱니바퀴처럼 올라오고 그 위로는 높은 탑이 솟은 것이 특징인데 두오모 다음으로 피렌체를 대표하는 건축물이다. 볼륨이 강조되고 벽에서 튀어나온 곳에 탑을 올리고, 돌을 삐죽삐죽 튀어나오게 거칠게 자른 부냐토 공법 등 대담한 방식이 인상적이다.

궁전 안으로 들어가면 먼저 나오는 곳이 15세기에 만들어진 미켈로쬬의 정원. 중앙에 귀여운 아기 천사상의 분수가 있으니 베로키오의 작품이다. 벽에 그려진 풍경은 메티치가와 오스트리아 공주와의 결혼식을 기념하기 위해 바사리가 그린 오스트리아 도시들의 모습이다.

건물 안으로 들어가면 먼저 거대한 벽화가 압도하는 500인의 방 ^{Salone del} ^{Cinquecento}이 나온다. 원래는 메디치가가 추방되고 공화정부 하에서 인민 대회의장으로 쓰던 것이다. 그후 메디치가가 복귀했을 때 바사리가 이 방을 장식했다.

전투 장면을 그린 그림들은 메디치가의 토스카나 지방 정복을 주제로 바사리가 그린 것들이다. 이전에 벽을 장식한 것은 레오나르도의 〈앙기아리 전투〉와 미켈란젤로의 〈카시나 전투〉였다. 두 거장이 신경을 곤두세

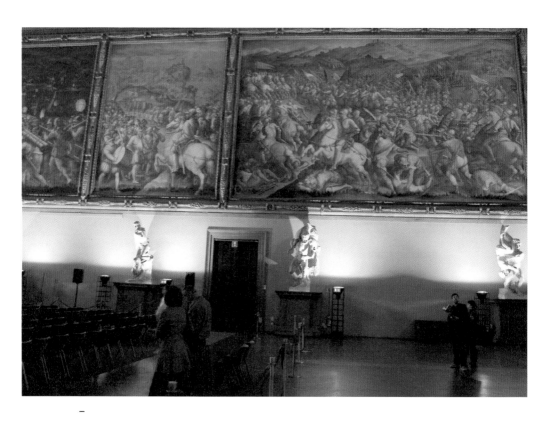

베키오 궁전 안에 있는 500인의 방 벽화.

우고 서로 맞은 편 벽에 경쟁적으로 솜씨를 발휘하며 남긴 작품들은 너무나 아쉽게도 소실되었다. 그러나 수년 전에 레오나르도의 벽화를 현재의 벽 너머에서 발견했다는 소식도 들려서 작품이 복원되어 세상에 나오기를 간절히 바란다.

벽화의 앞쪽에는 여러 조각상이 놓였다. 특히 미켈란젤로의 〈승리 1534년, 대리석, 높이 261cm, 베키오 궁전〉와 빈첸초 데 롯시의 〈헤라클레스와 디오메데스 1560년, 대리석〉등이 눈길을 끈다. 〈승리〉는 턱수염이 난 적군의 등을 무릎으로 누르고 있는 청년의 모습으로 미켈란젤로가 죽을 때까지 그의 작업실에 남아 있었다는 것이다. 〈헤라클레스와 디오메데스〉는 헤라클레스가 적을 거꾸로 들어 메치는 순간을 묘사한다. 그런데 디오메데스는 지금 헤라클레스의 성기를 잡고 늘어지는 얄궂은 모습이다. 그 외에 스투디올로의 방들에 있는 브론치노의 작품들도 훌륭하다.

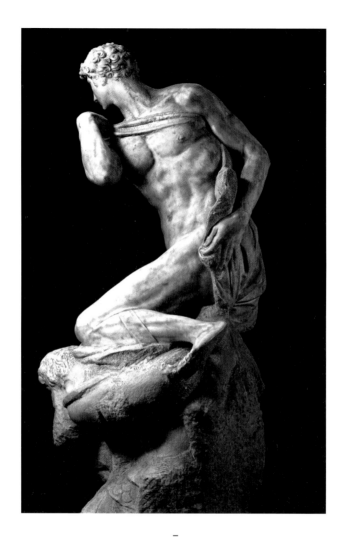

미켈란젤로, 승리
1534년, 대리석, 높이 261cm, 베키오 궁전

빈첸초 데 롯시, 헤라클레스와 디오메데스
1560년, 대리석, 베키오 궁전

베키오 궁전이 바라보이는 우피치 미술관 풍경.

우피치 미술관

베키오 궁전 바로 옆이 우피치 미술관이다. 이탈리아 르네상스 회화의 세계 최고 컬렉션을 자랑하는 곳. 그 위대한 미술관을 들어가는 입구에는 한 여인의 초상화가 걸려 있다. 낯이 익지 않은 그녀는 메디치 가문의 마지막 후손인 안나 마리아 루도비카. 한때는 최고의 권력을 누리고 이름을 드높였지만, 이제 대가 끊기는 지경에 이른 가문. 메디치가가 소유한 수많은 예술품과 고대 유물 등 가문의 재산을 정리해야 했던 여인이다.

이탈리아의 다른 유력 가문들은 이 경우 자신들의 예술품을 팔거나 다른 곳에 양도하는 것이 보통이었다. 그러나 다소 우울하지만 지성적인 그녀는 최고의 컬렉션인 이 작품들을 피렌체에 남기기로 결정했다. 그녀는 당시 피렌체를 지배하는 로레나 왕가와 '모든 예술품은 국가의 소유이며, 공익을 위한 목적일지라도 수도와 공국 외부로 유출될 수 없다'는 조문을 작성했다. 국가의 통치자가 아닌 국가에 양도해서 시민들을 위한 재산이 되게 하고, 나아가 외국인들의 관람도 촉진하도록 했다. 바로 여기서 근대 미술관이 시작된 것이다.

오늘날 외국인인 우리가 세계 최고의 이탈리아 르네상스 회화의 걸작들을, 그것이 탄생한 바로 이 도시에서 보게 된 것에는 선견지명을 가진 이

여인의 공이 크다. 그러니 미술관을 들어가면서 잠시 그녀를 눈여겨보는 것도 좋으리라.

우피치는 영어로는 오피스, 즉 사무실이다. 그 이름에서 알 수 있듯이 원래는 미술관이 아니라 행정 관료들의 집무실로 만든 것. 피렌체의 국부라 불리는 코시모 데 메디치가 베키오 궁 옆에 건물을 지은 것이 시초다. 그후 그의 후손이자 같은 이름의 코시모가 건물 외부 벽감에 이 도시를 대표하는 인물들의 조각상을 세우게 했다. 미술관 밖 회랑에 있는 단테와 레오나르도 다 빈치, 미켈란젤로, 보카치오, 페트라르카, 보티첼리 등의 조각상이 그것이다. 그 사이를 걸어가면 위인들이 들려주는 이야기가 조근조근 들리는 것 같다.

우피치의 건축과 도시 건설에 크게 기여한 인물이 조르조 바사리다. 그리고 코시모 1세의 대를 이은 프란체스코 1세가 우피치 꼭대기 층인 동쪽 측면 공간을 미술관으로 사용하면서 미술관으로 탄생하게 되었다.

미술관 안의 작품들 중에 먼저 보는 것은 시모네 마르티니의 〈수태고지 1333년, 패널에 템페라와 도금, 305×265cm, 피렌체 우피치 미술관〉. 중세 고딕 양식과 인문주의가 절묘하게 만나는 작품이다. 원래 피렌체에 있던 것이 아니라 시에나 대성당을 장식하던 것이다. 독특한 테두리의 목판에 금박을 칠한 화려한 내부 공간 속에 이전에는 볼 수 없었던 사실적인 표현으로 긴장감을 준다. 이는 서서히 르네상스가 다가오고 있음을 알리고 있

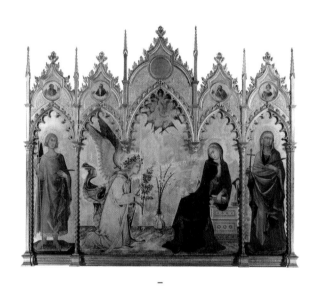

마르티니, 수태고지
1333년, 패널에 템페라와 도금, 305×265cm, 피렌체 우피치 미술관

는 것이다.

오른쪽의 성모는 두렵고 불안한 표정으로 몸을 비틀고 있다. 이것은 그녀의 혼란스러운 심리상태를 나타내기에 충분하다. 그녀는 지금 천사에게 자신의 수태와 함께 "은총이 가득한 자여 기뻐하라, 주께서 너와 함께 계시니." 라는 말을 들은 순간이다.

왼쪽의 천사는 방금 성모 앞에 나타나서 망토를 바람에 펄럭이고 있다. 그가 나타난 순간의 바람의 움직임을 사실적이고 우아하게 표현한 것이다. 덕분에 엄숙하고 무거운 분위기가 한결 가볍고 자연스러워진다. 망토의 안감은 체크무늬로 천사 날개의 문양과도 조화를 이룬다. 그는 공작의 날개를 달고 있는데, 중세에 공작은 영혼의 영속성과 순결함을 상징했기에 다른 화가들의 그림에서도 자주 등장한다.

〈산 로마노 전투 1456년경, 패널에 템페라, 182×220cm, 피렌체 우피치 미술관〉는 박진감 넘치는 구성이 일품인 파올로 우첼로의 대표작 중 하나다. 거의 비슷한 그림을 다른 곳에서 볼 수 있는데 바로 파리 루브르미술관과 런던 내셔널갤러리다. 사실 이 세 그림은 원래 하나에 속하는 삼폭화였지만 나중에 분리된 것이다. 루브르미술관의 그림에서는 피렌체 편의 용병대장이 도착하는 순간을, 내셔널갤러리의 작품에서는 피렌체 진영 장군의 주위로 병사들이 정렬한 모습을 중심으로 그린 점이 이것과 다르다.

역사화인 이 작품은 피렌체가 1432년에 산 로마노에서 시에나, 밀라노 연

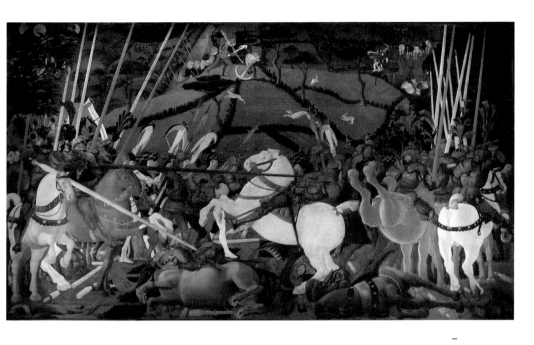

파울로 우첼로, 산 로마노 전투
1456년경, 패널에 템페라, 182×220cm, 피렌체 우피치 미술관

합군과 벌였던 전투에서 승리한 사건을 그리고 있다. 작품 왼쪽에서 긴 창
으로 적장을 말에서 떨어뜨리며 앞으로 돌진하는 인물과 주변의 인물들이
피렌체 군이다. 수평으로 길게 가로지른 창과 수직으로 올라선 창들, 아래
쪽으로 내려온 다른 창이 화면에 리듬감을 준다.

배경과 인물들이 어둡게 그려진 반면, 말들이 밝게 그려져서 오히려 주인

공처럼 보일 정도다. 왼쪽 피렌체 군의 말들은 흰색과 적색의 말, 중앙에서 앞발을 높이 쳐든 하얀 말과 그 아래에 쓰러진 회색과 푸른색의 말로 그려졌다. 오른쪽의 말들은 도주하는 적군들이 탄 것이다. 유머러스하게 표현된 황색말의 뒷발질이 장면의 잔혹함을 덜어주며, 마치 기사들이 펼치는 마상시합을 보는 것같이 만든다.

그런데 격렬한 전투가 벌어지는 장면이 이렇게 정적으로 그려진 이유는 당시의 이탈리아, 특히 토스카나 지방의 화가들이 극적인 표현을 절제했기 때문이다. 인문주의 시대의 화가들은 움직이지 않는 인물과 통제된 표정, 제스처를 사용하며 원근법적인 효과를 나타내는 데 주력했다.

더구나 파올로 우첼로는 새를 워낙 좋아해서 스스로 새라는 뜻의 이탈리아어인 우첼로로 이름을 지었고, 마치 새가 세상을 바라보는 방식으로 원근법에 지독히 매달렸다. 그는 그림 속 모든 대상을 과학적으로 분석하고 원근법에 의한 단축법으로 빽빽하게 공간을 압축시켰다. 그리고 감정적인 긴장과 행위, 역동적인 표현은 최대한 절제하고 암시적으로만 그렸다. 결국 이런 치열한 전투 장면에서도 극적인 표현이 절제되었는데, 그나마 이정도가 최대한의 표현이었다.

그리고 배경이 되는 겹겹이 붙은 언덕과 동·식물의 묘사에서 보이는 장식성과 얼어붙은 듯한 전투 장면은 중세의 태피스트리도 연상시킨다. 한편으로는 당시의 전투라는 것이 우리가 보통 생각하는 것만큼 격렬하게 이루어지지 않았다는 사실도 한몫한다. 그들은 마치 서로 부딪치지 않으려

는 듯이 피해 다녔다고 한다.

필리포 리피의 〈성모와 함께 있는 아기 예수와 천사들 1455~1466년, 목판에 템페라, 93×62.5cm, 피렌체 우피치 미술관〉은 화가 리피의 완숙미를 볼 수 있는 작품이다. 당대의 흐름처럼 성모는 지나칠 정도로 아름답게 그려졌다. 그런데 여기에는 리피의 개인사도 큰 이유가 된다.

자유분방한 성격의 그는 루크레치아 부티라는 이름의 수녀와 사랑에 빠져서 임신을 시킨 문제적인 인물. 이 때문에 교회의 고발을 당하기도 하지만 결국 사면을 받고는 그녀와 결혼한다. 그림 속 성모는 바로 사랑하던 전직 수녀인 부인에게서 영감을 받은 것이다.

그는 루크레치아와의 사이에 자식도 둘을 낳았고, 아들은 아버지만큼 명성을 날렸다. 훌륭한 화가 필리피노 리피가 바로 그다. 예술사적으로는 참으로 바람직한 일탈이요, 범죄다.

고요하고 신비한 분위기가 가득한 이 그림에서 필리포 리피는 온화한 표정의 성모와 아이들을 액자 밖으로 튀어나온 것처럼 그렸다. 모델들이 그림을 벗어나 현실 공간으로 들어온 듯한 효과를 주기 위해서 그렇게 그린 것이다. 이로써 과거의 이야기를 현재로 불러내오는 효과도 만들었다. 뒤편의 배경은 훗날 레오나르도의 그림에서 보이는, 형체가 점점 희미해져가는 신비한 풍경을 예고한다.

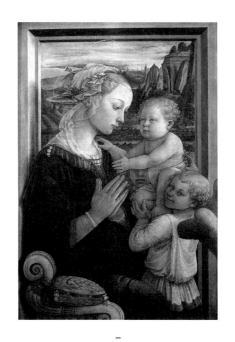

—

필리포 리피, 성모와 함께 있는 아기 예수와 천사들
1455~1466년, 목판에 템페라, 93×62.5cm, 피렌체 우피치 미술관

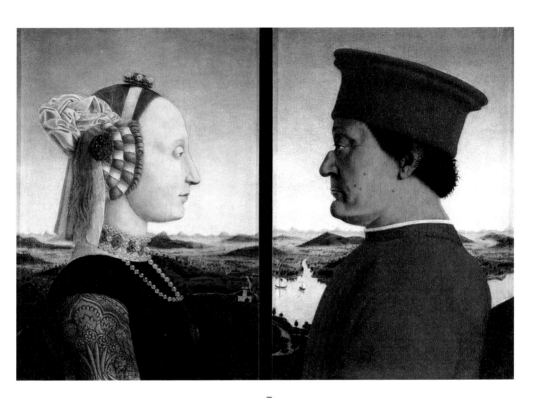

피에로 델라 프란체스카, 페데리코 다 몬테펠트로와 부인 바티스타 스포르차의 초상
1472년, 목판에 템페라, 33×47cm, 피렌체 우피치 미술관

피에로 델라 프란체스카의 〈페데리코 다 몬테펠트로와 부인 바티스타 스포르차의 초상 1472년, 목판에 템페라, 33×47cm, 피렌체 우피치 미술관〉은 우피치에서 가장 매혹적인 초상화 중의 하나다. 우르비노의 공작과 그 부인이 마주보고 있는 것처럼 그려진 이 작품에서 두 사람 뒤의 공간은 뒤로 멀리 보이는 배경에서도 완벽하게 하나로 연결된다. 이폭화diptych로 제작된 이 작품은 경첩을 달아 닫았다 열었다 할 수 있다. 작품 뒷면에는 두 인물이 마차를 탄 모습을 〈승리〉라는 제목의 알레고리화로 그려 넣었다. 뛰어난 수학자이기도 했던 화가 피에로 델라 프란체스카는 동시대 다른 인물들처럼 인문주의자였다. 그는 기하학적인 엄밀함으로 매력적인 원근법의 공간을 만들어내며 여기에 과감한 시적인 표현도 주저하지 않았다. 플랑드르 회화의 특징인 세밀한 세부 묘사로 모델인 공작의 지나치게 거친 피부도 너무나 생생하게 묘사해서 충격을 주기도 한다.

부인의 경우도 마찬가지인데 특히 진주 목걸이나 황금 장식에서 극도의 세밀함을 보여준다. 그들의 표정 또한 사실적이다. 이런 디테일은 배경의 자연 풍경에도 이어져서 앞과 뒤의 구분이 사라지는 놀라운 효과를 만들어낸다. 풍경을 위에서 아래로 보면서 그린 것도 플랑드르 회화의 영향을 보여준다.

이 그림처럼 옆모습을 그리는 초상화는 원래 로마시대의 황제의 모습을 담은 동전 등에서 유래한다. 이것이 다시 15세기에 유행돼 많이 그려졌는데 공작의 경우에는 특별한 이유도 있다. 그림 속 그를 보자. 콧대 윗부분이

움푹 들어간 모습이다. 마상시합에서 상대의 창에 얼굴을 맞아 투구가 부서지는 큰 부상을 입었던 것이다. 오른쪽 눈을 잃고 만 그는 다른 눈의 시야를 넓히기 위해 코 밑부분을 잘라내는 수술을 받았다.

결국 정면 초상화로는 흉한 부분이 드러나서 할 수 없이 측면 초상화를 그리게 되었던 것이다. 이런 이유로 그는 다른 그림들에서도 옆모습으로만 나타난다. 그리고 이 작품에서는 그와 부인의 실루엣이 종이처럼 배경으로부터 잘려나간 것처럼 보이기도 한다.

한편 그림의 주인공인 우르비노의 공작 몬테펠트로는 미술사적으로도 중요한 인물이다. 그가 우르비노의 공작으로 있을 때 현재도 남아 있는 소도시 우르비노의 찬란한 문화를 만들어냈다. 수많은 예술가, 건축가, 문인들을 초청해서 예술작품을 남기고 학문을 연구하게 했다. 우아하고 매혹적인 공작 궁전은 15세기 유럽 궁전 건축의 훌륭한 모범이 되었다. 지적이고 예술을 사랑하는 그 덕분에 르네상스 예술이 변방에 속하는 이 도시에서도 꽃피게 된 것이다.

레오나르도 다 빈치의 〈수태고지 1472년, 목판에 유채, 104×217cm, 우피치 미술관〉는 그의 초기 작품 중 중요한 것에 속한다. 대부분의 그림을 그리다 말고 도중에 그만두고 마는 그의 성격으로는 예외에 속할 정도다. 왼편에 천사와 오른쪽의 성모의 크기가 약간 다른데 이것은 이 작품이 원래 있던 수도원의 벽에 비스듬하게 걸려 있었음을 추측하게 한다.

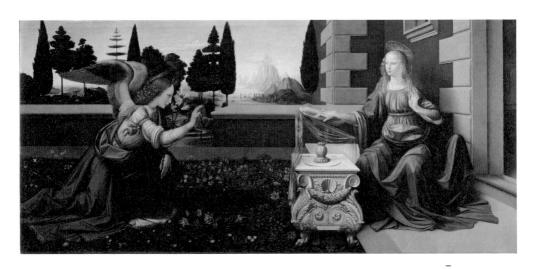

레오나르도 다 빈치, 수태고지
1472년, 목판에 유채, 104×217cm, 우피치 미술관

작품은 해가 뜰 무렵의 고요한 빛 속에서 천사와 성모가 만나는 장면을 그리고 있다. 배경의 희미한 빛 속에 아득하게 멀어져 가는 풍경은 북유럽의 항구도시를 상상하며 그린 것이다. 여기서도 윤곽선을 흐리는 그의 스푸마토 기법이 잘 드러난다.

반대로 천사가 있는 땅바닥의 꽃과 풀은 자연과학자로서의 면모를 확실히 보여줄 만큼 정확하게 그렸다. 천사는 오른손을 들고 손가락을 위로 향하며 하늘의 소식을 전한다. 등뒤의 날개는 천사에게 너무나 잘 어울려서 더

이상의 천사 날개는 없을 것 같다. 이것은 레오나르도가 하늘을 나는 기구를 발명하기 위해 수없이 많은 새의 날개를 연구했던 사실을 떠올리게 한다. 오른쪽의 성모는 천사가 수태 사실을 알리자 침착하게 왼손을 들어올린다. 놀라거나 불안해하지 않고 담담하게 받아들인다는 의미다.

우피치에 있는 레오나르도의 다른 그림 〈동방박사의 경배 1481년, 목판에 갈색 유채, 243×246cm, 피렌체 우피치 미술관〉는 그의 여러 미완성 작품 중에서 가장 유명한 것이다. 러시아의 유명한 영화감독 안드레이 타르코프스키의 영화 〈희생1986〉에도 등장하는 이 작품은 원래 피렌체 인근의 작은 수도원에서 주문한 것이었다.

작품의 분위기는 여느 동방 박사 주제의 그림들과 상당히 달라서 당혹감을 불러일으킨다. 항상 전통이나 관례에서 벗어나고자 했던 레오나르도의 작품답다. 이 그림 속 멀리 동방에서 온 박사들과 주위 인물들은 지금 예수의 탄생을 축하하기보다는 당혹스러워하고 불안해하는 분위기가 더 강하다. 특히 아기 예수 바로 오른쪽에서 이마에 손을 얹고 그를 바라보는 인물과 그 주변의 슬퍼 보이는 얼굴의 인물들, 성모 뒤쪽의 침울한 표정의 인물에서 확실하게 느낄 수 있다. 물론 화면 아래쪽 중심이 되는 삼각형 구도 안의 성 모자와 두 박사에게서는 경건함이 보이지만, 그들을 둘러싼 주변 인물들은 마치 심판의 날에 재림한 그리스도를 마주한 것으로 보일 정도다. 성모 왼쪽으로는 갑자기 말들의 머리가 크게 튀어나온다. 무엇보다 배경에 말을 탄 기사들이 여럿 뛰쳐나오는 것이 전투를 치르거나 폐허에서 등

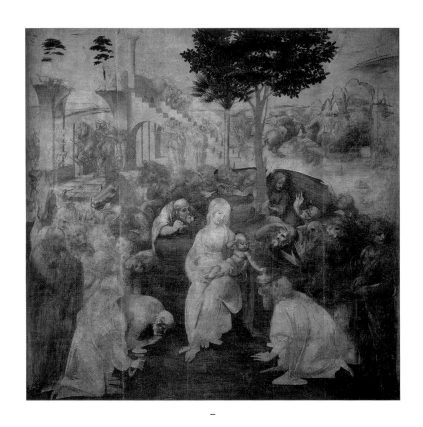

레오나르도 다 빈치, 동방박사의 경배
1481년, 목판에 갈색 유채, 243×246cm, 피렌체 우피치 미술관

장하는 것으로 보인다. 배경의 장면에 대혜서는 실제로 폐허나 혹은 심판 후의 새로운 세상을 묘사하는 것으로 해석하기도 한다. 물론 이런 혼란스러움 때문인지 결국 레오나르도는 이 작품을 도중에 팽개치고는 밀라노로 떠나버리고 만다. 레오나르도의 이런 행동은 그 후에도 자주 나타나 뭐 하나 제대로 끝내지도 못하고 도중에 그만두어 버리는 인물이라는 좋지 않은 평판을 얻게 되었다.

산드로 보티첼리의 〈봄 1482년, 목판에 템페라, 203×314cm, 피렌체 우피치 미술관〉은 〈비너스의 탄생〉과 함께 이 미술관의 대표작 중 하나다. 파리 루브르 미술관의 〈모나리자〉처럼 언제나 많은 사람들이 이 앞에 몰려 있다. 피렌체 근교에 있던 카스텔로의 메디치 별장의 응접실에 걸려 있었던 이 알레고리화 작품은 메디치 가문의 젊은이들에게 올바른 덕성을 가르치기 위한 목적으로 그려졌다. 위대한 로렌체로렌초 일 마니피코의 시대, 그때의 피렌체가 누렸던 이상적인 사회로 돌아가자는 의미다.

그림 오른쪽에서부터 이야기가 시작된다. 오른쪽 끝, 입에 바람을 잔뜩 불어 넣은 서풍의 신 제피로스가 요정 클로리스를 잡으려 하자 그녀의 입에서 꽃가지가 나오며 곧 꽃의 신 플로라로 변신한다. 플로라는 사방에 꽃을 뿌리며 꽃의 세계를 열어 젖힌다.

그 옆은 비너스 여신, 위에서는 눈을 가린 큐피드가 사랑의 화살을 막 날리려는 참이다. 눈 먼 화살이 향하는 방향에는 세 명의 여신, 삼미신이 있

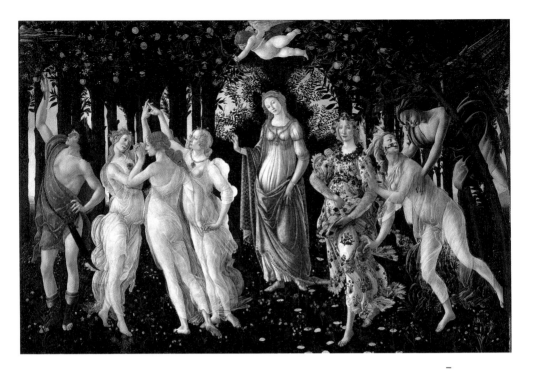

보티첼리, 봄
1482년, 목판에 템페라, 203×314cm, 피렌체 우피치 미술관

다. 이들은 각각 순결, 사랑, 아름다움을 상징한다. 독립된 그림으로도 널리 알려진 이 여신들은 손을 맞잡고 춤을 추고 있다. 그들의 춤은 절제되고 우아한 제스처라는 당시의 취향을 잘 보여준다. 오른쪽 끝에는 머큐리 신이 지팡이로 구름을 걷고 있다.

이들의 배경은 오렌지 나무가 가득한 숲이다. 보티첼리는 여기서도 원근법을 무시하고 다른 작품들처럼 배경을 사실적인 것과는 거리가 멀게 묘

사했다. 장식적인 효과를 내는 숲은 연극무대의 배경처럼 보인다. 반대로 인물들의 아래에 있는 꽃들은 매우 세밀하게 그려졌는데 그 종류가 무려 200여 가지다. 그리고 이것들은 실제로 피렌체 주변의 자연에서 볼 수 있는 것들이다.

〈비너스의 탄생 1485년경, 목판에 템페라, 173×279cm〉은 인문주의자이자 지성적인 화가였던 보티첼리를 비롯한 당시 예술가들의 취향을 잘 보여주는 작품이다. 우선 그들은 신플라톤주의 철학을 신봉했는데 그 주된 사상 중 하나가 물질과 정신의 조화, 피조물을 아름답게 표현함으로써 신의 위대함을 나타낸다는 것이었다. 구체적인 회화 제작 방식으로는 선을 중시하고 투명하고 반짝이는 표현, 우아하고 절제된 제스처를 추구했다. 이 작품에서 보는 것처럼 비록 약간 피상적으로 보이더라도 세련미나 웅장함에 치중한 것이다.

앞의 작품 〈봄〉과 달리 이 작품은 왼쪽에서부터 이야기가 시작된다. 서풍의 신 제피로스와 미풍의 여신 아우라가 하늘을 날며 입에서 바람과 꽃을 불어내자 중앙에서 비너스가 태어난다. 그녀의 얼굴이 지나치게 작지만 이상적인 완벽한 몸매를 나타내는 것이 틀림없다. 가벼운 명암 효과가 이를 더욱 강조한다. 그러나 그녀의 우수어린 시선과 표정은 세상 모든 것이 헛된 것임을 말하기도 한다. 언젠가 시들고 말 자신의 아름다운 얼굴과 몸매처럼.

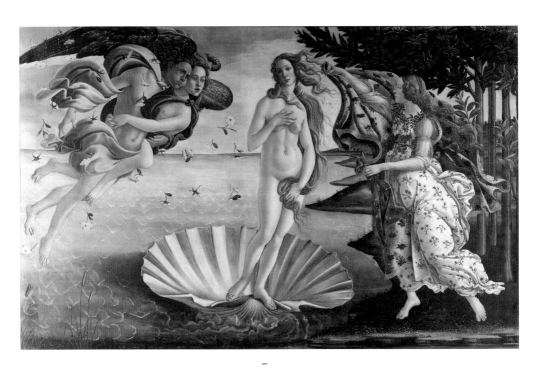

보티첼리, 비너스의 탄생
1485년경, 목판에 템페라, 173×279cm, 피렌체 우피치 미술관

바람에 흩날리는 섬세하고 순결한 금발 역시 15세기 피렌체의 이상적인 미를 나타낸다. 실제 모델은 당시 피렌체 최고의 미인으로 불리던 시모니아 베스푸치. 그녀는 유부녀이면서 로렌초 일 마니피코의 정부이기도 했다. 미모뿐 아니라 매너도 훌륭해서 보티첼리마저 그녀에게 반했다고 한다. 그래서 그녀가 죽은 뒤에도 이렇게 모델로 삼을 정도였다.

그림을 보면 비너스는 거대한 조개 속에 들어가 있다. 이 조개는 인문주의 미술에서 선호한 모티프였다. 피에로 델라 프란체스카의 경우에도 〈몬테펠트로 제단화〉에서 뒤집힌 조개 모양으로 벽감을 만들었던 것이다. 오른쪽에는 요정이 꽃무늬가 수놓인 망토를 들어서 비너스의 몸을 가리려고 한다.

배경의 바닷가는 원근법이 무시되고 개성이 없이 밋밋하게 그려졌다. 레오나르도가 지적했듯이 보티첼리는 언제나 배경에 무심한 편이었다. 바닷가가 되었든 숲이 되었든 마찬가지였다. 그는 그림의 배경이 되는 풍경은 아주 간략하게 거의 무시해 버리고, 인물의 묘사에 많은 신경을 썼다.

티치아노의 작품 〈플로라 1515년, 캔버스에 유채, 79.7×63.5cm, 피렌체 우피치 미술관〉는 여성스럽고 관능적인 모습의 여자를 그리고 있다. 검은 배경에 단순한 구도의 이 작품에서 흰색과 붉은색의 옷을 느슨하게 걸친 모델은 풍요의 여신으로 나타난다. 작품 제목인 플로라는 원래 신화 속 꽃의 여신. 모델은 이 그림에 제목을 붙인 조판업자 피터 드 요드의 약혼녀

인 것으로 여겨진다.

그녀는 한 손에 꽃을 가득 들고 있는데 그 사이로 작은 반지가 보인다. 부부간의 사랑을 상징하는 약혼반지다. 이 반지는 티치아노의 다른 작품 〈우르비노의 비너스〉에서도 보인다. 반대편 손은 검지와 중지가 벌어진 특이한 모습으로 그려졌는데 이것은 그녀가 육체의 순결을 잃게 되리라는 것을 암시한다.

자연스럽고 우아하며 관능적인 티치아노의 작품 속 여자의 살색에 대해서는 미술사학자 루도비코 돌체는 이렇게 찬양했다.

"그의 모든 인물은 살아 움직이고, 살은 떨린다. 티치아노는 그의 작품에서 공허한 열망이 아니라 색채의 적절한 특징을, 부자연스러운 장식이 아니라 대가의 견고함을, 자연의 거침이 아니라 부드러움을 보여주었다. 그의 작품에서는 언제나 빛과 색채의 대립과 조화를 보게 된다."

티치아노의 다른 작품 〈우르비노의 비너스 1538년, 캔버스에 유채, 165×119cm, 피렌체 우피치 미술관〉는 베니스 화파의 이 거장이 그린 여성 누드화 중에 가장 아름답다. 티치아노는 유럽의 모든 군주들이 앞다투어 그림을 주문했던 최고의 화가다. 그가 붓을 떨어뜨리자 당시 전 유럽의 최고 권력자였던 스페인 황제 카를 5세가 친히 몸을 구부려 주워서 건네주었다는 일화도 전해질 정도다.

이전의 화가들이 이상화된 장소에 몽상적인 누드를 그린 반면, 그는 일상

적인 공간에서 현실에 존재하는 것으로 보이는 누드를 그렸다. 그림 속 여자는 관능의 화신처럼 관객을 유혹한다. 침대 쿠션에 팔을 기대고 길게 누운 포즈는 이미 이전부터 많이 그려진 것이지만, 모델은 요염한 눈길로 정면을 응시한다. 그녀의 손이 은밀한 부위를 살짝 가린 것도 시선을 자연스럽게 유도한다. 감추면서 드러내는 기법이다.

그녀는 다른 손에 장미 꽃다발을 들고 있다. 창가의 은매화 화분과 함께 굳은 사랑을 상징한다. 발치에 평화롭게 엎드려 자고 있는 강아지는 충실한 사랑을 뜻한다. 뒤편에서 여주인의 옷을 궤에서 꺼내고 있는 하녀들은 그림 속 공간에 일상적인 분위기를 더한다. 그들은 이 공간에 약간의 긴장감도 주게 된다.

후에 프랑스의 인상주의 화가 마네는 이 그림에 직접적인 영향을 받아서 〈올랭피아〉를 비슷한 구도로 그렸다. 모델은 창백한 피부의 마르고 못 생긴 여자이고, 배경이 되는 공간은 창녀의 방이며, 발치에는 성난 검은 고양이가 꼬리를 바짝 쳐들고 있는 흉측한 모습으로 바뀌었지만 말이다.

야코포 폰토르모의 〈십자가에서 내려지는 그리스도 1525~1528년, 피렌체 산타 펠리치타 교회, 카포니 예배당〉는 르네상스 이후 16세기에 본격적으로 전개될 매너리즘 회화의 시작을 알리는 기념비적인 작품이다. 폰토르모가 그리는 세계는 불안하다. 실제로 그 자신의 성향이 그러했다. 그리고 긴장감이 넘치며 극적이다.

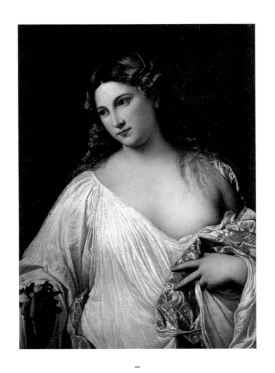

티치아노, 플로라
1515년, 캔버스에 유채, 79.7×63.5cm, 피렌체 우피치 미술관

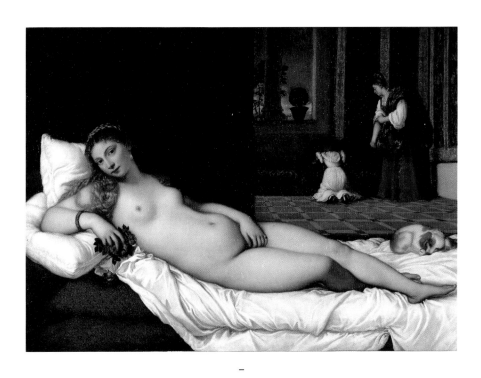

–

티치아노, 우르비노의 비너스
1538년, 캔버스에 유채, 165×119cm, 피렌체 우피치 미술관

–

야코포 폰토르모, 십자가에서 내려지는 그리스도
1525~1528년, 피렌체 산타 펠리치타 교회, 카포니 예배당

폰토르모는 병적으로 보일 정도의 환상적이고 특이한 색채를 썼다. 여기서는 무덤이나 장례 행렬로 옮겨지는 그리스도와 주변 인물들을 혼란스런 구도에 담아내고 있다. 이전의 르네상스에서 보아 왔던 원근법이나 규칙, 대칭의 안정적인 구도는 사라졌다. 인물들은 그 사이에 빈틈도 없이 빽빽하게 배치된다. 이들에게서는 조화나 질서를 찾아볼 수 없을 정도로 그림 속 장면은 혼란스럽기만 하다. 르네상스의 이상이 점점 쇠퇴하는 것이다.

브론치노의 〈톨레도의 엘레오노라와 그녀의 아들 1545년경, 패널에 유채, 96×115cm, 피렌체 우피치 미술관〉은 정밀하고 차가운 분위기가 인상적인 작품이다. 코시모 1세^{피렌체의 국부 코시모 데 메디치의 손자}의 부인 엘레오노라 다 톨레도와 어린 아들은 푸른 배경 앞에서 다소 인형처럼 보인다. 그들은 자신의 감정이나 생각을 굳이 드러내지 않고 화가 역시 그것에 관심이 없다. 폰토르모의 수제자인 브론치노는 현대의 초상사진을 연상케 하는 객관성과 냉정함으로 이들을 그렸다. 중성적인 톤의 배경조차 현대 초상사진 스튜디오에서 자주 보게 되는 장치다. 그는 이런 분위기의 초상화들로 유명하다.

브론치노는 코시모 1세와 엘레오노라의 결혼 후 메디치 가문이 사랑하는 화가가 되어 이 가족의 초상화를 많이 그렸다. 그중에서 이 작품은 단연 걸작으로 꼽힌다. 극도의 섬세함으로 그려진 드레스는 모델인 엘레오노라가 가장 사랑한 드레스로 그녀가 그림 속 아들과 함께 병으로 죽었을 때

—

브론치노, 톨레도의 엘레오노라와 그녀의 아들
1545년경, 패널에 유채, 96×115cm, 피렌체 우피치 미술관

—

브론치노, 루크레치아 판치아티키
1541년, 목판에 유채, 102×85cm, 피렌체 우피치 미술관

관 속에 같이 묻혔다.

그의 다른 초상화로는 〈루크레치아 판치아티키 1541년, 목판에 유채, 102 ×85cm, 피렌체 우피치 미술관〉가 있다. 이 작품 역시 브론치노가 섬세함과 우아함을 최고조로 발휘한 것이다. 검은 배경에 불타는 듯한 붉은색 드레스와 목걸이를 정교하게 묘사했다.

작품의 모델은 코시모 데 메디치 1세이자 프랑스 대사였던 바르톨로메오 판치아티키의 부인 루크레치아다. 그녀는 남편이 출세가도를 달릴 때뿐 아니라 불행한 시기에도 늘 함께했다. 그녀의 목에 늘어진 금목걸이에 적힌 '영원히 지속되는 사랑Amour dure sans fin'이라는 글귀는 그런 이유로 그려졌다.

야코포 틴토레토의 〈레다와 백조 1560년, 캔버스에 유채, 162×218cm, 피렌체 우피치 미술관〉는 신화 이야기를 다루고 있다. 제우스가 틴다레오스의 아내 레다를 유혹하기 위해 백조로 변신해서 사랑을 나누는 장면이다. 틴토레토의 작품들은 비스듬한 사선 구도나 극적인 시점, 어둡고 그로테스크한 색상 등이 큰 특징이다.

그림을 보면 비스듬하게 누운 레다는 유혹을 당하기보다는 오히려 적극적으로 유혹하는 것처럼 보인다. 그녀는 몸에 진주목걸이와 금팔찌만을 걸친 누드로 화면을 압도한다. 얼굴은 옆의 커튼처럼 붉게 물들었고, 눈도 꿈을 꾸듯이 게슴츠레하게 풀어져 있다.

견고한 형체로 그려진 시녀와 달리 그녀의 몸은 흐릿한 윤곽선으로 부드럽게 처리되었다. 그들을 같이 감싸는 빛이 둘 사이의 공모관계를 나타내는 것 같다. 그러나 기꺼이 불륜을 감행하는 인간들과 달리 발치의 개는 이 불순한 방문자인 백조를 향해 짖으며 달려들고 있다. 왼쪽 구석에서는 고양이가 우리 속의 거위를 의심스럽게 쳐다본다.

카라바조의 〈바쿠스 1596~1597년, 캔버스에 유채, 95×85cm, 피렌체 우피치 미술관〉는 그가 바쿠스 그림으로는 두 번째로 제작한 것이다. 술의 신 바쿠스는 이전의 병든 바쿠스가 아니라 건강한 소년의 모습으로 나타난다. 붉은 혈색이 도는 통통한 얼굴에 진중한 눈빛을 하고 있다. 그를 비추는 빛은 후일의 작품과는 달리 명암의 대조가 강하지 않다.

바쿠스는 신화에서처럼 포도나뭇잎으로 만든 관을 쓰고 포도주 잔을 들고 있다. 그 앞에 포도주를 담은 술병과 과일 바구니가 놓였다. 과일들이 사실적으로 정교하게 그려졌는데 과일 바구니는 그의 다른 작품들에서도 자주 등장하는 소재다.

그림은 전기 작가 발리오네의 말처럼 다소 냉담한 분위기를 가지고 있지만 우의적인 의미도 있다. 모델이 든 잔의 포도주는 예수의 피를 상징하기도 하기 때문이다. 그래서 포도주 잔을 내미는 것이 예수의 희생으로 해석되기도 하는 것이다.

카라바조는 사후에 오랫동안 잊혀졌다가 미술사가 로베르토 롱기에 의해

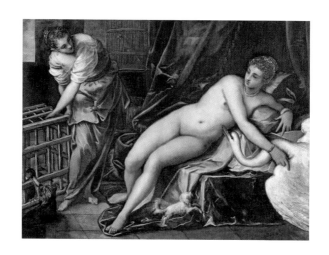

—

틴토레토, 레다와 백조
1560년, 캔버스에 유채, 162×218cm, 피렌체 우피치 미술관

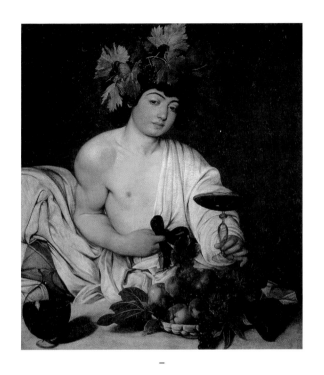

—

카라바조, 바쿠스
1596~1597년, 캔버스에 유채, 95×85cm, 피렌체 우피치 미술관

재평가되면서 화려하게 세상으로 복귀했다. 이 그림은 롱기가 우피치 미술관 창고에서 발견한 것이다. 당시 그림이 복원되자 술병에 흰옷을 입은 남자의 머리가 보여서 이를 두고 화가 자신의 모습이 아닌가 하는 등 여러 해석이 나오기도 했다.

아르테미시아 젠틸레스키의 〈유디트와 홀로페르네스 1620년, 캔버스에 유채, 199×162.5cm, 피렌체 우피치 미술관〉는 같은 주제를 다룬 수많은 작품들 중에서도 특히 유명하다. 유디트의 과감하고 폭력적인 제스처가 개성만점이라 베스트 3에 들어간다고 할 수 있다. 이는 다른 유디트 그림들의 화가가 거의 다 남성인 반면, 그녀는 희귀한 여성화가인 점. 그리고 그녀가 자신의 스승으로부터 강간을 당한 정신적 충격에서 벗어나고자 했던 것에서 큰 원인을 찾을 수 있다.

이 그림에서 보듯 젠틸레스키는 강한 명암으로 극적인 장면을 만들어 내는 카라바조의 영향을 많이 받았다. 그녀에게 그림을 가르쳐 준 아버지가 카라바조의 제자였으니 당연한 일이다. 그들의 작품은 극적인 주제의 사실주의 회화가 그 특징이고, 카라바조의 영향으로 많은 유디트 그림을 그렸다. 그러나 카라바조가 그린 같은 주제의 그림에서 유디트는 내키지 않는 동작으로 겨우 적장의 목을 베는 가냘프고 어린 처녀로 등장하는 반면, 이 그림에서는 강하고 잔인한 중년여인으로 나타난다.

유디트 옆의 하녀도 재미있는 비교가 된다. 카라바조가 하녀를 심술궂고

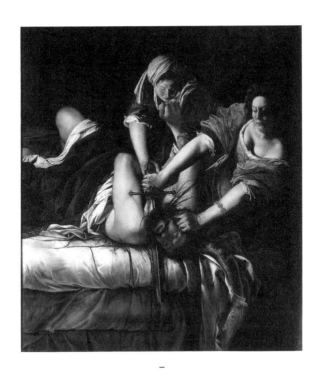

젠틸스키, 유디트와 홀로페르네스
1620년, 캔버스에 유채, 199×162.5cm, 피렌체 우피치 미술관

사악한 표정의 노파로 그린 반면, 젠틸레스키는 여주인의 살인에도 순종하며 목을 누르는 젊은 여자로 그렸다. 젠틸레스키는 그녀에게 또 다른 자아를 투영하고 있는 것인지 모른다.

젠틸레스키는 조국을 침범한 적장의 목을 베는 유디트와 하녀를 자신과

동일시하는 것일까? 상상 속에서나마 처절한 복수를 하면서 자신의 성적인 트라우마를 극복하려는 것으로 보인다. 그러나 전통적으로는 유디트를 애국적인 열정에 불타는 여자로 보는 낭만주의 시각이 강했기에 이 작품은 당대에는 많은 비판을 받았다가 근래에 들어서야 제대로 대접을 받게 되었다.

우피치의 마지막 작품으로 이 미술관에서 흔치 않은 외국 화가인 프랑스 화가 샤르댕의 작품을 본다. 그의 〈라켓을 든 소녀 1740년, 캔버스에 유채, 82×66cm, 피렌체 우피치 미술관〉는 섬세함이 일품이다. 그림 속 빛은 베르메르의 작품 속의 부드러운 빛을 보는 것 같다.

그는 초기에 정물화를 많이 제작했으나 나중에는 일상적인 장면을 주로 그렸다. 정물화나 인물화에서도 언제나 섬세한 빛과 조밀한 색채, 그러면서도 견고한 형태를 만드는 힘찬 붓놀림이 그의 작품의 특징이다. 당대의 로코코 화풍이 귀족 취향인 반면, 그는 중산층 가정에서의 서정적인 장면에 치중했다. 모델의 치마 리본에 달린 작은 가위 같은 사소한 사물도 세밀하게 처리하며 놀라운 감성을 보여준다.

이제 피렌체를 떠나 북쪽으로 가려고 한다. 〈최후의 만찬〉이 있는 밀라노와 이탈리아 르네상스의 다른 중심이며 현대미술의 도시 베네치아가 기다린다. 지난번 밀라노 방문 때 미술관 수리로 보지 못했던 〈최후의 만찬〉을 이번에는 꼭 보려고 오래 기다렸다. 베네치아에서는 유명한 베니스 비엔날레와 베니스 영화제도 열리니 여행 일정이 참 좋다.

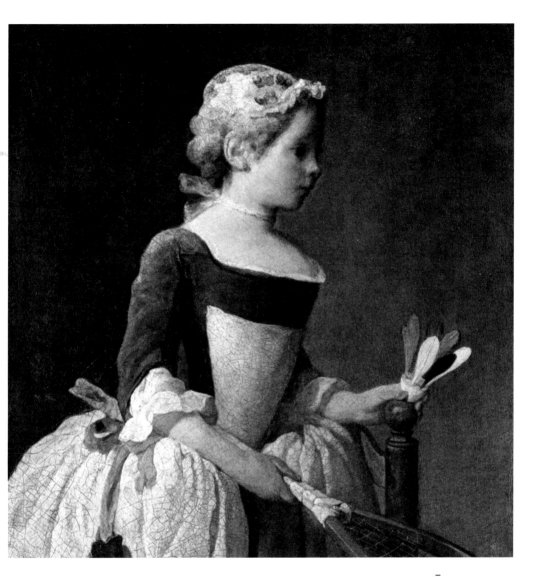

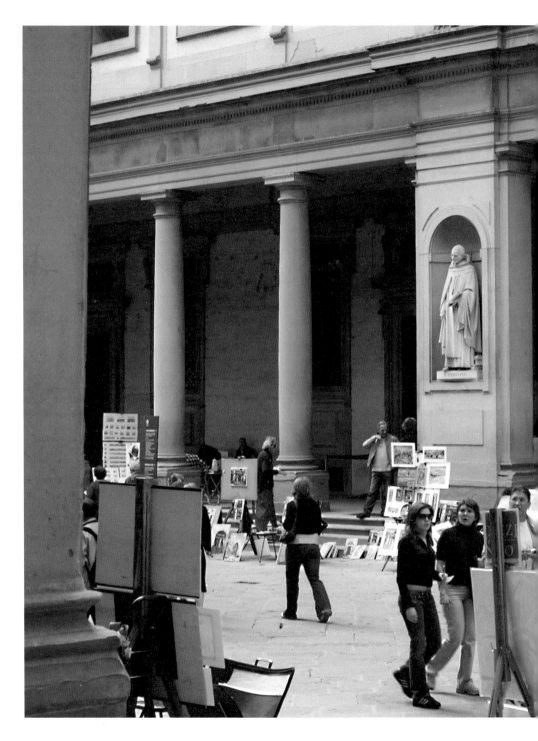

PART 4

/

밀라노

과거와 현재, 고색과 첨단의 도시에서
〈최후의 만찬〉, 〈론다니니 피에타〉를 만나다.

예술을 사랑하는 사람들에게 밀라노는 어떻게 기억되는가. 밀라노는 레오나르도가 남긴 인류 최고의 걸작 중 하나인 〈최후의 만찬〉과 전 세계 음악가들의 꿈의 무대인 오페라 극장 라 스칼라의 도시. 미켈란젤로의 숭고하기 그지없는 〈론다니니 피에타〉. 만테냐의 충격적인 시각효과의 〈죽은 그리스도〉도 빼놓을 수 없다. 라파엘로의 〈마리아의 결혼식〉, 틴토레토의 〈성 마르코 유해의 발견〉은 의외의 수확이다.

일반적인 여행자에게도 밀라노는 거대하면서 섬세하기까지 한 대성당과 세계에서 가장 휘황찬란한 쇼핑거리 중 하나인 비토리오 엠마누엘레 2세 갤러리 앞에서 마음을 송두리째 뺏기게 된다.

밀라노를 감싸는 분위기는 과거와 현재, 고색과 첨단의 절묘한 조화다. 이런 도시가 비단 이곳뿐만 아니지만 밀라노는 이탈리아, 아니 유럽 전체에서도 손꼽을 정도다. 아주 세련된 솜씨로 이걸 잘 버무려서 보여준다. 자칫 조화를 이루지 못하면 꼴불견이 되기 쉬운 각 부분이 서로 녹아들어서 새롭고 독자적인 분위기를 만들어낸다. 그리고 보면 도시 계획이란 것이 얼마나 중요한지 밀라노를 통해 알게 된다.

밀라노의 관문인 기차역을 나서는 순간부터 이런 인상을 받게 된다. 바로크적인 웅장함을 뽐내는 밀라노역과 바로 앞에 펼쳐지는 현대적인 빌딩들

은 마치 형제처럼 잘 어울린다. 이런 특색은 사람들 옷차림에서도 잘 나타나서 비록 그가 집에서 입고 나온 것 같은 허름한 트레이닝복 차림이어도 이 도시의 거리에서는 꽤 패셔너블하게 보일 정도다.

예전부터 여러 강력한 도시국가로 이루어진 이탈리아에서도 밀라노는 인상적인 모습을 보여줬다. 북부에서 강력한 세력을 유지하며 남쪽의 로마와 피렌체까지 견제해왔던 것. 외국의 군대를 끌어들여 이웃 도시들을 침략하게 한 것까지 보면 이 도시의 야망도 짐작할 수 있다.

현재도 밀라노는 이탈리아에서 가장 부유한 지역인 롬바르디아주의 주도로 특히 패션의 도시로 유명하다. 이탈리아 패션, 나아가 세계 패션의 중심지라면 으레 떠오르는 도시가 바로 이곳이다. 그래서 밀라노는 이탈리아의 다소 낡은 도시들보다 현대적이고 세련되어 보인다.

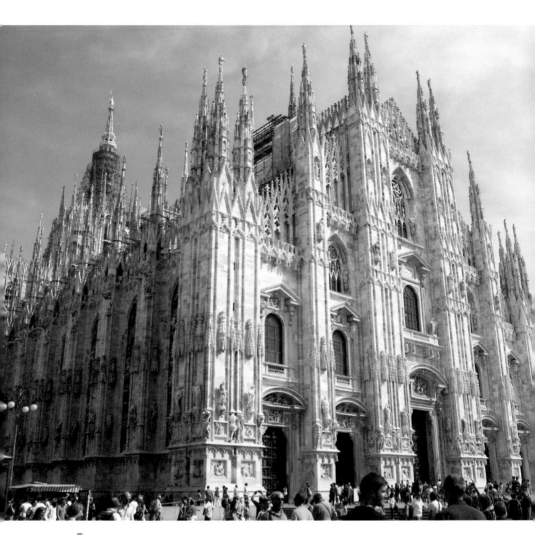

밀라노 대성당 전경.

밀라노 대성당

먼저 가볼 곳은 이 도시의 상징으로도 불리는 밀라노 대성당. 수없이 많은 유럽의 성당들에 질렸더라도 꼭 한번 가볼 만한 곳이다. 세계에서 네 번째로 큰 성당이라는 놀라운 크기에도 불구하고 그 섬세함에 감탄하게 된다. 커다란 모래성을 쌓은 형상의 성당은 햇빛이 좋은 날에는 사막의 신기루처럼 보인다. 하얀 성이 하늘과 땅 사이에 떠 있는 듯하다. 마치 환영처럼 보이는 형체가 오랜 시간이 지나도 허물어지거나 사라지지 않은 것이 신기하다고 할까.

밀라노 대성당은 독일 쾰른의 성당을 닮은 중세 고딕 양식의 대표적인 건축물이다. 14세기에 시작해 무려 500년의 시간을 들여 지었다. 그렇게 오랜 세월 올린 탑의 개수만도 135개. 그 꼭대기에는 모두 성인의 조각상이 올라갔고, 가장 높은 첨탑에는 황금빛의 찬란한 마리아상이 있다.

내부는 역시 고딕 건물의 특징인 높은 천장을 어마어마한 크기의 기둥들이 받치고 있다. 벽을 장식한 스테인드글라스 작품들이 화려하다. 특히 옥상으로 올라가면 아래에서 본 탑들을 바로 옆에 두고 걸을 수 있는 최고의 전망대가 있다. 밀라노를 배경으로 하는 영화에서 자주 등장하는 장소로도 유명하다.

비토리오 엠마누엘레 2세 갤러리

밀라노 대성당 바로 옆으로 커다란 쇼핑 거리가 나온다. 라 스칼라 극장과 대성당 중간에 있는 천장 덮인 기다란 길이 다. 19세기 중반에 건축가 주세페 멘고니가 설계한 것으로 당시의 유행대로 만든 아케이드 건물. 유리와 철골을 사용해서 태양빛을 받아들여 내부를 밝게 한 것이다.

파리나 브뤼셀을 비롯한 여러 유럽의 도시에서도 갤러리라는 이름의 이런 시설을 흔히 볼 수 있지만 이곳은 특히 화려하고 웅장한 것이 특징이다. 거대한 둥근 유리 돔뿐 아니라 바닥 여기저기의 모자이크도 인상적이다.

안에는 초고가 브랜드의 가게들이 즐비하다. 나같이 가난한 여행자는 물론이고 역시 구매능력이 전혀 없어 보이는 어린 소녀들이나 캐주얼한 차림의 사람들도 끊임없이 그 앞을 지나간다. 비록 상점 안으로 들어갈 일은 없지만 보는 것만으로도 소유한 듯한 기분을 느끼게 하는 것. 이 거리가 보통 사람들에게 베푸는 미덕이다.

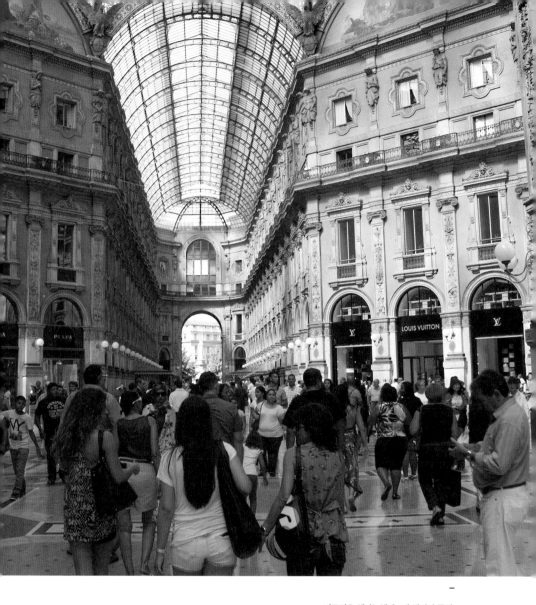

비토리오 엠마뉴엘레 2세 갤러리 풍경.

브레라 미술관

브라레 미술관은 이탈리아에서 회화컬렉션으로는 바티칸 미술관, 우피치 미술관과 더불어 최고 수준을 자랑하는 곳이다. 19세기 초에 당시 이탈리아를 지배한 나폴레옹이 여기에 미술품을 전시하도록 해서 만들어졌다. 현재는 15세기에서 19세기까지의 이탈리아 르네상스와 바로크, 베네치아 화파와 롬바르디아 화파의 그림이 중심이 된다.

처음으로 보게 될 것 라파엘로의 〈마리아의 결혼식 1504년. 패널에 유채, 74×121cm, 밀라노 브레라 미술관〉은 신전 앞 장쾌한 광장에서 마리아와 요셉이 결혼식을 올리는 장면을 그리고 있다. 그림은 신전 지붕인 쿠폴라의 선에 맞추어 캔버스 윗부분이 둥글게 잘린 형태다. 그림의 전체적인 분위기는 라파엘로의 여느 작품들처럼 서정적인 우울함이 어린 우아함이다. 라파엘로는 우르비노의 궁정화가였던 아버지 조반니 산티의 손에 이끌려 어렸을 때부터 궁정의 정신을 배워 이런 우아함이 자연스럽게 배어나왔다. 작품뿐 아니라 성품이나 언행에서도 그 매력을 언제나 유지했다. 신부인 마리아를 비롯해 여자들의 얼굴은 한결같이 평화롭고, 신랑인 요셉과 사제만이 다소 심각한 표정이지만 역시 비슷한 표정이다. 요셉의 오

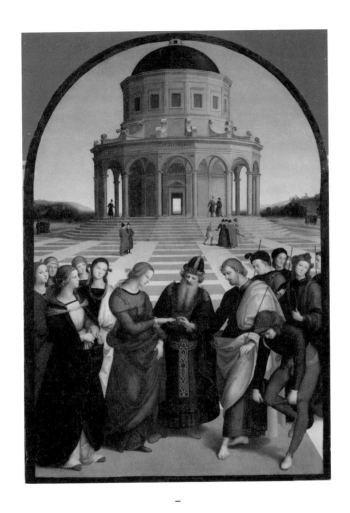

라파엘로, 마리아의 결혼식
1504년, 패널에 유채, 74×121cm, 밀라노 브레라 미술관

른쪽에서 마리아에 구혼했다가 실패한 남자가 나뭇가지를 무릎에 대고 부러뜨리고 있다. 그러나 그 역시 다른 인물들과 마찬가지로 얼굴에서 특별한 감정을 나타내지 않는다. 이 작품은 그가 스승이자 당대 최고의 화가인 페루지노에게 경의를 표하기 위해 제작한 것이지만, 이미 노쇠한 스승의 실력을 뛰어넘은 것을 증명한다.

피에로 델라 프란체스카의 〈몬테펠트로 제단화 1474년, 나무에 템페라, 248×150cm, 밀라노 브레라 미술관〉에서는 엄밀한 원근법의 공간을 감상할 수 있다. 원근법으로 정확하게 재현된 건물 내부에 성모가 아기 예수를 무릎 위에 눕혀 놓고, 그 앞에는 우르비노의 공작 몬테펠트로가 갑옷을 입은 채 무릎을 꿇고 앉았다. 뒤에 보이는 건물 천장의 거대한 조개와 큰 진주 모양의 조각은 성모와 아기 예수를 상징한다.

그 주위는 성녀와 성자, 세례 요한, 수도사 들이 둘러싸고 있다. 그림 속 건물과 이 인물들의 크기는 비례에 맞게 정확하게 측정되어 그려졌다. 원래 이 작품은 공작의 무덤을 장식하기 위해 제작되었다. 화가 프란체스카는 앞에서 본 바와 같이 미술과 기하학, 원근법의 정확한 적용과 서정적인 완벽한 균형을 만들어낸다.

〈알렉산드리아에서 설교하는 성 마르코 1506년, 캔버스에 유채, 347×770cm, 밀라노 브레라 미술관〉는 유명한 화가 가족인 벨리니 형제의 작품이다. 젠틸

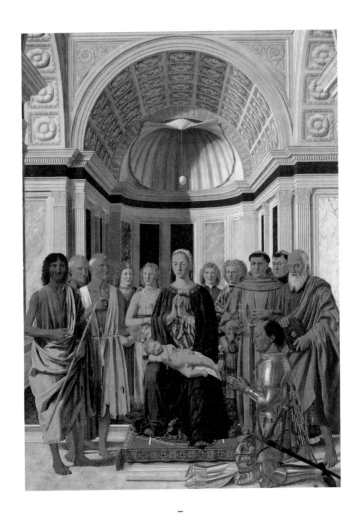

프란체스카, 몬테펠트로 제단화
1474년, 나무에 템페라, 248×150cm, 밀라노 브레라 미술관

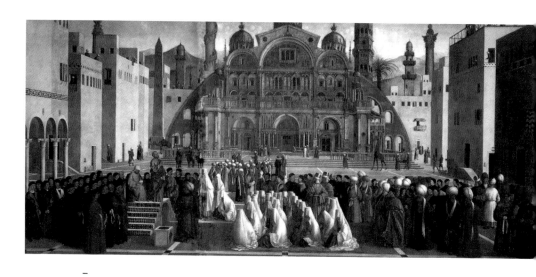

벨리니 형제, 알렉산드리아에서 설교하는 성 마르코
1506년, 캔버스에 유채, 347×770cm, 밀라노 브레라 미술관

레 벨리니가 시작하고 동생인 조반니가 이를 완성한 것이다. 작품은 베네
치아의 산 마르코 스쿠올레^{학교라는 뜻의 종교 공동체} 건물을 장식하기 위해 그린
것으로 서사적인 이야기를 담은 회화의 커다란 발전을 보여준다. 이런 종
류의 작품으로는 크기가 27제곱미터를 넘어 가장 거대할 뿐 아니라 도상

학적 모티프가 매우 풍부하다.

그림 왼쪽 아래에는 작은 다리 모양의 연단에 올라 설교를 하는 베네치아의 수호성인 성 마르코가 보인다. 그 바로 앞에는 흰 베일을 쓴 아랍의 여인들이 모여 앉았다. 그 뒤로 역시 커다란 흰 터번을 쓴 이슬람의 남성들이 서 있다. 젠틸레 벨리니가 오스만 제국의 콘스탄티노플을 방문해서 보았던 터키의 위엄 있는 고관들의 모습이다. 이들의 화려한 복장은 성인의 뒤에 서 있는 산 마르코 스쿠올라 회원들의 간소한 복장과 대조를 이룬다. 벨리니는 지중해에서 베네치아의 라이벌이었던 오스만 제국의 강력한 힘을 인정하고 있는 것이다.

작품은 전체적으로 연극의 무대를 보는 것 같다. 원근법이 의도적으로 무시된 평평한 공간은 베네치아의 중심에 있는 산 마르코 광장을 연상시키지만 실제로는 거대한 이슬람 사원이 그려졌다. 그 앞에는 역시 터번을 쓴 사람들, 거기에다 낙타와 기린까지 보인다. 베네치아가 아니라 동방의 콘스탄티노플을 그린 것이다.

안드레아 만테냐의 〈죽은 그리스도 1480년, 캔버스에 템페라, 68×81cm, 밀라노 브레라 미술관〉는 과장된 원근법과 극적으로 세밀한 묘사가 인상적인 작품이다. 그는 누운 인물을 과감하게 아래에서 올려다보는 시점으로 그리며, 인체를 급격하게 단축시켜 표현함으로써 강력한 감정적 공감을 불러일으킨다. 이는 주름이 져서 흘러내리는 수의와 대리석의 표면을 연상

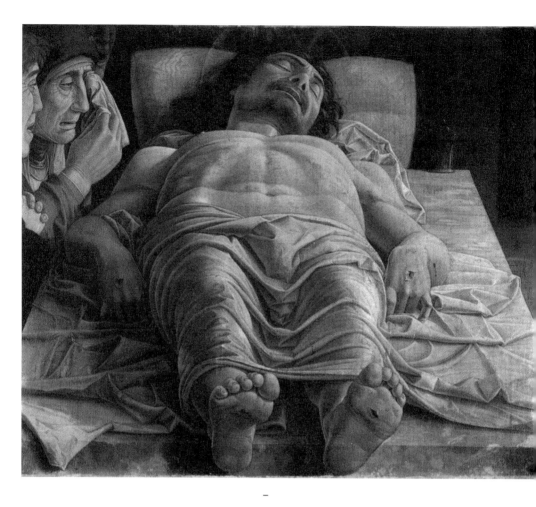

—

만테냐, 죽은 그리스도
1480년, 캔버스에 템페라, 68×81cm, 밀라노 브레라 미술관

케 하는 시체의 어둡고 무미건조한 색조와 어우러져 놀라운 효과를 만들어낸다.

피 묻은 옷을 걸치고 이미 피부가 거무스레하게 변한 예수는 핏빛의 대리석판 위에 누웠다. 그의 피가 돌에 스며든 것처럼 보인다. 왼쪽 상단에는 얼굴이 일그러진 채 하염없이 눈물을 흘리는 노파들이 있다. 그들 역시 죽은 그리스도처럼 어두운 얼굴색으로 그려졌다.

이 작품은 만테냐가 말년에 롬바르디아 지방의 중심지 만토바의 산 탄드레아 성당에 있는 자신의 무덤을 장식하기 위해 그린 것으로 보인다. 그는 15세기 중반에 만토바의 궁정화가로 임명되어 이 도시에 화려한 르네상스 문화를 꽃피우는 데 커다란 역할을 했다. 이때 만토바의 지배자였던 곤차가 가문이 당시 유럽에서도 손꼽히는 호화스러운 궁전을 만들었고, 만테냐는 이 궁전에 있는 〈결혼의 방〉에서 이들의 모습을 상세하게 묘사하기도 했다.

틴토레토의 〈성 마르코 유해의 발견 1566년, 캔버스에 유채, 405×405cm, 밀라노 브레라 미술관〉은 화가가 전성기 시절에 그린 작품 중 하나다. 이름이 비슷해서 헷갈리기 쉬운 티치아노와 더불어 베네치아 화파의 거장인 틴토레토는 역동적인 구도와 인물들의 격정적인 동작, 다소 어두운 분위기 등으로 구별이 된다. 화려한 색채가 특징인 베네치아 화가지만 틴토레토의 색채는 무거운 느낌을 준다.

그림 속 장면은 무대장면처럼 꾸며졌다. 실제로 틴토레토는 이 작품을 그리기 위해 나무와 천, 밀납 등으로 작은 세트를 만들어서 조명 효과를 연구했다. 배경은 그가 즐겨 사용하는 비스듬한 사선 구도로 원근법에 충실하게 건물 내부를 그렸다. 공간감이 강한 무대 끝에서는 두 사람이 지하에서 무언가를 끌어내고 있다.

전경에 왼쪽에 하얗게 빛나는 성인 마르코의 유해가 누워 있다. 마르코는 베네치아의 수호성인이다. 마르코 오른쪽에서 무릎을 꿇고 있는 인물은 이 그림의 주문자인 의사 토마소 랑고네다. 그는 역동적인 제스처를 취하는 다른 인물들과 달리 차분하게 팔을 내리고 진정을 시키는 포즈를 하고 있다.

왼쪽 끝에 서 있는 인물은 머리에 후광을 두르고 있어 다른 성인으로 보인다. 그는 오른쪽 건물 발코니에서 시체가 내려지는 쪽으로 팔을 뻗었는데 마치 인부들에게 조심하라고 주의를 주거나 신비한 힘으로 유해를 내리는 듯하다. 바로 아래쪽에는 이 장면들을 보고 몹시 놀란 사람들이 보인다.

비교적 현대의 작품으로는 프란체스코 아이예즈의 〈입맞춤 1859년, 캔버스에 유채, 112×175cm, 밀라노 브레라 미술관〉이 있다. 어두운 밤, 낡은 건물을 배경으로 남녀가 키스를 하는 이 작품은 낭만적인 분위기가 물씬 풍긴다. 남자는 옷차림으로 보아서는 떠돌아다니는 음유시인처럼 보이고, 여자는 눈부신 드레스를 입고 있어 양가집 처녀 같다.

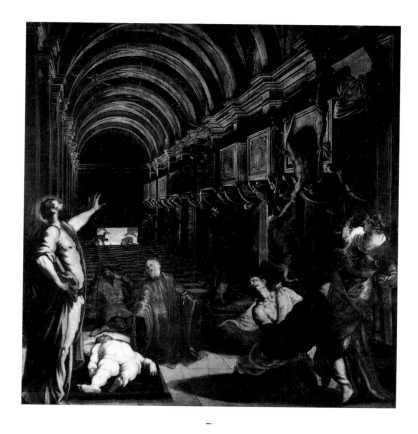

틴토레토, 성 마르코 유해의 발견
1566년, 캔버스에 유채, 405×405cm, 밀라노 브레라 미술관

사뭇 달콤한 분위기로만 보이는 이 작품에는 정치적인 은유도 숨어 있다. 힌트는 옷의 색깔들. 국기의 색깔을 본 따서 여자는 프랑스를, 남자는 이탈리아를 나타낸다. 낭만적이지만 무언가 불안한 분위기의 두 남녀처럼 당시 동맹 관계에 있었던 이탈리아와 프랑스의 불안한 동거 관계를 표현한 것이다.

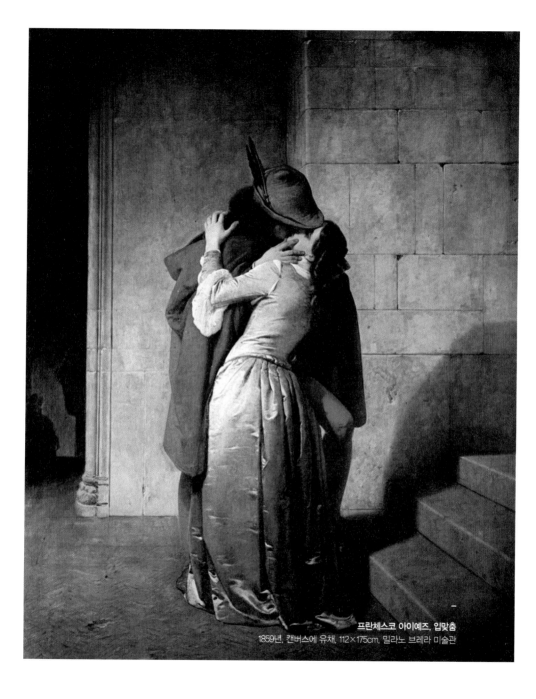

프란체스코 아이예즈, 입맞춤
1859년, 캔버스에 유채, 112×175cm, 밀라노 브레라 미술관

카스텔로 스포르체스코 미술관

카스텔로 스포르체스코 미술관은 무엇보다 미켈란젤로를 만나러 가는 미술관이다. 오로지 그것만 보러 가도 아깝지 않은 곳이다. 미술관은 커다란 성 안에 있다. 15세기 초 밀라노를 지배한 스포르차 대공의 성이다. 대공은 최고의 천재지만 관심분야가 지나치게 많고 불성실하다는 평을 듣던 레오나르도를 밀라노로 불러들였던 인물이다.

레오나르도는 이 성에서 주로 과학 기술자의 역할을 하는 편이었다. 연회를 흥겹게 하기 위해 기계장치를 이용하고 무대를 만들며 대공 가족의 의상디자이너까지 했다. 물론 그의 최고의 걸작 중 하나인 〈최후의 만찬〉도 그랬지만.

〈론다니니 피에타 1564년, 대리석, 195cm, 카스텔로 스포르체스코 미술관〉는 미술관 1층에 있으며 여기서 가장 중요한 작품이다. 방 하나에 오직 이 작품만을 특별히 전시한다. 그 방안에 또 둥근 칸막이를 만들었고 옆에는 경비원이 서서 작품과 관객에게 눈을 떼지 않는다.

널리 알려졌다시피 〈론다니니 피에타〉는 미켈란젤로 최후의 작품이다. 죽기 3일 전까지 이 거장이 돌을 깎아 내던 미완의 조각은 화가 반 고흐의 마지막 작품 〈밀밭을 나는 까마귀〉처럼 우리의 영혼을 울리는 커다란 감동

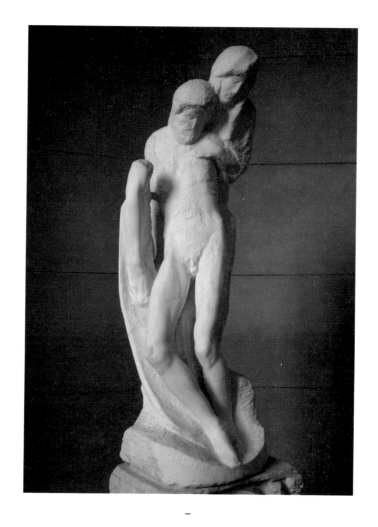

—

미켈란젤로, 론다니니 피에타

1564년, 대리석, 195cm, 카스텔로 스포르체스코 미술관

을 준다. 그의 마지막 숨결을 느낄 수 있기 때문이리라. 물론 어떤 이탈리아인들은 "미켈란젤로가 조각했으면 미완성 작품도 완성작이다."라고 하지만 말이다.

서양 예술사에서 종교적인 주제로 많이 다루어진 피에타는 대개 성모가 앉은 자세로 무릎 위에 죽은 예수를 올려놓고 안는 형상이다. 미켈란젤로의 대표작 중의 하나로 바티칸의 성 베드로 성당에 있는 피에타 역시 같은 포즈다. 그러나 여기서는 특이하게 성모와 예수 모두 서 있다.

성모는 뒤에서 예수를 안고 있어서 죽음을 거부하거나, 죽음에서 끌어올리려는 몸짓처럼 보인다. 말년으로 갈수록 종교에 심취했던 미켈란젤로의 성향을 생각하면 이는 자신의 죽음 뒤의 구원을 염원하는 몸짓으로도 보인다. 또한 당대의 일반적인 양식에서 벗어나려는 노대가의 치열한 실험정신도 보여준다.

작품은 예수의 다리만 제대로 형체를 갖추고 매끄럽게 다듬어져 있을 뿐, 다른 부분은 형태조차 불분명하다. 예수의 눈은 윤곽만 겨우 생기고 입이 있어야 할 곳이 아직 뭉툭하다. 죽음의 순간이 아닌 탄생의 순간처럼 보인다. 마리아의 얼굴 모양도 희미하기는 마찬가지인데 이것이 그녀의 슬픔을 더욱 강조한다.

우리의 눈길을 강하게 잡는 것은 바로 그 한없이 불완전한 모습이다. 그들 옆에는 만들다 만 팔까지 있다. 누구의 팔인지도 모르는 잘려진 팔을 두고 어색하다고 지적하는 사람도 있지만 막상 작품 앞에 서면 그 팔은 쓰러질

듯 휘청거리는 두 사람이 기대어 선 나무처럼, 혹은 예수를 하늘로 올려보내는 사다리처럼 자연스럽다.

뒤로 돌아가면 앞부분보다 더 미완성이다. 거칠게 튀어나온 돌덩이일 뿐이다. 그렇지만 앞부분보다 슬픔의 감정은 덜하지 않고 오히려 더 강조되는 듯하다. 이들은 선택받은 자 예수와 성모가 아닌 모든 어머니와 아들인 평범한 인간들의 모습이 된다. 그 모습으로 우리의 모든 슬픔을 지고 가려고 한다.

미완성의 작품이 완성작보다 더 '완성되고' 위대해진다. 그들은 우리 눈앞에서 스스로 형체를 만들어가는 놀라운 기적을 보여준다. 화가 마티스가 말년에 남 프랑스 방스의 로자리오 성당 벽에 지극히 단순한 둥근 선으로, 이목구비도 없이 그려 넣었던 신을 보는 것 같다.

—
산타 마리아 델레 그라치에 성당 입구.

산타 마리아 델레 그라치에 성당

밀라노에서 가장 유명한 작품이라면 아무래도 레오나르도 다 빈치의 〈최후의 만찬 1497년, 템페라 유화, 460×880cm, 밀라노 산타 마리아 델레 그라치에 성당〉이다. 이 도시는 당시 서른 살의 천재 레오나르도를 받아들이고 적극 후원하면서 찬란한 예술의 꽃을 피우게 했다. 그는 제 2의 고향이 된 여기서 약 25년을 살며 불멸의 작품을 남기고 그 유명한 천재적인 실험도 많이 할 수 있었다.

레오나르도는 밀라노에 오기 전 피렌체에서 활동했다. 메디치 가문과 다른 유력자들의 후원을 받았지만 그리 만족할 만한 평판을 얻지는 못했다. 무엇보다 그는 어떤 작품이든 제대로 완성하는 것이 드물었다. 기껏해야 절반 정도 하다가 그만두는 식이었다. 어떤 사람은 이걸 보고 그가 10년에 작품 하나 정도 만든다고 하기도 했을 정도다.

그런데 레오나르도의 이런 습관은 불가능을 향한 도전과 완벽주의의 성격 때문이었다. 모든 작품에서 그는 자신이 만족할 때까지 모든 것을 새롭게 준비하고 마음에 들 때까지 고쳤다. 그러다 더 이상 손을 쓸 수 없는 상태가 되면 미완성으로 남겨 버리는 식이었다.

피렌체 우피치 미술관의 〈동방 박사의 경배〉도 그가 이전에 존재하던 같

—

전시실 복도의 작품 복제 사진들.

은 테마의 그림들과는 다른 것을 그리려는 원대한 계획으로 스케치를 해 나갔다. 하지만 나중에는 감당할 수 없이 너무나 혼란스러운 세계가 펼쳐지자 포기해버린 것이다. 물론 그 미완성의 밑그림만으로도 충분히 충격적이지만.

이런 이유 때문이기도 하겠지만 그는 밀라노에 오기 전에 당시 밀라노를 지배하던 루도비코에게 보낸 편지에 자신을 예술가보다는 뜬금없이 공학자로 소개했다. 하지도 않은 일을 과대 포장하기도 했다. 인류 역사상 최고의 천재로 여겨지는 그에게는 공학도 관심 분야였고 밀라노에서는 특히 군사공학 분야의 일을 하고 싶었기 때문이다.

레오나르도는 원래 〈최후의 만찬〉 이전에 이 도시의 위대한 지도자를 기리는 거대한 청동상을 만드는 작업을 하고 있었다. 그러나 프랑스 샤를 8세의 이탈리아 침공으로 조각에 쓰일 청동들이 대포를 만드는 데 쓰여 버리자 대신 이 작업을 하게 된 것이었다.

작품이 있는 곳은 산타 마리아 델레 그라치에 성당. 레오나르도를 부른 밀라노의 지배자 루도비코는 이 성당에 많은 후원을 하면서 여기에 자신의 가문을 기리는 작업을 하기를 원했다. 〈최후의 만찬〉 그림 위쪽에 자신과 가문의 다른 이들을 나타내는 문장들이 그려진 이유다.

벽화는 당시 프레스코화로 그리는 것이 거의 대부분이었다. 젖은 회반죽을 초벌, 재벌 칠해서 이것이 마르기 전에 빠르게 밑그림을 옮기고 채색을

하는 방식이었다. 보통 습식 프레스코화로 불리는 것이었다. 그런데 레오나르도는 이전에 프레스코화를 그려본 적이 없었을 뿐 아니라, 시간을 두고 끊임없이 고쳐나가는 자신의 작업방식과 맞지도 않았다.

그래서 그가 생각한 것이 회반죽을 바르고 완전히 마른 후에 그림을 그리는 일종의 건식 프레스코화 기법이었다. 안료에 계란과 기름을 같이 섞어 템페라 유화로 그린 것이다. 그래서 그가 원하는 대로 물감을 여러 번 칠할 수 있었고, 그 결과 인물뿐 아니라 배경에도 놀라운 깊이를 불어 넣을 수 있었다. 비로소 그는 자신이 만족하는 작품을 만든 것이다.

그러나 여기에는 치명적인 약점이 있었으니 프레스코화와 달리 접착제를 섞지 않고 그리다 보니 몇 년도 안 지나서 물감이 떨어져 나가기 시작한 것이다. 벽화가 그려진 쪽에 부엌이 있어서 습기가 올라온 것도 큰 원인이 되었다. 기가 막힌 일이지만 나중에는 그림 위에 손을 갖다 대면 물감이 묻어 나올 정도까지였다.

그런데 이걸 방지한다고 어설프게 보존, 복원하면서 더욱 손상이 됐다. 그뿐 아니라 나폴레옹 군대가 침입했을 때는 병사들이 돌을 던져서 사도들의 얼굴을 맞추기도 했다. 이미 수백 년 전부터 이 인류의 위대한 걸작이 형체를 알아볼 수 없이 훼손된 것에 대해서는 이 수도원을 방문해서 작품을 보았던 괴테를 비롯한 수많은 위인들도 안타까워했다.

그런데 무엇보다 가장 심각한 위협은 2차 대전 때 영국군이 이 성당을 폭격한 것이다. 식당 천장이 날아가고 다른 벽들이 무너졌지만, 매트리스와

천으로 덮여 있던 이 벽화는 기적적으로 살아남았다. 물론 그 후 몇 주 동안 건물 보수가 이루어지는 동안 달랑 방수천 하나만 덮어쓰고 비바람에 노출되었지만 말이다. 사람은 가도 예술은 영원하다는 말이 여기에 적용될 수 없는 경우다.

온갖 고난을 거치고 현재 일반 관객에게 공개되고 있는 〈최후의 만찬〉은 그 후 첨단 과학기술을 동원해서 복원작업을 거쳐 어렵게 되살려낸 것이다. 그런데 복원에 회의적인 사람들은 현재의 작품은 '레오나르도가 20%, 복원사들이 80%를 그린 것'이라고도 한다. 그래도 이미 너무 많이 손상된 작품의 복원에 큰 기여를 한 것 중 하나가 레오나르도의 제자가 그린 복제화다. 그래서 현재의 벽화를 보면 이것과 아주 비슷하게 그려졌음을 보게 된다.

현재 레오나르도의 〈최후의 만찬〉을 관람하는 것은 결코 쉬운 일이 아니다. 작품이 있는 곳은 하루에 제한된 횟수로, 그것도 한 번에 15명만 입장이 가능하기 때문에 예약을 꼭 해야 하는데 이것부터 원하는 날짜에 하기가 쉽지 않다. 입장을 하기 전에도 특별한 격리 구간을 거쳐 겨우 들어간다. 행여나 사진촬영을 하고 싶다면 꿈도 꾸지 말 일이다. 안 그래도 어렵게 복원한 것인데 그래서도 안 될 것이지만.

〈최후의 만찬〉은 보통 생각하는 것보다 그림의 크기가 상당히 큰데 그림이 있는 내부 공간은 더욱 커서 큰 홀을 방불케 한다. 좁은 면의 벽 양쪽

레오나르도 다 빈치, 최후의 만찬
1497년, 템페라 유화, 460×880cm, 밀라노 산타 마리아 델레 그라치에 성당

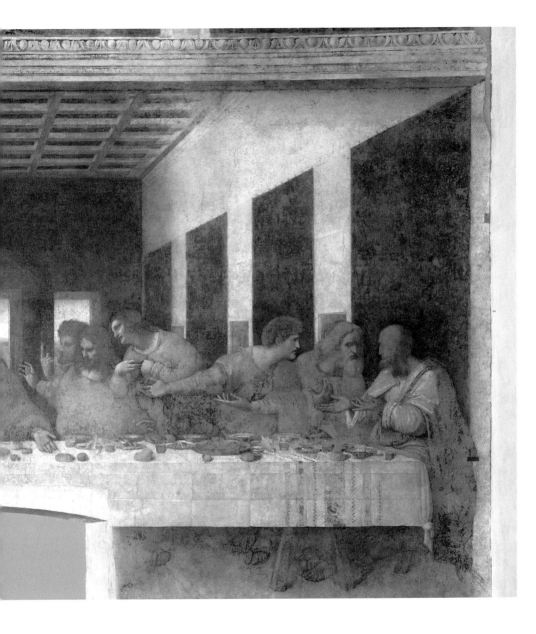

에 이 작품과 다른 작품이 마주보고 서 있다. 레오나르도는 우선 작품 전체의 구성에서 1/3쯤 되는 윗부분에 반원형의 창안에 나뭇잎과 과일의 띠, 그리고 밀라노의 지배자인 스포르차 가문의 문양을 그려 넣었다. 배경에는 원근법이 적용된 넓은 공간이 보인다. 꽃문양의 태피스트리가 벽에 걸렸고, 천장은 격자모양으로 조각되었다. 그 뒤 창밖으로 산과 들의 풍경이 시원하게 펼쳐진다.

아래쪽은 긴 식탁 위에 예수를 중심으로 하여 12명의 제자를 그렸다. 지극히 평온한 분위기의 예수와 달리 제자들의 표정과 행동은 격정의 표현으로 가득하다. 그들은 방금 스승에게서 "너희들 중 한 명이 나를 배신할 것이다."라는 말을 들었다. 그래서 깜짝 놀라고 믿지 못하며 고통과 공포, 당황, 슬픔, 체념 등을 내보이고 있다.

이들의 반응은 이 모든 것, 제자들의 반응조차 짐작하고 있었을 그리스도의 무심한 듯한 모습과 강한 대조를 이루며 상당히 호들갑스럽게 보인다. 한 치 앞을 내다보지 못하고, 작은 유혹에도 쉽게 넘어가는 인간의 어리석고 나약한 모습이다. 레오나르도는 이 극적인 순간으로 예수의 제자이기 전에 한 사람의 인간인 제자들의 원래 모습을 통렬하게 표현한다.

여러 제자들 중 가장 눈에 띄는 인물은 예수 바로 왼쪽의 요한과 유다. 상심한 표정의 요한은 마치 여성처럼 그려졌다. 레오나르도가 동성애자인 점을 감안하더라도 이 인물을 두고 사실은 막달라 마리아라느니, 예수가 요한을 사랑했다느니 하는 말이 나오는 것이 그리 이상해 보이지 않을 지

산타 마리아 델레 그라치에 성당 내부.

몬토르파노, 십자가 처형
1497년, 프레스코화, 밀라노 산타 마리아 델레 그라치에 성당

경이다. 그만큼 아름답다. 그리고 요한 앞에 보이는 유다. 다른 이들과 달리 검은 얼굴의 그는 지금 돈 주머니를 손에 움켜쥐고 있다. 예수를 팔아 넘기고 받은 바로 그 돈이다.

〈최후의 만찬〉이 있는 북쪽 벽 맞은편에 있는 것이 다른 화가가 그린 〈십자가 처형〉. 몬토르파노라는 밀라노의 화가가 그린 이 작품은 전통적인 프레스코화로 그려져서 보존상태가 좋다. 비록 그 중에 레오나르도가 보충해서 그려 넣은 몇 개의 작은 부분이 떨어진 상태로 있지만 전체적으로는 훌륭하게 남아 있다.

성당 식당에 〈최후의 만찬〉과 〈십자가 처형〉을 같이 그려 넣은 것은 당시에 유행하던 방식이었다. 수도사들은 이 작품들을 보면서 그리스도의 희생을 떠올리고 그들도 사도들이 되어 식사를 하는 분위기를 느꼈을 것이다. 이전의 프레코화에서 보기 힘든 레오나르도의 화려한 색상을 보면서 그들은 강한 식욕을 느꼈을지도 모른다.

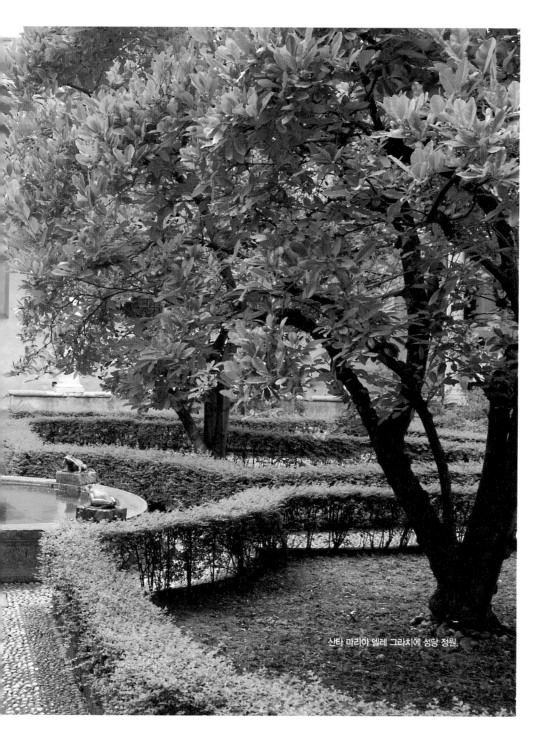
산타 마리아 델레 그라치에 성당 정원.

베네치아

틴토레토, 티치아노부터
페기 구겐하임 미술관까지
빛나는 예술의 도시.

물과 잘 어우러지는 아름다운 도시는 세상에 많이 있다. 그러나 최고의 물의 도시라면 아무래도 베네치아를 꼽아야 할 것이다. 이 도시는 바다를 정복하고 나아가 바다를 이용해 영광을 누렸고, 이제는 바다에 기대어 사는 곳이 되었다.

일찍이 6세기경에 갯벌 위에 수많은 말뚝을 박아서 건설한 이 도시는 동방 무역의 거점으로 신대륙이 발견되기 전까지 최고의 영화를 누렸다. 타고난 장사꾼인 베네치아인들은 비잔티움과 이슬람권까지 활동 무대로 삼았던 것. 물론 이런 활동의 부산물로 알렉산드리아에서 성 마가의 유물을 훔쳐오고, 널리 알려진 사실처럼 4차 십자군 전쟁에서는 콘스탄티노플을 침략해서 약탈하기도 했지만 말이다.

이들은 15세기경에는 유럽 경제권의 중심도시가 되었고, 근대적인 상거래 시스템을 발전시켰다. 이것이 나중에 암스테르담으로, 런던으로 이어지고 현재는 뉴욕이 그 후계자가 되었다. 그 상업과 무역, 금융 시스템이 바로 현재의 자본주의의 바탕이 된다. 그러니 베네치아가 역사적으로도 얼마나 중요한 위치에 있는지 알 수 있다. 베네치아를 단지 낭만적인 풍광으로만 볼 수 없는 대목이다.

일반적인 베네치아의 이미지가 빠트리고 있는 것은 그것만이 아니다. 흔히 피렌체와 로마로 대표되는 이탈리아 남쪽의 르네상스와 더불어 북쪽의 르네상스 예술을 이끈 것이 이 도시다. 흥미로운 점은 당대의 베네치아인들은 당시 르네상스의 본거지로 여겨지던 피렌체를 경쟁자로 여기지 않았다는 것. 그들은 피렌체를 그저 오래된 고대문화를 간직한 도시로 보았다.

회화에서 보면 베네치아 화가들은 선을 중시하는 남부의 화가들과는 달리 색채를 중시했다. 피렌체 화파가 그림에서 정신적인 면을 강조하는 지적인 성향을 보이는 반면, 이들은 현세적인 화려함을 재현하는 것을 더 좋아했다. 이런 감각적인 화풍의 가장 대표적인 화가인 티치아노는 이미 당대에 미켈란젤로와 비교되기도 했는데 그 우열을 가리기가 쉽지 않다. 그 외 베네치아에는 티치아노를 끝없이 넘어서려고 한 틴토레토와 지나치게 화려하다고 비난도 받은 베로네세 등이 있다.

지중해 무역의 절대 강자로 막대한 부를 축적한 이 도시에 이들이 남긴 작품들도 화려하기 그지없다. 어디 그것뿐인가. 이 도시에 매혹되어 미술관을 지은 페기 구겐하임 미술관은 작지만 알찬 현대 미술 컬렉션을 자랑한다. 세계적인 미술 축제인 베니스 비엔날레는 또 어떤가. 거기다 매년 8월말에 열리는 베니스 영화제도 있다. 베네치아를 여러 모로 사랑할 수밖에 없는 이유다.

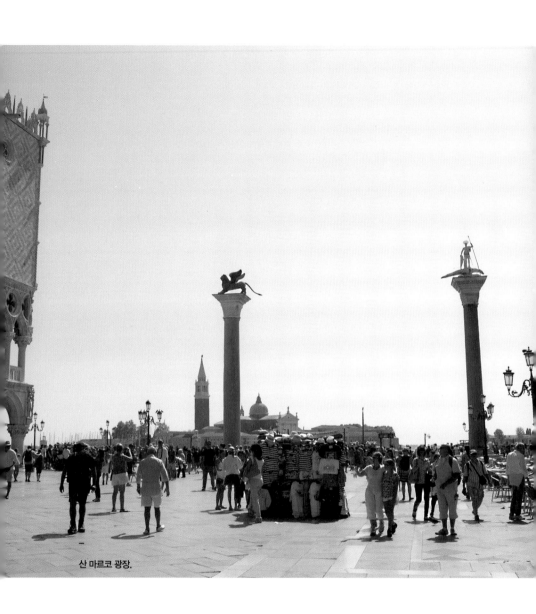

산 마르코 광장.

산 마르코 광장

이 도시는 입구인 기차역부터 사람을 놀라게 한다. 역 바로 앞이 바닷물이 들어오는 운하다. 역에서 나와 계단 위에서 보면 아래로 보이는 물 때문에 약간 비현실적인 느낌이 들 정도다. 저 바닷물이 넘치면 기차는 어떡하나 하는 걱정도 든다. 가끔 바닷물 범람으로 중심 광장이 잠기는 뉴스가 나오기도 하니 전혀 근거 없지는 않다. 이 도시는 차츰 가라앉는 중인 것이다. 그러나 이 아름다운 도시를 살리기 위한 노력은 계속되고 있으니 너무 걱정할 필요는 없겠다.

먼저 들르는 곳이 베네치아의 상징 산 마르코 광장. 가끔 물에 잠겨 뉴스에 나오거나 우편엽서에도 그 장면이 등장하는 베네치아의 중심지다. 이곳 역시 바로 앞이 대운하라 그렇게 물에 쉽게 잠기는 거다. 세계에서 가장 아름다운 광장으로 불리는 이곳에 산 마르코 성당, 두칼레 궁전, 종탑 등이 있다. 유럽에서 처음 생긴 카페 플로리안도 있다. 배를 타고 대운하를 지나다 보면 나오는 광장은 거대한 궁전과 탑만으로도 상당히 크게 보인다. 광장 쪽에서 바라보

는 건너편 풍경은 선착장의 곤돌라와 어우러지는 베네치아만의 독특한 풍광이다. 곤돌라 근처에는 뱃사공인 곤돌리에들의 대기소 같은 것도 있다. 가로 줄무늬의 티셔츠에 모자를 쓴 그들에게서는 힘과 연륜이 풍겨난다. 여름철에는 햇볕이 너무 강해서 이들도 이걸 피할 곳이 필요한 것이다. 하물며 여행자는 어떠랴. 마침 광장 노점에서 선글라스나 모자 같은 것도 팔기에 챙이 큰 밀짚모자 하나를 사서 쓰니 훨씬 낫다. 이 광장이 베네치아의 중심인 만큼 참 많은 사람들이 북적이는데 아이스크림을 먹으면서 걸어 다니는 사람들도 꽤 있다.

바다 근처 높은 기둥 위에는 베네치아의 상징인 날개 단 사자가 꼬리는 늘어뜨리고 뒷다리를 구부린 채 막 날아오르려는 것 같다. 그 옆에는 머리에 후광을 두르고 큰 창을 든 바다의 신이 바다괴물을 밟고 섰다. 바다를 향해 도약하고 정복하는 베네치아인들의 정신이다.

—
산 마르코 광장의 곤돌리에들과
산 마르코 광장 앞에 정박한 곤돌라 풍경.

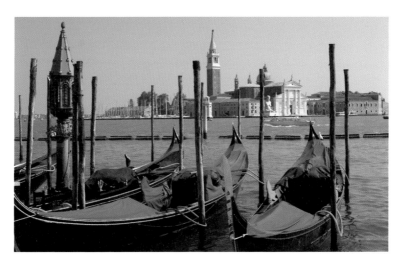

운하에서 바라본 두칼레 궁전과 종탑 풍경

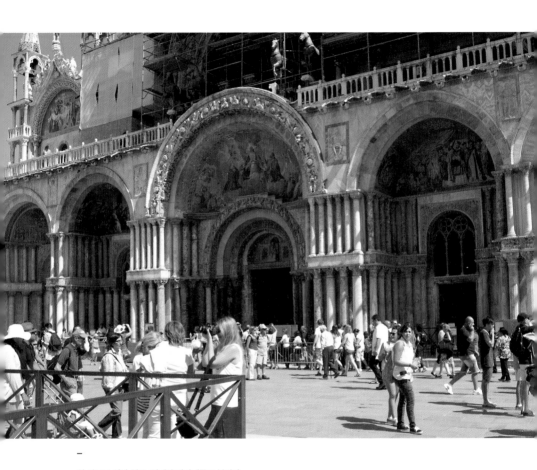

산 마르코 성당 입구. 언제나 관광객들로 붐빈다.

산 마르코 성당

운하에서 보았던 두칼레 궁전 바로 옆이 산 마르코 성당. 베네치아의 심장이라고 할 수 있는 이 성당은 829년 이집트 알렉산드리아에서 온 성 마르코의 유물을 안치하기 위해 만들었다.

유물은 베네치아의 두 상인이 훔쳐온 것이지만 어쨌든 이로써 베니스의 새로운 역사가 시작되었다. 이전의 성 테오도르 숭배를 버리고 성 마르코 숭배가 도시의 공식 종교가 된 것. 성당은 궁전 예배당과 공식적인 기념행사의 무대가 되었다.

커다란 둥근 돔을 머리에 이고 있는 성당은 복구와 증축을 거치면서 여러 양식이 섞였지만 비잔틴 양식이 기본을 이룬다. 이것은 앞면을 장식한 화려한 황금색 모자이크 벽화에서도 잘 드러난다. 동방무역의 찬란한 거점답게 동양풍의 분위기가 물씬 풍겨서 이탈리아라는 유럽의 색채보다는 동쪽 비잔틴의 성당을 보는 것 같다.

성당 외부를 화려하게 장식한 동상과 조각, 대리석 기둥 들은 약탈한 것들이 많다. 두칼레 궁전 쪽에 면한 남쪽 파사드에 특히 많다. 전체적인 디자인의 고려 없이 여기저기에 잡다한 것을 갖다 붙이는 것이 베네치아인들의 건축 미학이라고 할 수 있는데, 그런데도 서로 조화를 이루고 있으니

이것도 빼어난 능력이라고 해야 할 것이다.

광장 입구에는 청동으로 만든 네 마리의 말 동상 콰드리가가 유명한데, 성마르코의 유물을 옮길 때 쓴 것으로 이것 역시 약탈의 산물이다. 성당 내부 역시 정문의 벽화에서 본 것처럼 화려함이 극에 달한 느낌이다. 물론이 안에도 비잔티움에서 강탈한 것들이 가득하지만 말이다. 이렇게 보면베네치아의 정신적인 성소의 탄생도 약탈에서 시작된 것이라 할 수 있다.
내부도 금빛 바탕의 모자이크 벽화로 가득하다. 성 마르코 성당은 확실한비잔틴 교회 양식인 것이다. 그 장식이 천장을 비롯해서 면적이 총 4,000평방미터에 달한다. 많은 유물 중에 가장 화려한 것이 주 제단 뒤에 있는팔라 도로^{Pala d'oro}다. 금빛의 섬세한 에나멜 세공과 화려한 보석 장식으로그리스도와 천사들, 4명의 복음사가를 새겨 넣었다. 이 작품 역시 온갖 것들이 뒤섞여 혼란스럽지만 가히 혼성모방의 모범을 보여줄 만한 것이다.

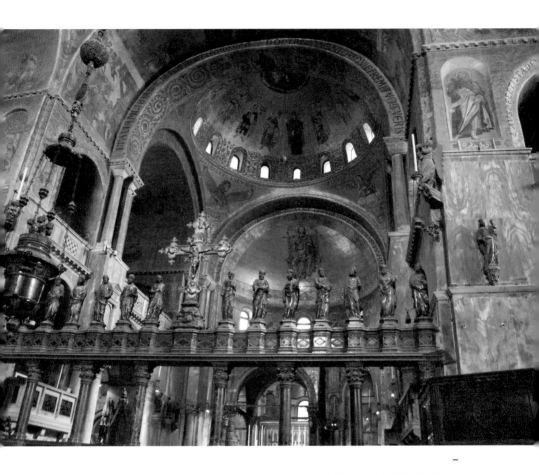

산 마르코 성당 내부의 화려한 황금벽화 장식.

두칼레 궁전 입구. 산 마르코 성당 바로 옆에 있다.

두칼레 궁전

산 마르코 성당 바로 옆이 두칼레 궁전이다. 도지라 불리던 총독이 거주하던 곳이라 '도지의 궁전'이라고도 한다. 공화국의 형태를 갖추었던 도시 국가 베네치아 정부 기능이 집중된 정치의 심장부였다. 아랫부분은 우아한 장식의 아케이드로 장중한 윗부분을 가볍게 떠받치고 있는 모습이다. 비슷한 기능을 한 피렌체의 베키오 궁전이 폐쇄적인 구조인 데 반해, 사람들을 끌어모으는 개방적인 구조로 바다가 성벽의 역할을 한 이 도시의 특성이 잘 드러나는 건물이다.

궁전 안으로 들어가는 입구에는 베네치아의 상징인 사자가 조각되어 눈길을 끈다. 베니스 영화제의 엠블렘에도 등장하는 낯익은 모습이고 도시 여러 곳에서 쉽게 발견할 수 있다. 이것은 베네치아의 수호성인인 성 마르코의 사자로 신성한 힘을 상징하고 초월적인 힘이 이 도시를 지킨다는 의미를 가지고 있다.

입구를 지나면 장대한 계단 스칼라 데이 지간티가 나온다. 로마 신화에 나오는 군신 마르스와 그리스 신화에 나오는 해신 넵튠을 비롯한 여러 조각으로 호화롭게 장식된 계단은 총독궁에서 치러진 많은 의식에 쓰였던 것이다. 거대한 백색의 대리석 계단은 기품이 있고 장중한 맛이 일품이다.

두칼레 궁전 도지의 계단.

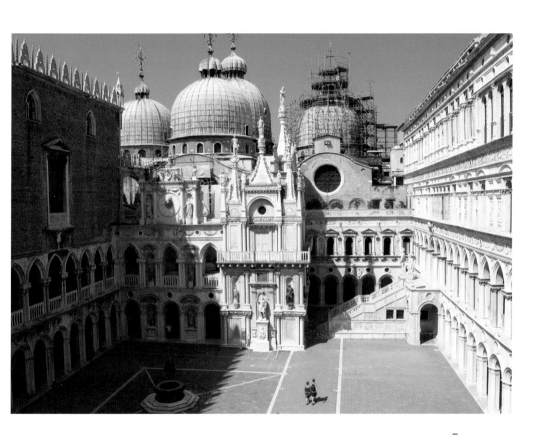

두칼레 궁전 마당.

두칼레 궁전 대회의실 풍경.

공화국 베네치아의 영광을 과시하기에 부족함이 없다.

궁전 내부도 화려하기는 마찬가지다. 그중에서 대회의실의 작품들이 인상적이다. 이 장소는 약 2,500명에 달하는 베네치아의 성인 귀족들이 매주 일요일 오후에 주례를 열고, 모여서 국가의 중대사를 논하던 곳이다. 벽에는 커다란 역사화들이 있다.

그중에서 압도적인 크기를 자랑하는 틴토레토와 그 제자들의 〈천국 1594년 두칼레 궁전 대회의실〉은 세계에서 가장 큰 유화이기도 하다. 주의할 점은 벽에 그린 것이 아니라 캔버스에 그렸다는 것. 틴토레토는 시스티나 예배당에 미켈란젤로가 그린 〈최후의 심판〉에 영향을 받아 천상의 인물들을 구름 속에 그려 넣었다. 그렇게 하늘과 땅은 구분이 되고, 대회의실은 천상의 왕국으로 변하게 된다.

천상계의 가장 높은 곳에는 성모 마리아가 그리스도 앞에 무릎을 꿇고 있다. 그들 곁에는 대천사장 가브리엘이 수태고지를 의미하는 백합을 뿌린다. 그 아래에 4명의 복음서가인 마가, 누가, 마태, 요한이 성인들과 예언자들을 거느리고 있다. 베네치아는 그리스도와 성모의 보호 아래 영광을 누린다는 내용이다. 땅 위에 천상의 왕국을 재현한 것이다.

탄식의 다리

궁전 출구 쪽으로 가다 보면 돌 장식 사이의 틈으로 작은 다리가 보인다. 두칼레 궁전과 감옥을 연결하는 탄식의 다리다. 희대의 난봉꾼으로 유명한 카사노바도 이 다리를 건너 감옥에 수감되었다. 그는 유일하게 이 감옥에서 탈출한 인물로도 알려져 있다.

카사노바는 흔히 엽색행각으로만 알려져 있으나 사실은 여러 방면에 뛰어난 재능의 소유자였다. 불과 17살에 파도바대학에서 법학박사 학위를 받았을 뿐 아니라 문학과 예술에도 뛰어난 면모를 보였다. 그러나 평소 많은 여성들과의 스캔들로 베네치아 종교재판관의 감시를 받다가 투옥되었다. 특이한 것은 당시 재판도 받지 않고, 특정한 죄목도 없이 갇혔다는 것. 결국 그는 1년 뒤 감옥 벽면에 "너희들이 재판도 없이 나를 가두었으니, 나도 통보 없이 여기서 도망간다."며 탈출했다. 그 후 유럽의 여러 나라를 떠돌면서 수많은 여성들의 신상과 성행위까지 자세하게 묘사한 책《나의 인생 이야기》를 비롯해 소설, 비평서 등을 남기는 한편 여성편력을 이어가며 극적인 삶을 살았다.

다리를 보면 감옥으로 가는 다리치고는 아주 우아한 모습으로 윗부분이 둥글고 아래에는 작은 창문 두 개가 뚫려 있다. 그러나 창은 돌 장식으로

막아 놓아서 그 사이로 보이는 바깥 풍경이 아주 좁을 수밖에 없다. 죄수들이 이 다리를 지나면서 마지막으로 보는 자유세계의 풍경이어서 그들은 탄식을 하였고, 여기서 이 다리의 이름이 유래되었다. 지금은 다리와 그 아래를 지나는 곤돌라가 만들어내는 멋진 풍경만 남았다.

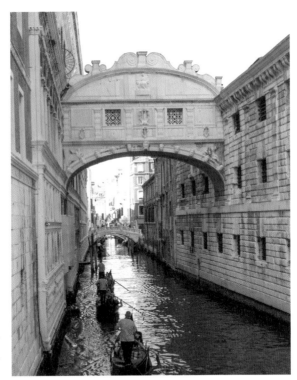

두칼레 궁전과 감옥
사이에 있는 탄식의 다리.

스쿠올라 그란데 디 산 로코

궁전을 나와 스쿠올라 그란데 디 산 로코로 가면 바로 전에 본 틴토레토의 다른 걸작을 볼 수 있다. 〈수태고지 1587년, 캔버스에 유채, 422×545cm, 베네치아 스쿠올라 그란데 디 산 로코〉는 틴토레토의 특징적인 그로테스크함이 가득하다. 그림 전체의 어두운 색채와 떼를 지어 몰려드는 아기천사, 마리아의 한껏 놀라는 제스처와 표정은 기괴한 분위기를 만들어낸다. 전통적인 성스럽고 신비한 이미지의 수태고지 그림들과는 많이 다르다.

틴토레토는 여기서 마리아를 성스러운 여왕, 신의 어머니 같은 이미지에서 벗어나 사실은 가난한 여자였다는 사실을 강조한다. 그녀의 안색은 불그스레하고 손도 포동포동하다. 고급스런 침대와 금으로 장식된 천장이 있는 방에 있지만, 벽은 허물어져가고 기둥은 모르타르로 거칠게 발라졌다.

바깥에 그녀의 남편 요셉이 있는 곳은 더 열악하다.

스쿠올라 그란데 디 산 로코 내부 모습.

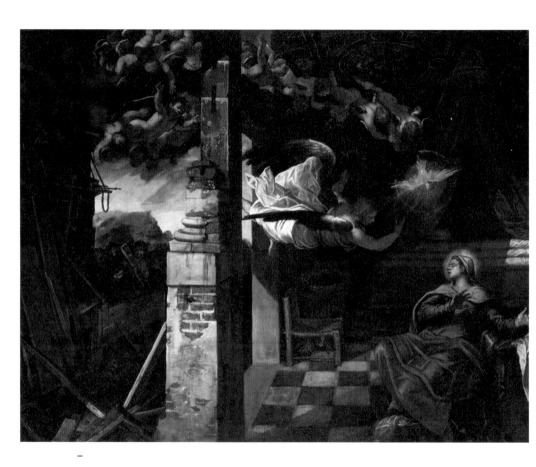

—
틴토레토, 수태고지
1587년, 캔버스에 유채, 422×545cm, 베네치아 스쿠올라 그란데 디 산 로코

그가 일하는 작업장은 금방이라도 무너질 것처럼 퇴락했다. 그는 지금 천사의 출현도, 성스러운 빛의 출현도 알지 못한다. 이 그림이 보여주는 가난의 공간은 당시 베네치아에서 도시의 품위를 떨어뜨린다는 이유로 거리에서 거지와 극빈자를 없애고 있었다는 사실을 생각하면 더 재미있다.

이곳에는 이 작품 외에도 틴토레토의 작품들이 많다. 그 이유는 원래 성당의 홀을 장식하기 위한 그림을 공모했을 때 그가 선정된 후 계속 작품을 제작했기 때문이다. 덕분에 틴토레토의 작품들을 가장 완벽하게 볼 수 있는 공간이 되었다. 〈그리스도의 십자가 처형〉, 〈성모 승천〉을 비롯해 그리스도의 수난과 성모의 일생을 다룬 30여 점이 넘는 작품들을 여기서 볼 수 있다.

아카데미아 미술관

이제 도시에서 가장 중요한 미술관인 아카데미아 미술관으로 가 본다. 여기서 쟁쟁한 베네치아 화파의 걸작들을 만나게 된다. 젠틸레 벨리니, 조르조네, 티치아노, 틴토레토, 베로네세, 티에폴로 등의 작품들을 보면서 베네치아의 예술이 어떻게 변해갔는지 살펴보는 것도 흥미롭다. 미술관은 인근의 밀라노나 볼로냐처럼 나폴레옹 점령 시대인 1807년에 세워졌다.

먼저 보는 것은 젠틸레 벨리니의 〈산 마르코 광장의 행렬 1500년, 캔버스에 템페라, 347×770cm, 베네치아 아카데미아 미술관〉. 작품은 산 마르코 광장에서 벌어지는 엄숙한 종교 행렬을 그리고 있다. 매년 4월에 열린 성 마가의 축일 행사다. 엄격한 원근법과 확실한 공간감으로 재현된 배경은 당시 베네치아의 모습을 생생하게 보여준다. 물론 벨리니는 광장의 전면을 완전하게 보여주기 위해 오른쪽 종탑을 옆으로 옮기기도 하지만 말이다.

이 작품은 스쿠올레라고 불리던 자선단체 산 조반니 에반젤리스타 형제회의 주문에 의해 그려졌다. 지금 광장을 행진하고 있는 이들은 그림 안에 자신들의 수호성인의 생애나 역사적인 장면을 담기를 원했다. 이에 벨리니는 풍부한 세부묘사와 서사적인 양식으로 극적인 이야기를 그려 넣었다. 그림 안에서는 성가대와 거대한 촛불을 든 선발대의 인도로 천개 아래 화

—
벨리니, 산 마르코 광장의 행렬
1500년, 캔버스에 템페라, 347×770cm, 베네치아 아카데미아 미술관

려하게 장식된 유품함을 운반하고 있다. 예수의 유품함 앞에 무릎을 꿇고 앉은 인물이 이 유품의 기적으로 아들의 병을 고친 사람이다. 젠틸리는 이런 개인적인 봉헌의식을 공적인 축하행렬의 장면에 삽입하는 이른바 '목격자 양식'을 구사했다.

작품이 나타내고자 한 의미는 크게 두 가지다. 하나는 베네치아 사회의 합의. 비록 그림 속 행렬은 에반젤리스타 형제회 스쿠올레가 이끌지만 그들이 운반하는 천개에는 도시의 모든 스쿠올레의 문장이 그려졌다. 그리고 주변에는 성직자, 일반인, 외국인, 부자, 가난한 자가 모두 이를 구경한다. 두 번째는 질서와 안정이다. 행렬 속 관리들은 가장 우두머리인 총독의 뒤를 따라 신분과 관직에 따른 순서로 행진한다. 질서와 안정이 지배하는 베네치아의 국가체제를 시각적으로 재현한 것이다.

〈폭풍우 1510년, 캔버스에 유채, 83×73cm, 베네치아 아카데미아 미술관〉는 베네치아에서 16세기에 꽃핀 색채주의를 대표하는 화가 중 하나인 조르조네의 작품이다. 어두운 하늘 아래 녹색과 푸른색의 완벽한 톤의 조화가 펼쳐진다. 자연과의 완전한 공감, 생명의 떨림을 느낄 수 있는 그림이다. 조르조네는 자연 풍경에 관심을 갖고 그리면서 그 안에 신비한 상징을 집어넣는 지성적인 화가였다. 그의 자연은 따뜻한 색조에 매력적인 분위기를 가지고 있다. 조르조네는 이방인으로 베네치아를 방문한 레오나르도의 기법을 따랐다. 그래서 인물과 풍경의 윤곽은 희미해지고 빛과 색채의

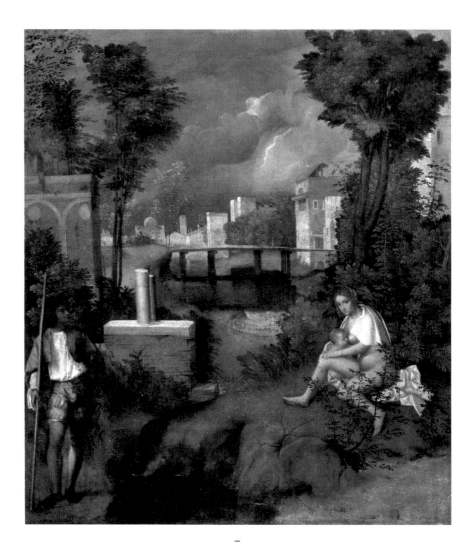

조르조네, 폭풍우
1510년, 캔버스에 유채, 83×73cm, 베네치아 아카데미아 미술관

섬세한 변화가 두드러진다.

마네의 〈풀밭 위의 점심〉에 영향을 주기도 한 이 작품은 곧 폭풍이 닥칠 것 같은 야외를 배경으로 한다. 전경에는 짧은 천 조각만 위에 두른 반 누드의 여자가 아기에게 젖을 먹이고 목동으로 보이는 남자가 이 광경을 보고 있다. 이들은 가족처럼 보이기도 하는데, 그래서 두 남녀를 아담과 이브로 보는 사람들도 있다. 낙원에서 쫓겨나 아이를 낳아 기르는 의무를 지게 된 이브, 땀 흘려 일을 해야 할 의무로 양을 치는 아담. 이 두 사람이 번개가 치는 들판에 나 앉은 것이다.

배경의 하늘에서 짙은 구름을 찢으며 나오는 번개는 그래서 천사의 검으로 해석되기도 한다. 그것은 언뜻 보아서는 마냥 한가로워 보이는 전원풍경에 앞으로 닥칠 위험을 확실하게 보여준다. 이 위험한 상황에서 그들은 달리 갈 곳도 없어 보인다. 거기다 중앙에는 좁은 웅덩이도 있어서 이들을 떼어 놓는다. 거기다 전경의 부러진 하얀 대리석 기둥도 불안한 분위기를 더해준다.

자연의 경이와 전율이 잘 살아 있기에 이 작품의 주제는 인물보다는 자연 풍경에 있는 것처럼 보인다. 조르조네 이전에는 이탈리아 회화에서 자연이 이렇게 본격적으로 주인공처럼 나타나지 않았다. 그는 풍부한 색채의 임파스토 기법^{유화 물감을 두껍게 칠하는 기법}으로 자연을 환상적으로 묘사하고 있다.

〈성 마르코의 기적 1548년, 캔버스에 유채, 416×544cm, 베네치아 아카데미아

미술관〉은 16세기 베니스에서 최고의 거장 티치아노에 유일하게 필적할 만한 화가 틴토레토의 작품이다. 그는 티치아노처럼 복잡한 인간 드라마를 그리기를 좋아했고, 강렬한 감정적 반응을 이끌어내는 것을 추구했다. 그는 자신이 이상적이라고 생각한 미켈란젤로의 데생과 티치아노의 색을 합한 그림을 그리려고 했다.

이 작품은 스쿠올라 그란데 디 산 마르코의 본당을 장식하는 제단화로 그려진 것으로 틴토레토는 이 작품으로 비로소 베니스에서 명성을 얻기 시작했다. 그는 비록 티치아노만큼 엄격하고 체계적이지는 않지만 때로는 그보다 더 많은 주문을 받기도 했다. 물론 그 주문에 맞추기 위해 초인적인 스피드로 작업을 했지만 말이다. 그 결과 그의 작품들은 세련되고 귀족적인 티치아노의 작품들과는 달리 거칠고 서민적이다. 역동적인 시점과 강한 명암 대비, 인물의 극적인 제스처 등이 그 특징이다.

화면 중앙 위에는 아래로 몸을 던지는 것 같은 성 마르코가 보인다. 이것은 미켈란젤로의 시스티나 예배당 천장화에서 참고한 것이다. 바로 아래 누운 것이 기적이 나타나는 노예다. 성인과 노예를 수직으로 거의 일직선이 되도록 배치한 극적인 구도다.

바닥의 노예는 프로방스 지방에 살았는데 주인이 금지했는데도 불구하고 베네치아의 산 마르코 성당으로 성지순례를 다녀왔다. 이에 화가 난 주인이 그의 눈을 뽑고 다리를 부러뜨리라고 명령을 내린다. 그런데 이때 성 마르코가 나타나 그를 처형하려는 도구들을 다 못 쓰게 만들어 버린다.

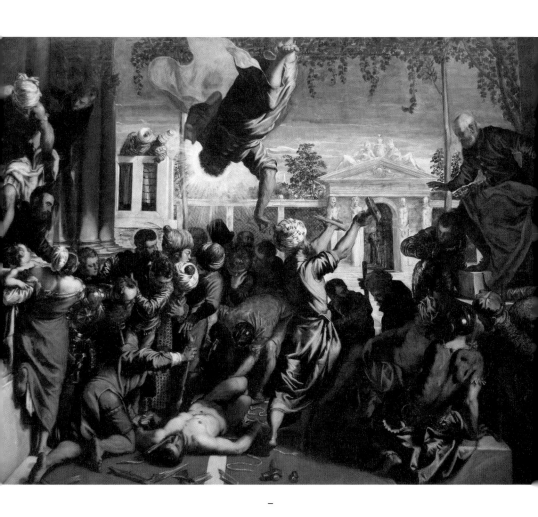

틴토레토, 성 마르코의 기적
1548년, 캔버스에 유채, 416×544cm, 베네치아 아카데미아 미술관

중앙에 흰 터번을 두른 인물이 도구를 들어 오른쪽 위 노예 주인에게 보여준다. 성인의 기적으로 망가진 것이다. 이를 본 주인과 주변 인물들은 이 사건을 목격하고 마침내 성인의 존재를 인정하게 된다. 왼쪽에서 몸을 돌리고 있는 어머니와 아기의 형상은 라파엘로의 작품 〈보르고의 화재〉에서 빌려왔다. 두 사람은 동요된 반응을 보이는 다른 인물들과 함께 바닥에 단축법으로 축소되어 그려진 노예를 둘러싼 프레임 역할을 한다.

이 미술관에 있는 것은 아니지만 비토레 카르파초의 〈두 베네치아 숙녀 1490년, 패널에 유화, 94×64cm, 베네치아 코레르 미술관〉도 빼어난 작품이다. 이 그림은 오랫동안 고급 창녀들의 초상화로 여겨져 왔다. 후기 낭만주의 문학가들은 매춘부들이 손님을 기다리며 쉬고 있는 것으로 본 것이다. 그러나 테라스 기둥 위에 놓인 화병의 장식을 보면 베니스의 한 가문의 문장이 그려져 있다. 그래서 매춘부의 공간이 아닌 귀족 저택의 풍경으로 해석한다. 이것을 힌트로 현재는 미국 LA 폴 게티 미술관에 있는 작품 〈계곡의 사냥〉의 일부였던 것으로 여기고 있다. 따라서 그림의 의미는 창녀들의 게으른 시간을 묘사하는 것이 아니라, 귀부인들이 사냥 나간 남편들을 지루하게 기다리는 장면이 되었다. 한편 작품 속 두 여자를 모녀 지간으로 보기도 한다.
그림 속에는 많은 물건들이 등장한다. 진주 목걸이, 손수건, 슬리퍼, 백합, 비둘기, 암컷 공작새, 개 등인데 이것들은 모두 두 여자의 순결과 정

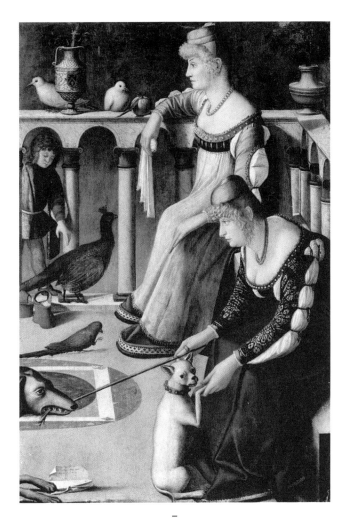

비토레 카르파초, 두 베네치아 숙녀
1490년, 패널에 유화, 94×64cm, 베네치아 코레르 미술관

절을 상징한다. 왼쪽 끝의 개는 머리만 나오고 몸통이 잘려나간 모습이다. 이 작품이 흔치 않은 긴 세로 포맷이고, 테라스 기둥들이 특이하게 그려진 것을 보면 원래 벽장 벽에 걸려 있었고 다른 작품과 짝을 이루던 것임을 짐작하게 한다.

베네치아 현대미술관에 있는 구스타프 클림트의 〈유디트 II살로메〉도 기다란 세로 포맷의 작품이다. 앞에서 본 〈두 베네치아 숙녀〉가 옷장을 장식하는 목적으로 길게 그린 것이라면, 이 작품은 일본회화의 영향을 많이 받아서 이렇게 그린 것이다. 화가 고흐의 작품도 역시 일본회화를 따라서 같은 포맷의 작품을 제작하기도 했다.

작품은 제목부터 모호하다. 〈유디트 II살로메 1909년, 캔버스에 유채, 178×46cm, 베네치아 현대미술관〉는 적장의 목을 벤 유대의 히로인 유디트와 요염한 춤을 추며 세례 요한의 목을 요구하는 사악한 여자 살로메를 하나로 섞어 버린다. 클림트는 두 여자를 남자를 해친다는 면에서 같은 유형의 인물로 보는 것 같다. 형식상으로는 모델의 옷과 배경에 보이는 모자이크 무늬가 그림의 입체감을 없애버리고 거의 추상화로까지 보이게 한다.

그림 아래쪽 역시 모호한 정체의 남자 머리카락을 움켜쥔 여자 손가락은 매의 발톱처럼 불안하고 섬뜩하다. 흰자위가 거의 보이지 않는 여자의 눈과 뾰족한 코, 시체처럼 창백한 안색 등도 마찬가지다. 클림트는 여기서 에로틱함과 무시무시함을 절묘하게 조화시키고 있다.

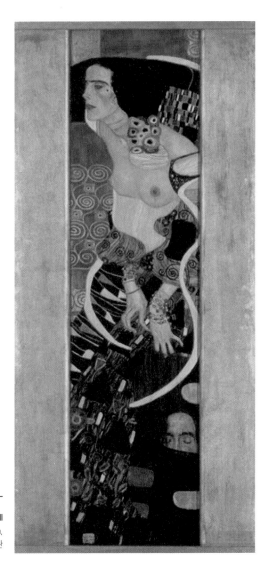

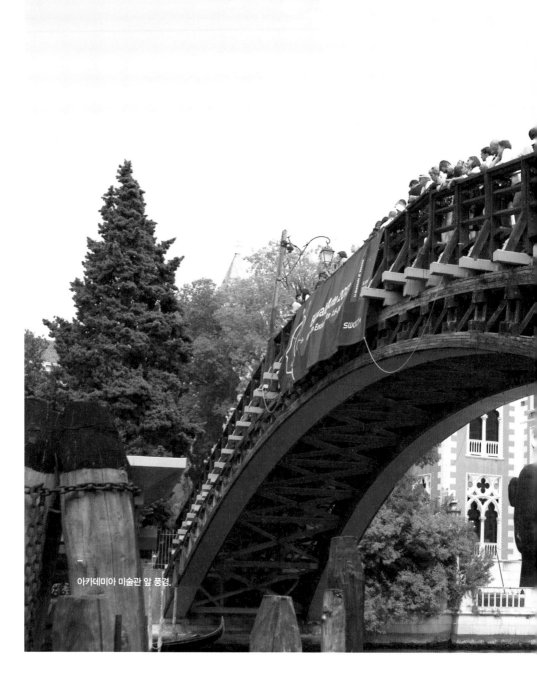

아카데미아 미술관 앞 풍경.

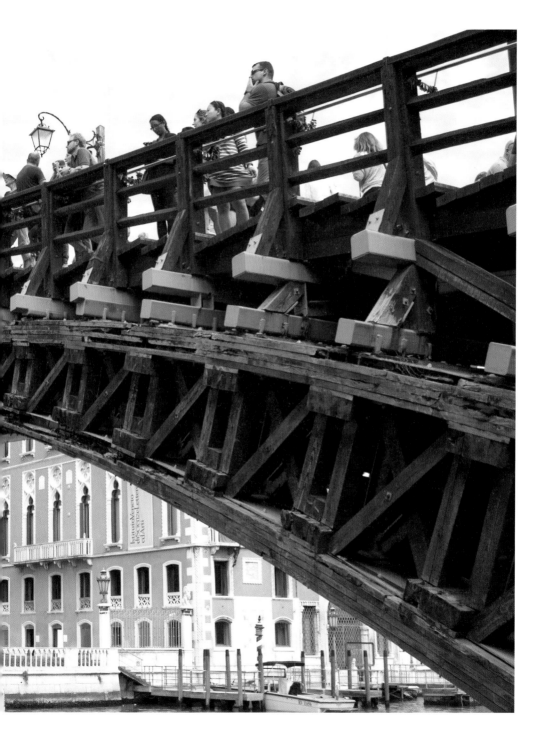

레가타 스토리카 축제 풍경.

리알토 다리

미술관을 나오니 마침 이 도시의 유명한 축제 레카타 스토리카가 열리고 있었다. 매년 9월 첫째 주 일요일이면 베네치아에서는 많은 배들이 수상 퍼레이드를 하는 축제가 열린다. 일명 곤돌라 축제라고도 하는 이 행사에는 우리가 흔히 생각하는 작은 곤돌라만이 아니라 크기와 형태에 따라 다양한 배들이 등장한다. 길이가 6m인 작은 배에서 24m나 되는 커다란 배까지 있는데 작은 배들은 건장한 체격의 남자 2명이 힘껏 저어 나간다.

그중 역시 가장 큰 볼거리는 수십 명이 노를 젓는 대형선박들. 이런 배들은 하나같이 화려한 장식을 뽐내며 예전의 영광을 재현해 낸다. 옛 베네치아인들 복장을 하고 음악을 연주하거나 왕과 왕비로 분장한 사람들이 타는 배도 있다. 이미 800년 전부터 시작된 이 축제는 원래 13세기 베네치아의 공동결혼식에서 슬라브인들이 신부를 납치하자 청년들이 다시 빼앗아 온 것을 기념하면서부터 열렸다. 퍼레이드는 섬 남동쪽의 카스텔로 공원에서 출발해서 서쪽의 산타 루치아 역까지 가서 다시 돌아온다. 다리 위나 광장, 운하 옆 거리에는 수많은 사람들로 가득하다. 베네치아인

들은 이런 축제에 적극 참여해서 노인과 아이들도 전통복장으로 차려 입고 거리 곳곳에서 연주를 펼쳐서 흥겨운 잔치를 만든다.

레가타 스토리카가 열리는 코스 중에 유명한 리알토 다리가 나온다. 베네치아의 중앙부에 있는 이 다리는 가장 번화한 곳으로 레스토랑과 상점들이 즐비하다. 현재는 16세기에 지은 대리석 다리지만 원래는 목조 다리였다. 잦은 화재로 무너지는 일이 많아서 개조했다. 리알토 다리에 가는 것은 수상 보트로도 가능하지만 걸어서 가다 보면 베네치아의 구불구불한 골목들을 제대로 보게 된다. 꼭 막다른 골목 같은데 다시 길이 나온다.

리알토 다리는 지붕이 덮여 있고 중간부분이 위로 올라간 형태다. 다리 위에 건물들이 있는 것이 피렌체의 베키오 다리와 비슷하지만 그것과 달리 옆을 뚫어 개방된 형태다. 별로 높은 다리도 아니지만 그 위에서 보는 풍경은 상당히 넓어서 대운하를 보는 다른 맛이 난다. 해질녘 건물들이 불을 밝히기 시작하면 물 위에 불빛이 어른거리고 그 위로 곤돌라와 온갖 배들이 다니는 장면은 옛 베네치아의 그림에서 본 풍경을 떠올리게 한다. 비토레 카르파초가 그린 〈리알토 다리의 기적 1494년, 캔버스에 템페라, 365×389cm, 베니스 아카데미아 미술관〉은 이 다리가 아직 나무 다리였을 때의 작품. 지금처럼 가운데 부분이 위로 솟은 형태지만 나무가 다리 위를 모두 감싸고 있어서 중간에 뚫린 부분은 없다. 건물들 위로는 특이한 모양의 굴뚝들이 올라와 있다. 꼭 깔때기같이 생겼는데 디자인이 사뭇 미래적

축제가 열리는 운하 옆의 거리공연.

이기까지 하다. 그리고 왼쪽 건물 테라스에서는 귀신들린 병자를 치료하
는 기적의 장면이 보인다. 아래의 운하에는 작은 곤돌라들이 지금처럼 사
람을 태우고 다닌다. 그 모습이 지금과 거의 다르지 않다.

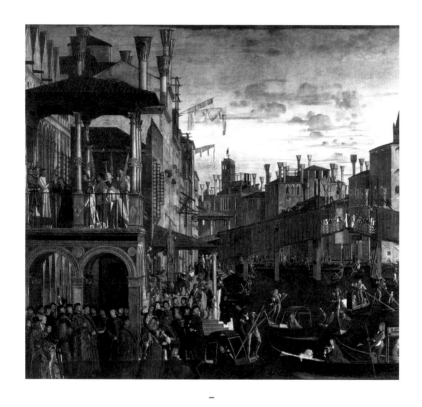

—

비토레 카르파초, 리알토 다리의 기적
1494년, 캔버스에 템페라, 365×389cm, 베니스 아카데미아 미술관

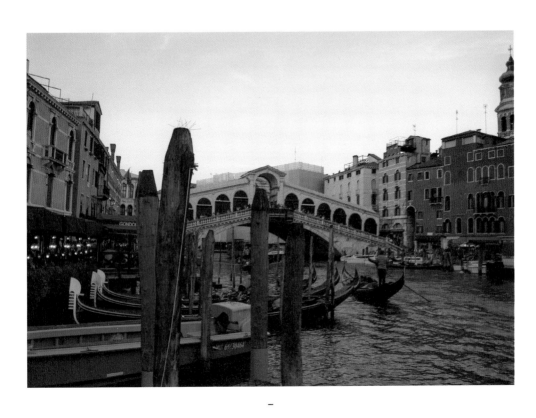

–

현재의 리알토 다리 풍경. 원래 목조 다리였던 것을
잦은 화재로 대리석으로 개조했다.

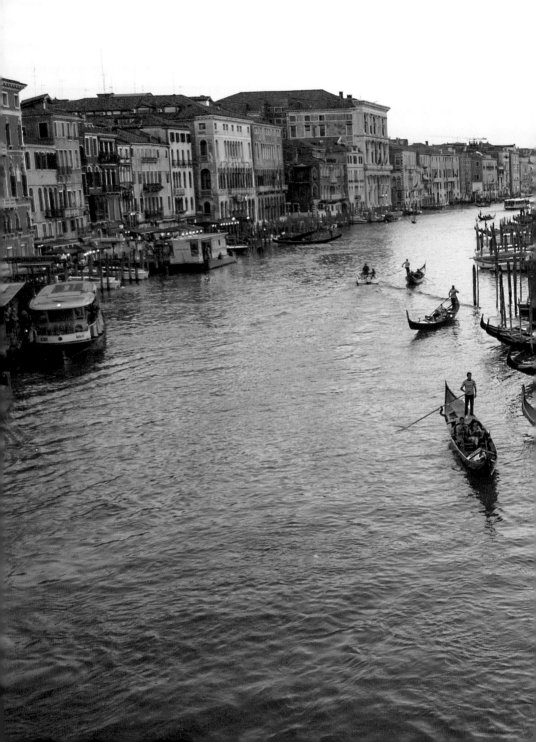

—

페기 구겐하임 미술관 정원.

페기 구겐하임 미술관

이제 마지막으로 들르는 곳은 페기 구겐하임 미술관이다. 현대 미술의 세계적인 중요한 미술관 중 하나인 이곳은 이탈리아에서 20세기 아방가르드 예술품들의 가장 중요한 미술관으로 꼽힌다. 미술관은 1849년부터 미국인 페기 구겐하임의 저택이었다. 그녀는 부유한 기업가 솔로몬 구겐하임의 조카로 1930년대 파리에서 전위 예술품들의 컬렉터와 화상으로 일했다. 1979년에 그녀가 죽고 난 후 이 미술관은 뉴욕의 솔로몬 구겐하임 미술관 재단의 일부가 되었다.

피카소의 〈해변에서 1937년, 캔버스에 유채, 콩테 크레용, 분필 129.1×194cm, 베니스 페기 구겐하임 미술관〉는 미술관에 들어가서 바로 눈에 뜨이는 작품이다. 정체를 알 수 없는 둥근 형체가 바닷물에 몸을 담근 채 작은 배를 잡고 있는 이 작품은 '장난감 배를 갖고 노는 소녀들'이란 제목으로도 불린다.

작품은 피카소가 즐겨 그렸던 바닷가 주제의 것으로, 그가 1920~30년대 초반 작품에서 보여준 스타일을 떠올리게 한다. 당시의 작품에서 나타나는 바닷가의 딱딱하고 볼륨감이 넘치는 형체를 여기서도 발견하게 된다. 이 그림은 마티스가 해변의 관능적인 여자들을 그린 것과도 비슷하다. 단

피카소의 〈해변에서〉가 보이는 입구.

순하고 평면적인 형태와 앞쪽의 형체들이 취하는 포즈가 비슷하다. 친구이자 라이벌인 마티스는 낙원을 떠올리게 하는 이미지를 많이 그렸다. 당시 게르니카를 그리며 전쟁의 폭력적인 이미지에 빠져 있던 파카소에게는 거기에서 잠시나마 벗어날 수 있는 하나의 탈출구나 대안이 되었을 것이다.

한편 그림 속에 은근히 비쳐지는 관음증적인 시선은 과장되어 섹시하게 묘사된 소녀들에게서 잘 나타난다. 그래서 이들은 자신의 목욕 장면을 들켜버린 신화 속 여신 다이아나를 떠올리게 한다.

〈신부의 복장 1940년, 캔버스에 유채, 129.6×96.3cm, 베니스 페기 구겐하임 미술관〉은 막스 에른스트의 사실적이면서도 환상적인 초현실주의 화풍을 잘 보여주는 작품이다. 그는 이 그림에서처럼 전통적인 사실주의 기법으로 이상하고 불안한 주제를 표현한다.

초현실주의자 중의 초현실주의자라고 불리는 그의 작품에는 인간과 새가 섞인 이상한 생명체가 자주 등장한다. 작품 속 연극적이고 암시적인 장면은 19세기의 상징주의 화가 귀스타브 모로의 영향을 강하게 받았다. 이 그림에서처럼 호리호리하고 배가 부어오른 몸매의 인물들은 16세기 독일 회화, 특히 대 루카스 크라나흐[1472~1553]의 작품도 떠올리게 한다. 뒤의 건축물이 그려진 배경은 명암 대비가 강하고 부정확한 원근법을 구사하는 조르지오 데 기리코[1888~1918]의 영향도 받았음을 알 수 있다.

—

막스 에른스트, 신부의 복장
1940년, 캔버스에 유채, 129.6×96.3cm, 베니스 페기 구겐하임 미술관

이미지의 화려함과 우아함은 화면의 야한 색깔과 동물, 괴물의 형태, 그리고 모델의 남근 모양을 닮은 뭉툭한 머리 같은 원시적인 면과 대비된다. 전경의 괴물 형상을 한 신부는 그림 왼쪽 위에 다시 같은 포즈로 등장한다. 그녀는 허물어진 고대의 폐허 같은 곳을 성큼성큼 걷는다.

화가 에른스트는 오랫동안 자신을 새와 동일시하고, 새들 중에 우월한 존재인 로프로프Loplop를 자신의 초자아로 만들어냈다. 그래서 그림 왼쪽의 녹색 새를 화가로 해석하는 것도 일리가 있다. 한편 여기서 신부는 영국인 여자 초현실주의 화가인 레오노라 캐링톤으로 보기도 한다. 에른스트는 이 여자 화가뿐 아니라 페기 구겐하임과 여러 여자들을 유혹하고 스캔들을 뿌린 것으로도 유명하다.

에른스트의 다른 그림 〈안티포프 1942년, 캔버스에 유채, 160.8×127.1cm, 베니스 페기 구겐하임 미술관〉에도 화가 자신의 모습이 나타난다. 여기서는 새가 아니라 말이라는 차이점이 있지만 말이다. 에른스트가 속하는 초현실주의 화풍의 그림이 인간의 무의식을 탐구하는 것을 주로 하다 보니 이런 결과도 당연하다고 보여진다.

에른스트는 바로 이 미술관의 주인이었던 페기 구겐하임의 도움으로 유럽에서 미국으로 건너왔고 급기야는 그녀와 결혼까지 했다. 이 그림은 이 가족을 그린 것으로 해석한다. 우선 오른쪽 끝에 보이는 말을 에른스트 자신으로 본다.

–

막스 에른스트, 안티포프
1942년, 캔버스에 유채, 160.8×127.1cm, 베니스 페기 구겐하임 미술관

그 옆에서 사람 머리에 녹색 기둥을 한 형체는 페기 구겐하임으로, 하체가 그대로 드러난 핑크색 튜닉을 입고 애무하는 모습은 페기가 에른스트를 애무하는 제스처를 표현하기 위해 그렸다. 그림 중앙의 인물은 페기의 딸 페긴이다. 그러면 붉은 옷의 여자는 누구일까? 아마도 에른스트가 사랑한 다른 여자로 앞 그림에서 신부로 등장한 레오노라 캐링톤일 것이다. 정신분석의 이론을 빌려와야 할 것 같은 에른스트의 매우 복잡한 이 그림은 그의 혼란스러운 사생활에서 나온 것이다. 그는 페기 구겐하임과 1941년에 결혼한 후에도 레오노라와 사랑을 이어갔다. 에른스트가 새에 빠져 있는 반면, 그녀는 말에 빠져 있었다. 그래서 그의 여러 작품들에서 말 형상을 한 여자를 레오노라로 본다. 이 작품에서 레오노라, 즉 말로 그려진 붉은 옷의 여자는 지금 반대편의 다른 여자, 즉 연적인 페기 구겐하임을 쳐다보고 있다.

파울 클레의 〈P 부인의 초상, 남쪽에서 1924년, 종이에 수채, 혼합재료 37.6×27.4cm 베니스 페기 구겐하임 미술관〉는 이탈리아 남부 시실리아를 여행 중인 독일인 여행자를 그린 작품이다. 클레는 1924년에 이곳을 여행했다.
단순한 선으로 그린 캐리커처는 어린아이가 그린 것 같은 유치한 분위기도 풍긴다. 그림 속 붉고 뜨거운 지중해의 햇살에도 불구하고 여자 모델은 고지식하게 원래 쓰던 짧은 모자를 계속 쓰고 있어 우스꽝스럽다.
모델의 가슴에 그려진 하트 모양은 클레의 작품에 자주 등장하는 모티프

−

파울 클레, P 부인의 초상, 남쪽에서
1924년, 종이에 수채, 혼합재료 37.6×27.4cm, 베니스 페기 구겐하임 미술관

다. 때로는 입이나 코, 혹은 토르소^{목 · 팔 · 다리 등이 없는 동체만의 조각작품} 형상으로 나타
난다. 클레는 이 형태를 생명의 힘을 상징하는 것으로 보았다. 즉 원과 직
사각형 사이의 매개적인 형태로 사용하면서, 유기체의 세계와 비유기체의
세계를 잇는 것으로 생각했다.

르네 마그리트의 〈빛의 제국 1954년, 캔버스에 유채, 195.4×131.2cm, 베니스
페기 구겐하임 미술관〉은 낮과 밤이 공존하는 역설의 시간을 그리고 있다.
언뜻 그림 속 장면이 있을 법한 상황이라고 생각할 수도 있지만, 공존할
수 없는 요소들을 같은 화면에 배치하는 마그리트의 화풍을 생각하면 이
장면은 순전히 상상 속의 것이다.
이 작품은 여러 버전이 있는데 그중 대표적인 것이 벨기에 브뤼셀의 마그
리트 미술관, 뉴욕의 현대미술관에 있는 그림들을 들 수 있다. 그림 속 하
늘의 시간은 뭉게구름이 여기저기 떠 있는 대낮이다. 반면 그 밑의 나무와
집은 이미 밤의 시간에 들어가 있다. 여기에는 어떤 환상적인 요소도 없
이, 단지 밤과 낮의 역설적인 조합이 있을 뿐이다.
그는 우리가 일상적으로 받아들이는 삶의 전제조건들을 흐트러놓는다. 세
상을 명확하게 비추는 태양은 이 그림에서는 혼란과 불안함을 가져온다.
객관적이고 명확한 스타일의 전형적인 사실적 초현실주의 기법으로 이상
하고 시적인 세계를 창조해낸다.

르네 마그리트, 빛의 제국
1954년, 캔버스에 유채, 195.4×131.2cm, 베니스 페기 구겐하임 미술관

베니스 비엔날레 전시장 전경.

베니스 비엔날레와 베니스 영화제

홀수해가 돌아오는 때에 베네치아를 방문하면 국제적인 미술행사인 베니스 비엔날레 관람도 할 수 있다. 1895년 이탈리아 국왕 부처의 25회 결혼 기념일을 기념하기 위해 만든 비엔날레는 현재 카셀 도큐멘타, 휘트니 비엔날레 등과 함께 대표적인 비엔날레로 자리 잡았다.

전시는 레가타 스토리카의 출발점이기도 한 남동쪽 카스텔로 공원의 넓은 부지에서 열린다. 미술, 영화 건축, 음악, 연극 등 5개 부분에서 열리는데 전시관은 크게 각 나라별로 참석하는 국가관^{자르데니아}과 이탈리아관^{파비용 이탈리아}, 실험적인 작품을 선보이는 아르세날레관으로 나누어진다. 이중 국가관 전시에는 한국관도 있어 1985년 고영훈, 하동철 작가를 시작으로 현재까지 한국의 여러 작가들이 꾸준히 전시를 하고 있다.

전시장이 있는 지역은 큰 공원도 있고 관광객들이 많이 찾지 않는 곳으로 베니스에서 꽤 한적한 편이다. 전시장을 찾아가는 길에는 골목의 건물 사이를 가로지르는 빨랫줄에 널린 빨래조차도 작품으로 보인다. 전시장은 상당히 넓고 워낙 전시가 많아서 다 보기에는 시간이 많이 걸리므로 관심 분야를 중점으로 보는 것이 좋다.

2013년 내가 비엔날레를 찾았을 당시에는 미국작가 폴 매카시^{1945~}의 거대

인형 작품과 찰스 레이[1953~]의 마네킹 작업이 특히 조명을 받았다. 아르세날레 전에서는 젊은 작가들의 과감하고 실험적인 비디오 작품들이 특히 눈에 띄었다.

베네치아에서 여러 미술관들을 둘러본 후 베니스 영화제를 보러 갔다. 영화제는 본섬에서 약간 떨어진 리도 섬에서 열린다. 베네치아는 하나의 섬만 있는 것이 아니라 유리공예로 유명한 무라노 섬, 부라노 섬을 비롯해 여러 섬들로 이루어

—
베니스 비엔날레 전시장 내부.

베니스 비엔날레에 전시된 작품들.

베니스 비엔날레 설치작품.

베니스 비엔날레 중국 작가 비디오 설치작품.

진다. 그중에 리도 섬은 고급 휴양지로 유명한 섬이다. 섬 안의 카지노에서 즐기거나 해수욕을 하는 사람들이 많이 찾는 곳이다.

매년 8월 말에 막을 올려서 약 2주 동안 열리는 영화제는 리도섬의 대회장과 호텔을 비롯해 여러 장소에서 열린다. 가장 유명한 장소가 호텔 엑셀시오르. 대회 시상식이 열리고 리도 섬을 대표하는 곳이다. 대회장을 지나 그곳으로 가는 길에 마침 영화제에 참석하는 이탈리아 배우, 모델의 행렬과 만나게 되었다. 영화제에서 흔히 보는 롱 드레스 차림의 그녀들은 남쪽 나라의 건강한 미를 보여주고 있었다.

호텔 안은 영화제 기간이라 자유 입장이 가능했다. 안으로 들어가니 로비 곳곳에 영화 포스터와 유명 배우들의 사진이 가득하다. 그리고 여기저기 방마다 행사들이 열리고 있었다. 한쪽에서는 영화감독이 대담을 하며 관객들과 만나고 있었다. 각국의 영화 관계자들이 서로 인사를 나누고 인터뷰를 하는 혼잡한 공간이다.

호텔을 나와 해변으로 가면 탁 트인 모래사장이 나온다. 바다를 향해 긴 다리도 놓여졌다. 다리 끝에는 그물을 친 둥근 구조물이 있다. 사람들은 바닥에 눕거나 그물에 기대어 일광욕을 하거나 책을 보고 있다. 바다에 몸이 떠 있는 듯한 환상적인 기분이 드는 곳이다.

베니스 영화제 기간 동안 만난 배우들.

베니스 영화제가 열리는 대회장 앞.

무라노 섬

베네치아에서 마지막으로 가는 곳은 유리 공예로 유명한 무라노 섬. 베네치아 본섬을 제외하고 주변에서 가장 큰 섬이다. 참고로 이름이 비슷한 부라노 섬은 레이스 제품으로 유명하니 무라노 섬과 잘 구분해야 한다. 무라노 섬에 유리 공예 공장들이 들어선 것은 오래전인 12세기 경부터다. 화재의 위험 때문에 본섬에서 옮겨온 것이다. 아마도 당시에 중요한 기술자였던 장인들을 여기에 모아놓고 기술의 유출을 막으려는 목적도 있었을 것이다.

섬은 생각보다 크지만 한적한 편이다. 유리 제품 가게들이 있는 거리에서 조금 벗어나면 사람들도 그리 많지 않다. 선착장에서 내려 조금만 가다 보면 작은 공터에서 유리로 만든 작품과 만나게 된다. 부엉이와 꽃 같은 동화적인 소재로 유리 동산을 만들어 놓은 것이다. 이것뿐 아니라 섬 곳곳에 다양한 작품들이 많다.

베네치아보다는 작은 운하 옆으로 온갖 형태와 색채를 띤 유리 제품이 늘어섰다. 가게뿐만 아니라 유리 공예품을 만드는 공방이 있어서 구경을 할수도 있다.

그 가게들을 지나서 안으로 더 들어가면 조용한 마을이 나온다. 선착장에

다양한 유리 공예 제품들.

서 이야기를 나누는 아낙도 있고, 개와 같이 산책하는 소녀도 보인다. 그들을 따라 걷는 운하 위로는 일을 마치고 집에 가는 선원이 탄 작은 보트가 지나간다. 노을빛을 받아 붉게 물든 다리를 뒤로 하고 베네치아로 가는 배를 타러 선착장으로 향한다.

이제 베네치아 여행의 마지막 날이 저물어 간다. 이탈리아를 떠날 때이기도 하다. 그러나 비록 지금 가더라도 머지않아 이 나라에 다시 올 것을 예감한다.

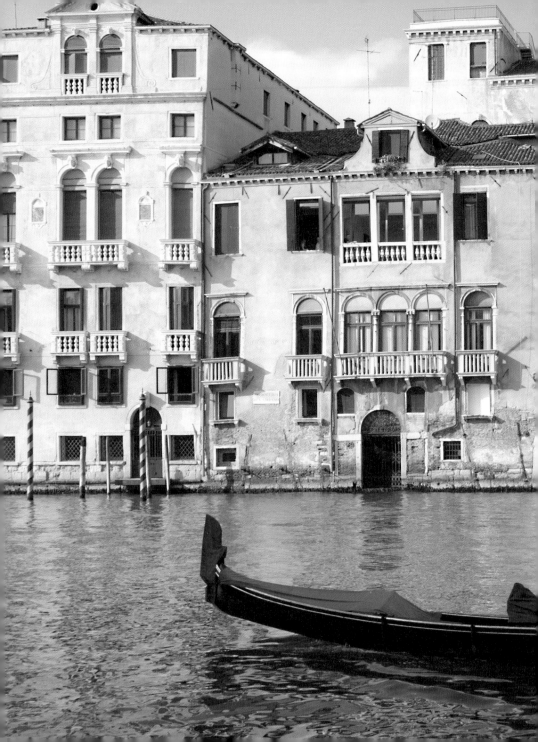

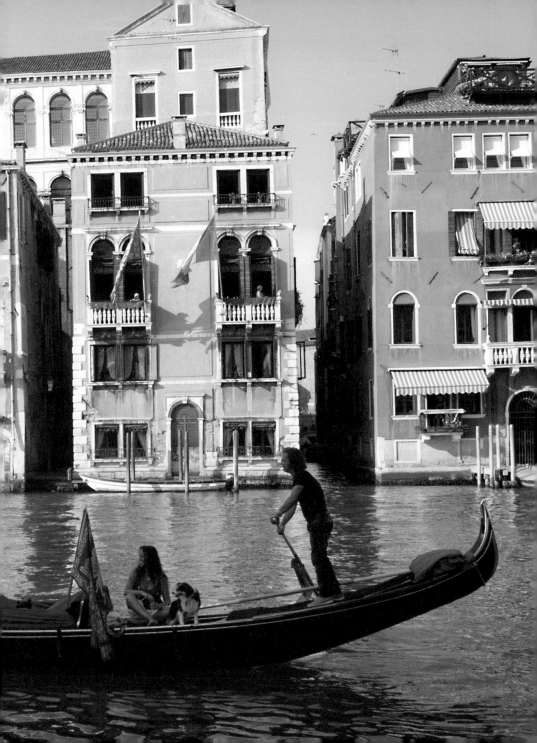

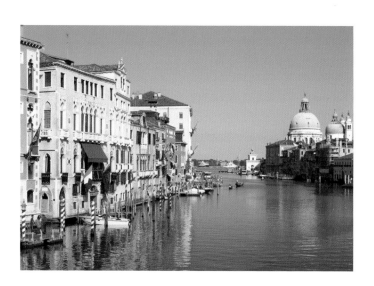